A. BOPPE

LES
PEINTRES DU BOSPHORE

AU

DIX-HUITIÈME SIÈCLE

PARIS
LIBRAIRIE HACHETTE ET C^{ie}
79, BOULEVARD SAINT-GERMAIN, 79
1911

à Monsieur de Nolhac

*Hommage très reconnaissant
de son dévoué*
A. Boppe.

LES
PEINTRES DU BOSPHORE
AU
DIX-HUITIÈME SIÈCLE

OUVRAGES DU MÊME AUTEUR

A LA LIBRAIRIE PLON

Correspondance inédite du Comte d'Avaux (Claude de Mesmes) avec son père Jean-Jacques de Mesmes, S^r de Roissy (1627-1642). Un volume in-8°.

Journal du Congrès de Munster (1643-1647), par François OGIER, aumônier du Comte d'Avaux. Un volume in-8°, avec un portrait.

Journal et Correspondance de Gédoyn « le Turc », consul de France à Alep (1623-1625). Un volume in-8°.

A LA LIBRAIRIE FÉLIX ALCAN

Les Introducteurs des Ambassadeurs (1585-1900). Un volume in-4°, avec figures dans le texte et planches hors texte.

A LA LIBRAIRIE BERGER-LEVRAULT

Les Vignettes emblématiques sous la Révolution. Avec la collaboration de M. Raoul BONNET. Un volume in-4° couronne, 250 reproductions d'en-têtes de lettres.

AVANT-PROPOS

Les Turcs, au xviiie siècle, n'ont pas seulement joué un rôle important dans la politique générale de l'Europe ; ils ont eu sur la littérature une influence que des études récentes ont relevée et qui n'a pas été moindre dans le domaine des arts. Mais, si connu que fût le goût des peintres et des dessinateurs de cette époque pour les hommes et les choses du Levant, ce n'a pas été sans une certaine surprise que l'on a trouvé en si grand nombre à une Exposition organisée par l'Union Centrale des arts décoratifs, des œuvres consacrées à la reproduction de personnages enturbanés.

Par le caprice de la mode, des artistes qui

n'avaient jamais voyagé sont devenus des
« peintres de Turcs », et leurs « Turqueries »
leur ont valu quelque réputation. D'autres
artistes qui avaient cherché leurs modèles
sur les rives du Bosphore et dans les contrées
les plus lointaines de l'Empire Ottoman, ont
vu au contraire leurs noms comme leurs
œuvres tomber dans l'oubli. Parmi les peintres
de l'Orient, Liotard était à peu près le seul
dont le souvenir se fût conservé. On a oublié
J.-B. Van Mour, le véritable inspirateur des
peintres français de Turqueries et des artistes
allemands qui ont modelé tant de charmants
petits turcs de porcelaine ; Favray, dont le
pinceau sut rendre avec un égal bonheur tantôt la douceur et le calme des paysages du
Bosphore, tantôt l'éclat et la richesse des
costumes des belles levantines ; Hilair, l'observateur le plus fidèle du geste et de l'attitude de l'Oriental ; Melling par excellence le
peintre du Bosphore, et tant d'autres artistes
français et étrangers sur qui Constantinople
a exercé sa séduction.

Dans plusieurs études, dont la première a paru en 1903, nous avons essayé de faire revivre ces artistes parmi la société au milieu de laquelle ils ont travaillé, dans la nature qu'ils ont aimée. Nous réunissons ici ces études en les faisant suivre de notes sur l'œuvre des peintres qui ont voyagé en Turquie au cours du xviii^e siècle.

LES PEINTRES DU BOSPHORE
AU XVIII^e SIÈCLE

I

JEAN-BAPTISTE VAN MOUR

PEINTRE ORDINAIRE DU ROI EN LEVANT

(1671-1737).

Si, de nos jours, les artistes vont encore chercher dans un Orient devenu pourtant bien banal la lumière et la couleur, le charme de la nature, l'éclat des costumes et le pittoresque de la vie, quel ne devait pas être, dans les siècles passés, l'attrait de Constantinople pour un peintre qui, dans le cadre merveilleux du Bosphore, trouvait réuni sous ses yeux le spectacle d'une cour impériale alors si magnifique, d'une armée aussi étrange que celle des Janissaires, et de la foule chaque jour renouvelée

des Orientaux venus des coins les plus reculés des pays musulmans ! La liste serait longue des peintres qui ont voyagé en Turquie, depuis Gentile Bellini, qui en 1480 faisait le portrait de Mahomet II, depuis Pierre Cock d'Alost, l'auteur des précieux dessins qui nous font connaître les Turcs de 1533, jusqu'à Melling, le peintre incomparable du Bosphore, qui, au moment où l'ancienne Turquie disparaissait sous les réformes de Mahmoud, a su nous en conserver les derniers souvenirs. La plupart de ces artistes n'ont fait qu'un court séjour à Constantinople ; un seul, Van Mour, y a vécu et y est mort. Son nom est tombé dans l'oubli. Mariette, toujours si bien informé, le cite, il est vrai, dans son *Abecedario*[1], mais cette mention n'a été relevée dans aucun répertoire d'art, dans aucune biographie française. Une courte nécrologie dans le *Mercure* de 1737[2], deux pages parues en 1844 dans une revue flamande[3], quelques lignes publiées en 1898 dans la *Bio-*

1. P.-J. Mariette, *Abecedario*, V, p. 388.
2. *Mercure de France,* juin 1737, p. 1173-1175.
3. A. Dinaux, *Un artiste valenciennois ignoré* (*Archives historiques et littéraires du Nord de la France et du Midi de la Belgique,* 1844, nouv. série, V, pp. 453-456).

graphie nationale belge[1] sont les seules notices qui lui aient été consacrées. « Aucun tableau de cet artiste n'est parvenu jusqu'à nous », disent les auteurs de ces deux derniers articles. Nous avons été assez heureux pour retrouver un certain nombre d'œuvres intéressantes de Van Mour et pour recueillir quelques documents qui nous permettront de retracer rapidement la vie du peintre ordinaire du Roi en Levant.

*
* *

Jean-Baptiste Van Mour naquit le 9 janvier 1671 à Valenciennes[2], dans cette ville de la Flandre française qui s'honore d'avoir donné le jour à tant d'artistes célèbres ; son père, Simon, y exerçait la profession d'escrinier,

1. *Biographie nationale publiée par l'Académie royale de Belgique*, 1898, t. XV. *Notice sur Van Mour*, par Émile Van Arenbergh.
2. Nous devons à l'obligeance de M. Henault, archiviste municipal à Valenciennes, la communication de l'acte de naissance de Van Mour : Actes de l'état civil, reg. n° 62, paroisse Saint-Géry. « 9 janvier 1671 : Jean-Baptiste fils de Simon Vamour et de Marie Lebrun ; parin, Claude Lebrun pour et au nom de Jean Vamour, grand perre ; Marine, Marie-Jeanne Lebrun, tante. »

c'est-à-dire de menuisier d'art, et les comptes de la ville font souvent mention des travaux qui furent exécutés par lui ou par d'autres escriniers de sa famille. Comment le fils du menuisier de Valenciennes fut-il amené à quitter sa patrie ? Aucun document ne nous renseigne à cet égard. A-t-il été l'un des élèves de l'Académie fondée à Lille par Arnould de Vuez, et a-t-il pris le goût des choses de l'Orient aux leçons du maître qui aurait été, selon nous, le compagnon du marquis de Nointel et pourrait être le véritable auteur des fameux dessins du Parthénon ? Ou bien, les récits de quelques-uns de ces peintres flamands qui sillonnaient l'Orient au xviie siècle ont-ils enflammé son imagination ? Les premiers ambassadeurs envoyés par l'empereur au sultan, les Shepper, les Rym, les Busbecq, étaient originaires de Flandre ; ils avaient emmené en Turquie des artistes de leur pays dont les traces furent suivies plus tard par d'autres de leurs compatriotes. Il ne serait pas étonnant qu'imitant cet exemple, le jeune Van Mour eût voulu, lui aussi, chercher la fortune sur les rives du Bosphore.

Quoi qu'il en soit, nous le trouvons établi à Constantinople dès la fin du xvii^e siècle. Mariette dit qu'il y fut attiré par l'ambassadeur du Roi, M. de Ferriol. Il est certain que c'est à Ferriol qu'il doit ses premiers succès.

Il y eut de tout temps à Constantinople des artistes dont le talent se bornait à dessiner et à peindre les étranges costumes que les voyageurs aimaient à rapporter en Europe comme souvenir de leur séjour en Orient. Pietro della Valle y avait trouvé en 1614 un peintre qui, à la vérité, n'était pas excellent, « car les Turcs ne réussissent qu'à peindre sur des cruches et des gobelets », mais qui cependant lui avait assez habilement composé « un livre de figures peintes où se voyaient au naturel toutes les diversités d'habits de toutes les conditions d'hommes et femmes de la ville [1] ». Cent cinquante ans plus tard, l'un des officiers français envoyés par Louis XVI, pour instruire l'armée ottomane, le lieutenant Monnier, se faisait faire pour une somme des plus modestes, par un artiste grec, une collection analogue [2].

1. *Les fameux voyages de Pietro della Valle*. Paris, 1661, 4 vol. in-4°, t. I^{er}, p. 147 et 175.

2. *Journal inédit de Gabriel Monnier*, officier du génie. Le

Il semble qu'à ses débuts dans la carrière artistique Van Mour n'ait été qu'un enlumineur de ce genre. A la demande de M. de Ferriol, il peignit plus de cent petits tableaux représentant les costumes les plus intéressants de l'empire ottoman. Successivement défilèrent sous son pinceau le Sultan et les différents officiers du Palais, le Selictar « qui porte le sabre du Grand Seigneur », les eunuques noirs, les eunuques blancs, les pages peiks ou icoglans, et la foule des serviteurs, capidgis, chaouchs, baltadjis. Parmi ces fonctionnaires du sérail, quelques-uns n'étaient que de bien petits personnages, l'artiste s'excusait presque de les avoir dessinés : ils n'étaient là « que pour faire voir leurs coiffures et leur habillement ». A côté du Capitan Pacha, du Grand Vizir et des pachas de toute espèce, il avait montré les imans, les muftis et les cadileskiers dont « les turbans dépassaient en largeur ceux de tous les autres musulmans ». Les janissaires avec leurs multiples costumes avaient fourni

Recueil des costumes orientaux rapporté par Monnier est conservé, avec le *Journal de son séjour à Constantinople*, à la Bibliothèque de Bourg-en-Bresse, où nous l'avons vu sous le nº 65.

une ample matière à son observation. Mais les Turcs n'étaient pas les seuls dont les accoutrements méritassent d'être reproduits ; il avait fallu montrer les Hongrois, les Tartares, les Valaques, les Grecs, sans oublier les habitants des îles et les marchands francs qui, avec la longue robe orientale, avaient conservé le chapeau à corne et la perruque. Sans quelques costumes féminins la collection n'eût pas été complète ; aussi y trouvait-on, « de quoi plaire et amuser », nombre de dessins représentant, dans la rue, au bain, dans leur intérieur, jouant, fumant, dansant ou dormant, les femmes des différentes nations de l'Orient.

Dès son retour en France, l'ambassadeur avait fait graver cette précieuse collection. Jusqu'alors le public, dont le goût s'est toujours porté vers les images exotiques, n'avait connu de l'Orient que les dessins rapportés au XVIe siècle par l'Allemand Lorichs[1] ou par le Dauphinois Nicolay. Aucun des dessins des cos-

1. Le graveur Melchior Lorichs dessina et grava, en 1559, un plan monumental de Constantinople qui est un document singulièrement exact. Une édition de luxe, tirée à petit nombre, en a été publiée par M. Oberhummer, à Munich, chez l'éditeur Oldenbourg.

tumes orientaux exécutés depuis n'avait été gravé. La Chapelle, le peintre qui avait accompagné M. de la Haye, n'avait, dans son Recueil publié en 1648[1], montré que des costumes de fantaisie. Les dessins rapportés par les peintres de Nointel s'étaient perdus ou étaient restés enfouis dans les cartons de Lebrun[2]. Grelot, le dessinateur si exact[3], et les voyageurs hollandais, en général si bien documentés[4] n'avaient guère publié dans leurs relations que des vues de paysages ou de monuments. On en était donc resté pour les costumes aux illustrations qui accompagnaient les *pérégrinations* de Nicolay[5] ou les différentes éditions de l'his-

1. *Recueil des divers portraits des principales dames de la porte du grand Seigneur,* tirés au naturel par Georges de la Chapelle, peintre de la ville de Caen, à Paris, chez Antoine Estienne, imprimeur ordinaire du Roi.

2. D'après l'inventaire dressé le 10 mars 1690, on trouva aux Gobelins, après la mort de Lebrun, « 66 dessins de vues de Constantinople et habits étrangers. C'est un nommé Carrey qui les a donnés à M. Lebrun ». (H. Jouin, *Lebrun*, p. 738).

3. Grelot, *Relation nouvelle d'un voyage de Constantinople,* 1680.

4. La traduction française de l'ouvrage de Corneille de Bruyn, *Voyage au Levant,* ne parut qu'en 1714.

5. *Les quatre premiers livres des navigations et pérégrinations* de H. de Nicolay, Dauphinois, seigneur d'Arfeuille. Lyon, 1567. L'ouvrage de Nicolay eut un grand nombre d'éditions en France, en Allemagne et en Hollande.

toire des Turcs de Chalcondyle[1]. Pour des yeux qui s'étaient accoutumés aux Turcs de Molière, ces dessins devaient paraître bien archaïques.

Aussi lorsqu'en 1712 fut publié le *Recueil de cent estampes représentant différentes nations du Levant,* le succès en fut si grand « à la cour, à la ville, dans le royaume et dans les pays étrangers », qu'en peu de temps trois éditions en furent faites[2]. Ce prodigieux succès enre-

[1]. Chalcondyle, L'*Histoire de la décadence de l'empire grec et établissement de celui des Turcs.* Traduction de B. de Vigenère. Paris, 1620, in-folio.

[2]. Les estampes gravées d'après les tableaux de Van Mour furent publiées d'abord en 1712 et 1713 par les soins de « Le Hay, ingénieur et époux de la célèbre mademoiselle Chéron ». Ces planches devinrent ensuite la possession de Laurent Cars, qui en donna en 1714 une nouvelle édition, précédée d'un titre et d'une préface gravés par Baisiez. Cette seconde édition avait pour titre : *Recueil de cent estampes représentant différentes nations du Levant,* gravées sur les tableaux peints d'après nature, en 1707 et 1708, par les ordres de M. de Ferriol, ambassadeur du Roi à la Porte, et mis au jour en 1712 et 1713 par les soins de M. Le Hay, à Paris, chez L. Cars, rue Saint-Jacques, vis-à-vis le collège du Plessis, avec privilège du Roi, 1714. — La troisième édition, précédée d'une préface et d'un texte imprimé donnant pour chaque planche un commentaire quelquefois assez étendu, parut en 1715, sous le titre : *Explication de cent estampes qui représentent différentes nations du Levant avec nouvelles estampes de cérémonies turques qui ont aussi leurs explications,* à Paris, des caractères et de l'imprimerie de Jacques Collombat, imprimeur ordi-

gistré par le *Journal de Trévoux*[1] fut consacré par l'apparition de contrefaçons en Allemagne, en Espagne, en Italie[2], et la vogue resta aux estampes de Van Mour jusqu'au moment où parurent les illustrations qui accompagnaient les ouvrages de Choiseul-Gouffier et de Mou-

naire des Bâtiments, Arts et Manufactures du Roy, rue Saint-Jacques, au Pélican, MDCCXV avec privilège du Roi. Cette troisième édition était accompagnée d'un Avertissement : « Comme il s'est trouvé plusieurs personnes qui, non contentes de connaître par les estampes de ce recueil la véritable forme des habits du Levant, ont souhaité aussi d'en connaître la couleur, on a fait enluminer avec soin et avec le plus d'intelligence qu'il a été possible plusieurs recueils de ces estampes d'après les tableaux originaux. » Les planches de cet ouvrage portent, dans le coin à gauche, le monogramme J.-B., initiales du prénom de Van Mour.

1. *Journal de Trévoux*, avril 1715, p. 655-684.
2. En Allemagne : *Wahreste and neueste Abbildung des Tuerkischen Hofes welche nach denen Gemählden so der Königliche Französische Ambassadeur, Mons. de Ferriol, zeit seiner Gesandtschaft in Constantinopel im Jahr 1707 und 1708 durch einen geschickten Mahler nach dem Leben hat verfertigen lassen.* Nurnberg, Ch. Weigel, 2 vol. in-8, 121 planches. Deux éditions de 1719 à 1723. — En Italie : VIERO (Th.), *Raccolta di 120 stampe che rappresantano Figure ed abiti di varie Nazioni....* Venetiis, in-fol., 1783. — En Espagne : *Trages turcos yleva. Coleccion de trages de Turquia.* Un exemplaire à la Bibliothèque de l'Opéra, n° 655.
Ces publications ont fourni les modèles des statuettes turques des fabriques allemandes de porcelaine : E.-W. BRAUN, *Die Vorbilder einiger « Turkischen » Darstellungen im deutschen Kunstgewerbe des XVIII Jahrhunderts.* Jahrbuch der K. Preussischen Kuntsammlungen. Berlin, 1908.

radja d'Ohsson[1], et les recueils de costumes publiés en Angleterre au début du xixe siècle[2].

*
* *

Tandis que la publication des Estampes orientales établissait en Europe la réputation de Van Mour, son talent s'était développé. L'ancien enlumineur d'images était devenu un véritable peintre. « Il s'était beaucoup fortifié », disait un de ceux qui l'ont le mieux connu[3]. « Il réussissait également, disait un autre[4], dans la portraiture, les tableaux d'histoire, la perspective, l'architecture. »

Un peintre ne pouvait manquer de jouer un rôle au milieu de la société élégante qui s'agitait alors sur le Bosphore. Van Mour connut successivement cinq ambassadeurs de France, et il suffira de citer les noms de Ferriol, de

1. Choiseul Gouffier, *Voyage pittoresque de la Grèce* (1782). — Mouradja d'Ohsson, *Tableau général de l'empire Ottoman* (1787).

2. Voir notamment : *The costume of Turkees*, London, William Miller, 1802.

3. Lettre du marquis de Bonnac à M. de Morville, 25 septembre 1723 (archives des Affaires étrangères).

4. *Mercure de France*, juin 1737.

Des Alleurs, de Bonnac, de d'Andrezel, de Villeneuve, pour évoquer aussitôt le souvenir d'une des périodes pendant lesquelles le palais du Roi à Péra brilla du plus vif éclat. Les ambassades étrangères n'étaient pas moins élégantes. Après les Montagu, dont la mémoire est inséparable du Bosphore au xviiie siècle, l'Angleterre avait envoyé à Constantinople le comte de Stagnian qui, comme un d'Andrezel ou un Des Alleurs, était tout disposé à se ruiner pour faire honneur à son souverain. Les internonces ne menaient pas grand train ; mais de temps en temps un ambassadeur extraordinaire venait jeter quelque lustre sur le nom de l'Empereur : le comte de Virmond, par la pompe et la richesse qu'il déploya pendant sa mission, éclipsa un instant l'ambassadeur du Roi. Dans cette lutte où le crédit et le bon renom des États étaient en jeu, les Vénitiens, les Hollandais ne voulaient pas se laisser distancer. Ce n'était toute l'année que fêtes, bals, comédies, dîners, parties de campagne. La vie que l'on menait dans les quelques villages de la forêt de Belgrade où il était alors de mode de se retirer pendant les mois d'été, nous

a été décrite par un voyageur hollandais[1] :

Tout ce qu'il y a de plus considérable parmi les Anglais et les Français s'y trouve réuni. Les dames surtout, qui sont fort captives dans la ville, y viennent donner l'essor à leurs plaisirs ; elles sont l'âme de toutes les fêtes qui se succèdent les unes aux autres de telle manière que le temps s'écoule sans que l'on s'en aperçoive. Tantôt ce sont des promenades sur le bord de la mer Noire, où, sous de magnifiques tentes qu'on dresse exprès, on voit des tables somptueusement servies, et le Pont-Euxin qui, toujours agité, pousse ses ondes sur le rivage avec un murmure qui, se mêlant aux doux accords de plusieurs instruments, semblent aiguiser un appétit qui ne l'est déjà que trop par la délicatesse des mets. Tantôt on va sur le bord des réservoirs de Belgrade où, nonchalamment couché sur des sofas mols et commodes, on sent de doux zéphirs qui, avec le murmure de l'eau, vous entraînent dans un sommeil agréable. Les aqueducs sont un autre divertissement ; on y passe des jours entiers à se réjouir, la bonne chère et le jeu se succèdent sans cesse, le jour s'envole sans s'ennuyer.

Le soir, quand il n'y avait pas bal, — et il y avait bal quatre fois par semaine, — on se promenait dans les prairies ; mais il ne fallait pas trop s'éloigner ; sans parler « des lions et des ours qui peuplaient la forêt », les Turcs étaient fort redoutés : ils avaient fait « de belles

1. Saumery, *Mémoires et Aventures secrètes et curieuses d'un voyage du Levant*. Liège, 1702 ; 3 vol. in-12, I, p. 140 et suiv.

captures sous les auspices de Cupidon ». Aussi point de rendez-vous, point de tête-à-tête.

La vie était d'ailleurs réglée, chaque heure avait ses divertissements et ses occupations :

A huit heures du matin, on donne de six cors de chasse ; alors tout le monde s'assemble,dans une grande salle pour y boire le thé, le café ou le chocolat. A neuf heures, chacun se retire et fait ce qu'il juge à propos jusqu'à midi. A onze heures et demie, les cors de chasse avertissent qu'il faut dîner. On se met à table, d'où l'on ne sort qu'à quatre heures après avoir bu le café. On joue ensuite jusqu'à sept heures ; à huit heures les cors de chasse redonnent pour avertir d'aller souper ou d'entrer au bal. On y danse jusqu'à onze heures ; alors une table bien pourvue paraît. A minuit, on recommence les danses jusqu'à deux heures, et tout est fini.

Je laisse à penser, dit l'auteur en terminant, s'il y a peu de personnes, surtout celles qui aiment la vie voluptueuse, qui ne désirent d'être dans ce lieu.

Dans toutes ces fêtes Van Mour avait sa place marquée. On le recherchait pour « son humeur égale et gaie », pour « les vertus morales qu'il possédait ». Au milieu d'une société de diplomates se renouvelant sans cesse, il était comme le gardien des traditions, le témoin des époques disparues. Que de souvenirs pouvait raconter celui qui avait vécu dans l'intimité de tant

d'ambassadeurs ! Il gardait dans ses récits une grande réserve, car « il était ennemi de la médisance », et ce n'est certainement pas lui qui a contribué à ébruiter la fâcheuse aventure arrivée à cette ambassadrice qui, poussée par la curiosité, avait pénétré sous un déguisement dans le sérail où le Grand Seigneur l'avait retenue pendant deux jours, au grand déplaisir du mari[1].

Van Mour ne fréquentait pas seulement chez les Européens, il était également reçu chez les Orientaux, qui ne craignaient pas à cette époque d'entrer en relations avec la société étrangère à Constantinople. Les Turcs, qui avaient fait partie des ambassades envoyées par le Grand Seigneur à Vienne ou à Paris, avaient rapporté dans leur patrie le goût de la civilisation occidentale ; ils avaient recherché la société des ambassadeurs, qui s'étaient prêtés à ce rapprochement avec d'autant plus de complaisance qu'ils avaient eux-mêmes la curiosité

1. L'aventure serait arrivée à une ambassadrice de France, s'il faut en croire le récit du secrétaire du comte de Virmond, *Historische Nachricht von der röm.-kayserl. Gross-Botschaft nach Constantinopel welche Graf von Virmondt rühmlichst verrichtet*, Nürnberg, 1723.

de l'Orient et qu'ils trouvaient ainsi le moyen de pénétrer plus intimement dans un monde si nouveau pour eux. Le long règne d'Achmet III fut, avec le règne du sultan Sélim, le moment où les Turcs connurent le mieux la culture européenne. L'un des plus hauts fonctionnaires de l'empire en avait apprécié tout le charme pendant son ambassade à Paris; il voulut faire profiter ses compatriotes de son expérience ; par les soins de Méhémet Effendi, l'imprimerie fut introduite en Turquie, les sciences, les arts furent encouragés, et, comme par enchantement, Versailles se trouva un beau jour transporté dans la vallée des Eaux-Douces, dans un des sites les plus charmants des environs de la Capitale.

Le délicieux vallon de Kiathané vit en quelques semaines ses coteaux se couvrir de kiosques. A côté du palais qu'avait fait construire le Sultan, s'élevèrent d'élégantes habitations de bois peint ou doré bâties par les principaux fonctionnaires de la Cour. Il n'y avait pas d'enjolivements qu'ils ne cherchassent : le topdji bachi, ou grand-maître de l'artillerie, plaçait au-dessus de sa porte un canon de bois peint

en bronze ; les officiers de la Fauconnerie mettaient des oiseaux sur leurs maisons ; quant au capitan-pacha, il embellissait sa galerie en y installant une galiote d'où l'on tirait le canon. Les bords de la petite rivière qui coulait paisiblement au milieu de la prairie étaient recouverts de plaques de marbre blanc ; des ponts faisaient communiquer les deux rives de ce nouveau canal et, pour compléter la ressemblance avec Versailles, l'ambassadeur de France offrait au Sultan quarante beaux orangers qu'il faisait placer dans leurs caisses autour du kiosque impérial.

La vallée des Eaux-Douces ainsi transformée plut tellement à Achmet III qu'il décida d'en changer le nom ; au lieu de Kiathané, on dut dès lors l'appeler Sadiabath, ou séjour de félicité[1].

1. Sur la création de Sadiabath, voir une lettre de M. de Bonnac au Roi, du 30 septembre 1722 (Aff. étr., Turquie, vol. 64, fol. 199). Le *Mercure* de juin 1724 a publié une *Description de Sadiabath, maison de plaisance du Grand Seigneur. Lettre écrite de Constantinople par M. de V. à M. de la R. le 20 janvier 1724.* — Voir aussi Saumery, *Mémoires et aventures secrètes et curieuses d'un voyage du Levant*, I, p. 134. Tollot, *Nouveau voyage fait en Levant, ès années 1731 et 1732*. Paris, 1742, in-12, p. 317.

Tout le monde y va, écrit un contemporain, il y a des jours où ce lieu est aussi fréquenté que le Cours-la-Reine et les Champs-Élysées. Les ministres des princes étrangers ont la facilité et l'agrément d'y trouver de temps en temps le Grand Vizir et les autres ministres de la Porte toujours de belle humeur et en disposition de leur faire plaisir.

Quelques semaines avaient suffi pour édifier Sadiabath, il ne fallut que quelques heures pour l'anéantir. Par une de ces révolutions subites si fréquentes dans l'histoire de l'empire ottoman, Achmet III fut détrôné. Le flot populaire traversa le vallon de Kiathané, ne laissant derrière lui que des ruines.

Dans son beau livre sur l'ambassade du marquis de Villeneuve, M. A. Vandal[1] a raconté cette sédition et les aventures vraiment extraordinaires de ce *levanti* ou simple soldat de marine, Kalil Patrona, chef des révoltés. Un tableau de Van Mour, conservé au musée d'Amsterdam, illustre d'une manière précieuse ces scènes historiques.

L'artiste a groupé au premier plan de son tableau Kalil Patrona et ses deux principaux lieutenants : Musla, qui vendait des fruits sur

1. *Une ambassade française en Orient sous Louis XV. La mission du marquis de Villeneuve*, p. 147-182.

le port, et Ali, le marchand de café. Ces faiseurs de sultans, qui, pendant quelque temps, furent les maîtres de l'empire, appartenaient à la lie de la populace de Constantinople. Vêtus de la petite veste et du pantalon bleu des hommes du peuple, avec leur gilet largement ouvert sur la poitrine nue, leurs jambes nues, leurs babouches, ils semblent faire partie d'une de ces bandes que les touristes étonnés regardent accourir au feu lorsque le cri de *Yangvar !* retentit dans Stamboul, ou de l'une de ces hordes sauvages que quelques Européens ont vu récemment dans les rues de la capitale se livrer au massacre des Arméniens. Kalil Patrona élève en l'air le cimeterre qu'il tient à la main ; ses lieutenants, armés jusqu'aux dents, portent l'un une pique, l'autre un drapeau, lambeau de soie dérobé au bazar des étoffes.

Derrière ces trois personnages, Van Mour a représenté sur la grande place de l'Atmeïdan les principales scènes de la révolution du 28 septembre 1730. Les tentes des séditieux sont dressées sous les murs du sérail. Plusieurs cadavres sont étendus sur le sol. Ce sont ceux du Grand-Vizir et des ministres que le Sultan a

sacrifiés. Des chars viennent les enlever. Plus loin, un groupe de femmes du Palais se portent au-devant de Kalil Patrona qui entre en triomphateur dans la résidence impériale.

Ce tableau du musée d'Amsterdam est certainement l'un des documents les plus curieux qui nous aient été conservés pour l'histoire de la Turquie au xviiie siècle, et si Van Mour a peint d'autres scènes du même genre, il est très regrettable qu'elles ne soient pas connues.

*
* *

Arrivé à la notoriété, Van Mour avait vu son atelier devenir le rendez-vous de la société élégante de Constantinople. Les ambassadeurs « allaient souvent le regarder travailler », leurs secrétaires, les gentilshommes attachés à leur suite se rencontraient chez lui avec les personnages de distinction qui visitaient l'Orient, hommes de cour ou savants. L'artiste peignait leurs portraits, et il devait bien souvent les représenter dans un costume oriental. La mode à cette époque était de se vêtir à la turque. La Condamine, qui passa quelques

mois à Constantinople où il fut l'hôte du marquis de Villeneuve[1], s'amusait, à son retour à Paris, à intriguer ses amis en leur rendant visite habillé en turc ; il soupait ainsi un soir à côté de Voltaire qui, ne le reconnaissant pas, se félicitait de rencontrer « un musulman si honnête et qui entendait si bien le français »[2]. La Morlière, le premier secrétaire du vicomte d'Andrezel, s'était procuré un costume de chef des huissiers du Palais, et c'était sous les traits d'un capidji-bachi qu'il se faisait peindre par Latour et par Aved[3]. Nous ne connaissons qu'un portrait de Van Mour, celui de l'ambassadeur hollandais Calkoen ; peut-être cependant serait-il possible de lui attribuer celui de milord Montagu, qui est reproduit dans une des éditions[4] des lettres de l'ambassadrice d'Angleterre.

1. Sur le voyage de la Condamine, voir : *Mémoires de l'Académie des Sciences*, 1732 ; *Mercure de France*, octobre 1752, et Tollot, *Nouveau voyage fait en Levant ès années 1731 et 1732*. Paris, 1742, in-12.
2. *OEuvres de Voltaire*, éd. Lequien, t. LVI, p. 277.
3. Ces deux portraits de La Morlière sont reproduits dans notre article de la *Revue de l'Art ancien et moderne* : *La mode des portraits turcs au* xviiie *siècle*.
4. L'original appartient à lord Wharncliffe. La gravure par W. Greatbatch est publiée (I, p. 102) dans *The Letters and*

Qu'ils se fussent fait ou non peindre par Van Mour, ceux qui avaient visité son atelier tenaient à conserver quelque souvenir de leur passage. « Tous les ministres ou seigneurs étrangers, dit Mariette, qui abordaient à Constantinople, étaient bien aises d'en rapporter de ses ouvrages. » Quelquefois le peintre recevait la commande d'un tableau ; c'est ainsi qu'il représentait pour le marquis de Bonnac la fête offerte à l'ambassadrice de France par le Grand Vizir au nom du Sultan[1] ; mais la plupart du temps il se livrait à sa propre inspiration. L'un de ses sujets favoris était la vue de l'entrée du port de Constantinople. Que de peintres ont été séduits par l'admirable panorama qui, du haut des collines de Péra, des terrasses des Palais de France ou de Hollande, se déroule au-dessus des quartiers de Galata et de Top-Hané au delà du Bosphore, vers la côte d'Asie, au delà de la Corne d'Or, vers la Pointe du Sérail, les îles des Princes et les sommets neigeux de l'Olympe de Brousse !

Works of Lady Mary Wortley Montagu. London, George Bell, 1887, 2 vol. in-8º.

1. Ce tableau appartient au marquis de Luppé et se trouve au château de Beaurepaire.

Van Mour a bien souvent reproduit[1] ce point de vue, mais il a peint bien d'autres sites du Bosphore. Il cherchait à grouper dans ses tableaux différents personnages qui pussent représenter les spectacles qui s'offraient le plus souvent aux yeux des voyageurs : il montrait tantôt un enterrement turc dans le cimetière de Scutari, tantôt des femmes grecques pleurant à côté de tombeaux sur les hauteurs du Taxim ; sur d'autres toiles, on voyait figurées les cérémonies des mariages des Arméniens et des Grecs.

Son long séjour en Orient lui ayant donné accès dans bien des endroits fermés d'ordinaire aux Européens, il avait pu peindre, dans de petits tableaux de genre, des scènes d'intérieur. Ses femmes turques au bain ou à leur toilette étaient recherchées par tous les amateurs ; il avait toujours sur son chevalet quelqu'une de ces petites toiles, et c'était les premières qu'il montrait lorsqu'un ambassadeur nouvellement arrivé à Constantinople le

1. Nous connaissons trois vues de la Pointe du Sérail par Van Mour. L'une est au musée d'Amsterdam, les autres faisaient partie de la collection Guys et de la collection de la Couronne.

mandait à son Palais. « Un peintre français
— écrivait dans son journal, le 17 octobre 1719,
le secrétaire du comte de Virmond — est venu
montrer à Son Excellence les esquisses de
quelques tableaux représentant des femmes
turques au bain et d'autres dansant. L'ambassadeur lui commanda aussitôt de terminer
pour lui ces tableaux[1]. »

Plus curieuse était la scène que l'ambassadeur hollandais Calkoen avait fait représenter
par Van Mour. A quelques mètres des palais
des résidents étrangers, sur la colline de Péra,
habitaient les derviches tourneurs. Malgré la
grande vénération dont leur tékké était l'objet,
quelques Européens réussissaient, sous un déguisement oriental, à y pénétrer et à assister
aux étranges cérémonies auxquelles accourait
la foule des musulmans. Que de fois Van Mour
dut regarder ce spectacle, pour arriver à le
rendre avec l'exactitude si parfaite que nous
montre le tableau conservé au musée d'Ams-

[1]. *Historische Nachricht...*, p. 280. Les deux gravures qui, p. 79, représentent des femmes turques au bain, ont sans doute été faites d'après ces tableaux de Van Mour ; elles rappellent en effet beaucoup la manière de l'auteur des *Estampes du Levant*.

terdam ! Rien n'a changé dans le tékké de la rue de Péra ; pendant que les révolutions se succédaient dans l'empire, les derviches ont continué à tourner, et, si Van Mour les voyait aujourd'hui, il ne les peindrait pas autrement qu'il ne l'a fait il y a deux cents ans. Les spectateurs, il est vrai, se sont modifiés : à côté des Turcs, toujours immobiles, mais, hélas ! vêtus à l'européenne, se tient la bande bruyante des touristes ; les derviches, eux, sont restés les mêmes, le chef qui préside à leurs exercices semble être descendu de la toile où Van Mour l'avait placé, et, du haut de la légère tribune où sont logés les musiciens, partent ces sons discordants et si bien rythmés que M. de Ferriol avait fait noter et que l'on retrouve gravés dans le recueil des costumes du Levant[1].

L'art avec lequel étaient reproduites toutes ces scènes orientales donna à M. de Bonnac l'idée d'utiliser le talent de Van Mour. Le ministre de la Marine s'occupait alors de réorganiser le service des pêches. En demandant aux

[1]. « L'air des derviches a été noté par le sieur Chabert, très savant en musique, qui était avec M. de Ferriol et qui prenait souvent plaisir à le faire jouer par les derviches musiciens ; il en a fait la basse. »

ambassadeurs de lui adresser un mémoire sur les pêcheries de leur résidence, il les avait invités à faire faire, d'après un modèle qui leur était communiqué, des dessins destinés à « orner le traité général des pêches ».

Comme ces sortes de dessins — écrivit l'ambassadeur à M. de Morville, le 25 septembre 1723[1] — coûtent presque autant de temps qu'un tableau, j'ai pensé qu'il serait plus à propos de les faire faire au pinceau qu'à la plume, pour profiter du talent admirable que le sieur Van Mour a pour représenter les habillements et les manières des Turcs. C'est sur les tableaux de ce peintre que feu M. de Ferriol a fait graver les cent estampes qu'il a données au Public. Le sieur Van Mour s'est beaucoup fortifié depuis et, quoiqu'il ne finisse pas volontiers ses ouvrages, il représente si naïvement et avec tant de vivacité les objets, que j'espère que les tableaux que je lui fais faire ne se trouveront pas indignes de votre cabinet. Je lui en ai commandé douze de vingt-quatre pouces de longueur sur une hauteur proportionnée ; ils sont tous sur des sujets de pêche, mais avec une telle variété de fonds de tableau et de personnages, qu'ils contiendront, quasi, une idée générale de tout ce qu'il y a d'agréable dans ce pays-ci en fait de paysage. De cette manière, son travail ne sera pas perdu, comme il le serait, s'il n'était qu'à la plume. Peut-être même se trouvera-t-il quelqu'un qui aura envie de mettre ces tableaux en tapisserie, pour varier les sujets qu'on y traite ordinairement. J'espère que je pourrai faire partir ces tableaux vers le mois d'avril de l'année prochaine.

1. Arch. Aff. étr., Turquie, vol. 5, fol. 228.

En attendant, l'ambassadeur en envoyait immédiatement deux « pour servir seulement d'échantillons ». Les tableaux furent tous exécutés ; nous en trouvons l'indication dans une lettre écrite au secrétaire d'État des Affaires étrangères, le 8 juillet 1725, par le successeur du marquis de Bonnac, le vicomte d'Andrezel : « J'ai adressé à M. de Vaucresson deux tableaux représentant la manière de prendre le Pesche Spada pour vous les faire tenir. Ce sont les septième et huitième des douze demandés[1]. »

Que sont devenues ces peintures ? Il serait bien curieux de les retrouver. Quant aux tapisseries que Bonnac désirait voir exécuter d'après ces tableaux, il ne semble pas qu'elles aient été faites[2] ; aucun document de la manufacture des Gobelins ne fait allusion à ce projet, qui ne fut réalisé que longtemps après, par

1. Arch. Aff. étr., cartons Constantinople.
2. Nous possédons deux dessins que nous attribuons à Van Mour et qui sont recouverts d'un quadrillage en carrés comme s'ils étaient destinés à être convertis en tapisserie. L'un de ces dessins représente une audience du Grand Vizir ; l'autre, la visite d'un ambassadeur chez un grand personnage de l'empire. Ce dernier dessin est très soigné et d'une composition charmante.

Amédée Vanloo, dont les tableaux, *la Sultane Favorite avec ses femmes, servie par des esclaves noirs et blancs* (Salon de 1773), la *Toilette d'une Sultane,* la *Fête champêtre donnée par les Odalisques en présence du Sultan et de la Sultane* (Salon de 1775), furent exécutés en tapisserie.

*
* *

De tous les tableaux de **Van Mour**, les plus recherchés étaient certainement ceux qui rappelaient les pompes si étranges du cérémonial ottoman. Les visites des ambassadeurs chez le Grand Vizir, leurs audiences chez le Sultan, donnaient lieu à des cortèges somptueux, à des réceptions brillantes ; leur reproduction permettait à l'artiste de déployer sa science de l'attitude et du costume des Orientaux. Au pittoresque de ces tableaux s'ajoutait l'intérêt historique. Ces cérémonies étaient en effet assez rares ; il fallait un événement important pour qu'un étranger visitât le Grand Vizir ou le Caïmakan de Constantinople ; quant au Sultan, il ne recevait les représentants des

Puissances qu'à leur arrivée et à leur départ. Aussi n'étaient-ce pas seulement les ambassadeurs qui tenaient à conserver le souvenir de ces audiences ; chaque chef d'escadre, chaque gentilhomme attaché à la mission, voulait rapporter en Occident un tableau qui pût plus tard évoquer à ses yeux les scènes glorieuses auxquelles il avait pris part. Certains ambassadeurs avaient amené avec eux des peintres chargés de retracer leurs actions[1] ; c'était là une coûteuse précaution, que la présence de Van Mour à Constantinople rendit pendant longtemps inutile.

Van Mour avait peine à suffire aux commandes ; et pourtant sa tâche avait été singulièrement facilitée par les formes du cérémonial ottoman qui, depuis la première audience accordée au xv° siècle par le Grand Seigneur à un

1. Virmond, par exemple, avait amené deux peintres, « Jean Semler, un Suisse, et Joseph-Ernest Schmid, un Autrichien, dont la réputation est aussi grande à Vienne qu'au dehors ». Ils firent du cortège du Sultan au Baïram un grand tableau : « On ne peut sans doute en voir de plus beau, écrit le secrétaire de l'ambassadeur, ni en Allemagne, ni dans aucun pays d'Occident, et à cause de l'art avec lequel il est peint, de sa beauté et de sa rareté, il mériterait d'être conservé dans un musée princier. » *Historische Nachricht...*, p. 219.

ambassadeur français jusqu'à la réforme introduite dans les mœurs ottomanes par Mahmoud, ne subirent aucune modification. Ce fut dans la même salle du même palais que pendant près de trois siècles furent reçus les ambassadeurs étrangers par des vizirs et des officiers dont les traditions avaient réglé d'une manière immuable les costumes, les attitudes, les gestes et les paroles. Dans ce décor où rien ne variait, seul, le sultan changeait, et Van Mour eut la rare fortune de vivre sous Achmet III, qui régna près de trente ans. L'artiste ayant donc ses personnages turcs posés une fois pour toutes, dans le fond de sa toile, n'avait plus qu'à y grouper, au milieu de leur escorte de capidjis, les membres de l'ambassade qu'il était chargé de représenter. Les attitudes de ces derniers étant également réglées par des précédents auxquels il eût été impossible de manquer, ces tableaux d'audience devaient se ressembler beaucoup, et, en effet, ils paraissent, à première vue, tous identiques : ce n'est qu'après un examen détaillé que l'on aperçoit les particularités qui distinguent par exemple l'audience de l'ambassadeur hollandais Cal-

koen (musée d'Amsterdam) de celle de M. de Bonnac, que M. le marquis de Luppé a bien voulu nous montrer au château de Beaurepaire, ou de celle du vicomte d'Andrezel, conservée dans la salle des actes de l'Université de Bordeaux.

Van Mour, que les ambassadeurs emmenaient à toutes ces cérémonies[1], notait avec soin les différents incidents qui pouvaient s'y produire. Les relations officielles déposées aux Archives du ministère des Affaires étrangères prouvent la minutieuse exactitude de ses compositions. Que l'on compare les tableaux des audiences de M. d'Andrezel et de M. de Bonnac. On voit, dans le premier, un personnage à longue robe et à bonnet fourré, qui manque dans le second ; les dépêches nous apprennent en effet, que le premier drogman de l'ambassade, Fornetti, qui avait accompagné M. d'An-

1. Van Mour accompagna M. de Bonnac à son audience d'arrivée à Andrinople, et il dessina de la cérémonie un croquis que l'ambassadeur envoya au ministre des Affaires étrangères. La relation de l'audience accordée à Cornelis Calkoen, le 14 septembre 1727, nous apprend que l'ambassadeur hollandais avait fait introduire dans la salle du trône un peintre pour « dessiner » la cérémonie. La Haye, Archives de la Direction du Commerce du Levant (*Levantsche Handel*).

drezel dans la salle du trône, s'était vu « couper à la porte » quand il avait voulu pénétrer chez le sultan à la suite de M. de Bonnac.

Un incident piquant de l'audience du marquis de Bonnac est indiqué dans le tableau de Van Mour. L'ambassadeur avait obtenu la permission d'amener avec lui ses deux fils ; au dernier moment, cependant, il n'avait pas cru devoir profiter de cette faveur. Pendant le repas qui précédait l'audience, le Grand Vizir s'étonna de ne point voir les enfants ; « il fit demander à M. de Bonnac pourquoi il ne les avait pas menés, et, le marquis ayant répondu que c'était parce qu'il avait trouvé qu'ils avaient encore les yeux trop petits pour contempler tant de magnificence et que madame de Bonnac y avait suppléé en envoyant M. l'abbé de Biron, son frère, le Grand Vizir répondit que l'abbé de Biron était le bienvenu et qu'il le voyait avec plaisir, mais qu'ayant parlé aux princes des enfants, il souhaitait qu'on les fît venir pour entrer dans la chambre du Grand Seigneur et qu'il ferait durer le divan trois heures s'il le fallait pour les attendre. Cela détermina le marquis de Bonnac à les envoyer

chercher et ils arrivèrent précisément comme le repas était fini. » On distribuait alors les cafetans (pelisses à manches larges, couvertes de drap d'or). « On accommoda sur le corps des enfants deux cafetans du mieux qu'il fut possible[1]. » Van Mour nous les montre en effet ainsi affublés, tenant gauchement sur leur bras la longue traîne d'un vêtement bien trop grand pour eux.

Aucune relation de voyage, aucun compte rendu officiel ne donne aussi exactement qu'un tableau de Van Mour la représentation des diverses phases d'une audience impériale. L'un des moments les plus curieux de la cérémonie fait le sujet d'une des toiles conservées à Amsterdam. L'ambassadeur, qui vient de descendre de cheval à l'entrée de la seconde cour du Sérail, pénètre avec son cortège dans cette mystérieuse enceinte. Tandis que majestueusement il s'avance, précédé de son drogman, du drogman de la Porte, entouré des tchaouches et des capidjis tenant à la main de grands bâtons garnis d'argent avec lesquels ils frappent par

[1]. Arch. Aff. étr., Turquie. Mém. et doc., vol. i.

intervalles sur le pavé de marbre, la foule des janissaires, « comme un essaim d'abeilles », se rue sur les plats de pilaw que le Sultan a fait déposer par terre à l'intention de son armée. Le spectacle barbare de la générosité du Grand Seigneur n'était que le prélude d'autres largesses. Avant d'être admis en présence du souverain, les ambassadeurs devaient, d'après le protocole ottoman, être nourris et vêtus aux frais du Trésor impérial ; Van Mour a peint avec complaisance les belles pelisses d'hermine, de samour, les longs cafetans fourrés dont les ambassadeurs et leur suite étaient contraints de s'affubler ; et il a décrit dans deux de ses meilleurs tableaux le repas offert par le Grand Vizir, au nom du Grand Seigneur, avant l'audience solennelle.

La scène se passe dans la salle du Divan, immense pièce voûtée, couronnée d'un fort beau dôme doré et recouverte entièrement d'épais tapis persans. Sur le banc, orné d'étoffes et de coussins d'or et d'argent, qui fait le tour de la pièce, sont assis les grands officiers de l'Empire. Devant eux, sur de petits tabourets, sont placés d'énormes plateaux de métal. Cinq

tables sont ainsi dressées. A celle du milieu, en face du Grand Vizir, s'assied l'ambassadeur ; les drogmans sont debout auprès d'eux. A la gauche du Grand Vizir (on sait que la gauche est en Turquie la place la plus honorable), on voit les deux Cadi-el-Asker ou grands juges d'Anatolie et de Roumélie ; ils mangent seuls « parce que, étant hommes de lois, ils affectent avec plus d'exactitude de ne pas manger avec des chrétiens ». Le personnel de l'ambassade est réparti entre les autres tables dont les honneurs sont faits par le Capoudan Pacha ou grand amiral, par le Nichandgi-bachi, « dont la fonction est de faire le paraphe du Grand Seigneur sur les expéditions », et par le Defterdar, ou grand trésorier.

* * *

Le 27 novembre 1725, Van Mour reçut un brevet de « peintre ordinaire du Roi en Levant ». M. de Bonnac avait, dès son retour en France, obtenu en faveur de son protégé ce titre qui n'avait encore jamais été porté par un artiste français. Quoique Van Mour se fût empressé

de remercier le ministre et de lui envoyer une de ses œuvres en témoignage de sa reconnaissance, ce brevet ne lui parut qu'une bien médiocre récompense de ses peines et de ses travaux. Ses doléances sont exposées dans une lettre du 28 février 1728 :

> J'ai eu l'honneur d'écrire à Votre Grandeur le 9 novembre 1726 et d'accompagner ma lettre d'un tableau de l'entrée du port de Constantinople que j'ai pris la liberté de Lui présenter pour La remercier des bontés qu'Elle a eues de m'honorer d'un brevet de peintre du Roi au Levant. J'en ai appris la réception par M. le marquis de Bonnac qui me fit espérer qu'après un examen plus exact, j'apprendrais l'opinion qu'on en avait eue. J'attends encore cette satisfaction. Je supplié très humblement Votre Grandeur de vouloir bien m'accorder la grâce d'en marquer son avis lorsqu'Elle écrira à M. de Fontenu[1]. Je souhaite que cette reconnaissance de vos bontés puisse mériter l'approbation de Votre Grandeur et me procurer le moyen de n'être pas inutile à Constantinople.

La pension tardant à venir, Van Mour crut trouver une occasion d'en hâter la délivrance dans le zèle dont il fit preuve au moment des fêtes données par M. de Villeneuve pour célé-

1. Gaspard de Fontenu, consul de France à Smyrne, avait été chargé de la gérance de l'Ambassade à la mort de M. d'Andrezel.

brer la naissance du Dauphin. L'ambassade de France à Constantinople a toujours déployé, dans ces réjouissances officielles, le faste le plus grandiose ; mais il est difficile de croire, que dans la série des fêtes qui se sont succédé jusqu'à la Révolution, celle du mois de janvier 1730 ait pu jamais être égalée. Dans les salons du palais, superbement décorés de tapisseries, de lustres, de miroirs, de girandoles, les invités se pressèrent pendant trois jours et trois nuits autour de six tables, toutes « servies, malgré la saison, avec la même profusion de tout ce qui se pouvait imaginer de plus rare et de plus exquis ». Mais ce fut surtout la décoration extérieure de l'ambassade qui excita l'admiration et la surprise des ministres étrangers de toutes nations, et la curiosité du Grand Seigneur et des Sultanes qui, du sérail, voyaient les terrasses du Palais de France s'étager sur la colline de Péra. Ce n'était partout que machines d'une élévation prodigieuse, édifices de cartons, charpentes de bois léger, « couverts de feuillages et ornés à la turque, c'est-à-dire éclairés de quantité de lampes de verre, peints de diverses couleurs et enjolivés de cent sortes de

colifichets dans le goût du pays, faits de bois fort mince, couverts de coton de bandes de papiers de toutes couleurs et de clinquant d'or en lame et découpé. Pour relever par quelques morceaux de goût ces petits ornements si agréables aux yeux des Turcs », Van Mour avait, de place en place, peint des tableaux allégoriques, dont le *Mercure de France* publia quelques mois plus tard une ample description [1]. Ces allégories avaient été répandues à profusion dans la chapelle attenant à l'ambassade. Les capucins avaient voulu bien faire les choses, et la relation conservée dans les archives du couvent de Saint-Louis de Péra montre que « le fameux peintre » auquel ils s'étaient adressés n'avait pas ménagé son talent [2].

En rendant compte au ministre de ces réjouissances, l'ambassadeur, M. de Villeneuve, n'a-

1. *Mercure de France,* mai 1730.
2. *Relation des fêtes pompeuses que M. le marquis de Villeneuve, ambassadeur, a données pour la naissance de monseigneur le Dauphin, avec l'explication des tableaux et inscriptions qui ont paru de la part des Capucins de Saint-Louis à Péra, à l'occasion du Te Deum chanté dans leur église à la suite de cet événement.* — Archives de Saint-Louis, ch. vi. A. 46. Le P. Laurent, des capucins de Saint-Louis, a bien voulu copier pour nous ce curieux document.

vait pas manqué de signaler le concours que lui avait prêté l'artiste. « Le sieur Van Mour, écrivait-il le 15 janvier 1730, a été chargé des principaux arrangements de cette fête. Quoiqu'il ait lieu d'être satisfait de moi dans cette occasion, je ne saurais cependant me dispenser de vous rendre un témoignage favorable de son mérite et du zèle qu'il a pour le service de Sa Majesté. »

Un mois après, le 14 février 1730, Van Mour s'adressait lui-même au Ministre :

Monseigneur, je prends la liberté de rappeler aujourd'hui à Votre Grandeur qu'en m'accusant la réception du tableau que j'avais eu l'honneur de lui envoyer, Elle eut la bonté de me promettre qu'Elle se souviendrait de moi dans l'occasion. Le bonheur que j'ai eu d'employer avec assez de succès mon zèle et mes soins à la conduite et à l'exécution des fêtes que M. le marquis de Villeneuve a données ici au sujet de la naissance de monseigneur le Dauphin, me paraît être une conjoncture favorable pour me faire sentir les effets de la protection dont Elle m'a flatté qu'Elle m'honorerait, en me procurant une petite pension pour accompagner le brevet de peintre ordinaire du Roy en Levant, qu'il a plu à Sa Majesté de m'accorder depuis 1725. Si je pouvais obtenir ce secours, il me mettrait en état de subvenir aux dépenses que je ne puis éviter de faire pour m'instruire à fond de toutes les particularités qui concernent les mœurs et les usages des Turcs, dont j'ai déjà donné plusieurs fois des tableaux au public qui en ont été bien reçus, et dont

je pourrai en donner encore sur bien des manières plus curieuses, surtout s'il plaisait à Sa Majesté d'agréer l'idée qu'avait eue M. le marquis de Bonnac de me faire traiter des sujets choisis pour les mettre après en tapisserie des Gobelins, ce qui composerait une tenture d'une beauté aussi nouvelle que singulière.

J'ose ajouter, Monseigneur, qu'aucun peintre avant moi n'a travaillé avec soin dans ce goût et que me trouvant seul dans ce pays-ci et dans un âge à ne pas espérer de pouvoir encore fournir une longue carrière, je ne serais peut-être pas indigne de la faveur que je demande pour les derniers ouvrages qui sortiraient de mes mains.

Il ne semble pas que le désir du peintre ait été accueilli. Nous n'avons, en effet, trouvé aucun document qui indiquât qu'une pension ou un secours du ministre soit venu soulager les dernières années de Van Mour. Le peintre du Roi en Levant mourut à Constantinople, le 22 janvier 1737, à l'âge de soixante-six ans. « M. l'ambassadeur de France, écrivait le correspondant oriental du *Mercure de France*, envoya toute sa maison à son convoi funèbre, où toute la nation française assista; il fut enterré dans l'église des RR. PP. Jésuites à Galata, tout proche le tombeau de M. le Baron de Salagnac[1]. »

1. *Mercure,* juin 1737. Extrait d'une lettre écrite de Constantinople le 24 janvier 1737. Malgré toutes les recherches

*
* *

L'œuvre de Van Mour forme la plus curieuse réunion de documents que l'on puisse trouver pour l'histoire des costumes et des mœurs en Turquie pendant la première moitié du xviii⁰ siècle ; nous avons cru qu'il ne serait pas sans intérêt d'en dresser ici, pour la première fois, le catalogue.

I. — *Le Sultan Ahmed III reçoit en audience de congé le Marquis de Bonnac, le 24 octobre 1724.*
H. 87 1/2. L. 1, 20.

Signé : J. B. Van Mour pinxit, Constantinople, 1725.

II. — *Fête donnée à Constantinople par ordre du Grand Seigneur à Madame la Marquise de Bonnac, née Gontault Biron.* H. 87 1/2. L. 1, 18.

Sur le canal du Bosphore, une fontaine turque ombragée par de grands arbres ; devant la fontaine, assise sur des tapis d'Orient, Madame de Bonnac ; à sa droite, derrière elle, l'ambassadeur ; à côté de Madame de Bonnac,

qu'a bien voulu faire faire dans l'église de Saint-Benoît, et dans les archives de la Mission, M. Lobry, visiteur des Lazaristes, il n'a pas été possible de retrouver le tombeau de Van Mour.

plusieurs femmes en riches costumes orientaux. Ce groupe regarde danser une tzigane et un petit enfant. Des musiciens tziganes jouent du tambour de basque, des cymbales, et divers instruments du pays.

Sur les marches du bassin qui entoure la fontaine, un janissaire et un petit esclave debout, attendent les ordres. L'un tient le long tuyau d'un tchibouk. Tout autour de la fontaine, des Turcs couchés ou assis, d'autres puisant de l'eau.

Au premier plan des serviteurs grecs étendent des tapis, d'autres préparent le café. A gauche, sous des arbres, l'escorte envoyée par le Grand Seigneur, janissaires, bostandgis. Deux personnages paraissent surveiller l'ordonnance de la fête. A droite, un groupe de femmes en costume oriental.

Au second plan, des tentes sont dressées sur le rivage du Bosphore. On voit dans le lointain, la côte opposée et le développement du Canal.

Ces deux tableaux appartiennent à M. le marquis de Luppé, au château de Beaurepaire ; ils sont dans sa famille, depuis la mort de Jean-Louis d'Usson de Bonnac, évêque d'Agen. L'inventaire dressé après le décès du prélat (11 mars 1821) les décrit ainsi : « Dans le Sallon (*sic*), deux tableaux dans leurs cadres de bois doré, l'un représentant la première audience de congé donnée par le Grand Seigneur à M. le marquis de Bonnac, le second, une fête donnée à Constantinople par ordre du Grand

Seigneur à Mme la marquise de Bonnac... 100 francs. » Ce sont ces tableaux que M. Schefer a signalés dans son Introduction aux *Mémoires de Bonnac* et a attribués par distraction sans doute, à Martin le Jeune.

III-IV. — *Réception du Vicomte d'Andrezel par le Sultan Ahmed III, le 17 octobre 1724.*
 1. L'audience du Sultan. H. 0, 90. L. 24.
 2. Le dîner offert par le Grand Vizir.
 H. 0, 90.L. 1, 21.

Sur ces deux tableaux conservés dans la collection de l'Université de Bordeaux, voir l'article paru dans la *Revue Philomathique de Bordeaux et du Sud-Ouest,* 5ᵉ année, nº 6, 1ᵉʳ juin 1902 : A. BOPPE, *Les deux tableaux « Turcs » du Musée de Bordeaux.*

V. — *Audience accordée par le Sultan à un ambassadeur.*

VI. — *Audience accordée par le Grand Vizir à un ambassadeur.*

Ces deux tableaux ont été acquis il y a quelques années par le musée de Versailles. On a voulu y voir l'ambassade de Nointel. « Après avoir minutieusement observé ces deux toiles

avec M. de Nolhac l'éminent conservateur du musée, nous avons, dit M. A. Vandal, acquis la conviction qu'elles sont d'une date bien postérieure » (*Les voyages du marquis de Nointel.* Paris, 1900, in-8, p. 270). Ces tableaux peuvent être attribués à Van Mour, mais il est difficile de savoir à quel ambassadeur il faut les rapporter ; ils ont pu être commandés au peintre par M. Des Alleurs, M. de Villeneuve ou par quelque ambassadeur étranger.

VII-VIII. — *Audience accordée par le Sultan à un ambassadeur.*

1. Cortège de l'ambassadeur à travers la seconde cour du Sérail au moment où les plats de pilaw sont distribués aux janissaires.

2. Dîner offert à l'ambassadeur par le Grand Vizir avant l'audience.

Ces deux tableaux, maintenant en notre possession, ont fait partie sous le n° 12 d'une collection dont la vente a eu lieu le 30 mai 1903 à l'hôtel Drouot. Le catalogue (Paul Chevalier et Féral) les attribuait à Jacques Carrey.

IX. — *Portrait de l'ambassadeur hollandais Cornélis Calkoen.* H. 2, 23. L. 0, 91.

Ce tableau, longtemps conservé au musée

ethnographique de Leyde, faisait partie de la série de tableaux commandés à Van Mour par Cornélis Calkoen, l'ambassadeur des Pays-Bas auprès du Sultan. Cette collection était célèbre ; le *Mercure de France* de juin 1737 la mentionnait. A sa mort, Calkoen avait légué tous ses tableaux turcs, à la condition de ne jamais les vendre ni les séparer, à son cousin Abraham Calkoen et en cas de refus, à son autre cousin Joachim Rendorp.

« En cas de refus renouvelé, ajoutait l'ambassadeur dans son testament[1], je lègue les tableaux turcs aux directeurs du commerce du Levant à Amsterdam, pour les pendre dans leurs bureaux dans l'Hôtel de Ville d'Amsterdam, et je prie ces honorables seigneurs de bien vouloir les honorer d'une inscription pour rappeler les grands services que mon ambassade a rendus au Commerce. »

Les tableaux devinrent la propriété de la Direction du Commerce du Levant (*Levantsche Handel*). Comment passèrent-ils plus tard

1. Le baron Calkoen qui a bien voulu nous communiquer le testament de son aïeul, possède un autre portrait de l'ambassadeur.

d'Amsterdam à La Haye et entrèrent-ils au musée Mauritshuis (Cabinet royal de curiosités)? Aucun document ne l'indique. On trouve quelques-unes de ces toiles portées sur l'inventaire dressé en 1810 des documents et objets ayant appartenu à la Direction du Commerce du Levant. Depuis cette époque la collection, qui comprenait 57 tableaux, a été divisée ; 9 toiles, concernant plus particulièrement l'ambassade de Calkoen, sont entrées au musée royal d'Amsterdam ; les autres ont été placées au musée ethnographique de Leyde.

Nous ne saurions trop, ici, remercier le conservateur du musée d'Amsterdam, M. B. W. F. van Riemsdyk, qui nous a si gracieusement aidé à retrouver les traces des tableaux de Van Mour. Ses indications et celles qu'il a obtenues de son frère, M. van Riemsdyk, directeur des Archives royales de La Haye, nous ont été des plus précieuses, et nous aimerons à conserver le souvenir de la journée qu'il a bien voulu passer avec nous à Leyde, pour examiner les 48 tableaux de Van Mour que le conservateur du musée ethnographique, M. le Dr Schmelz, avait si aimablement mis à notre disposition.

Désireux de se conformer aux intentions exprimées par Calkoen dans son testament, M. van Riemsdyk a, à la suite de nos recherches, demandé et obtenu des autorités compétentes, l'autorisation de réunir les tableaux turcs de Van Mour. Le Musée Royal d'Amsterdam, ainsi que le montre l'énumération suivante, possède depuis 1903 une collection unique et du plus haut intérêt pour l'histoire de la Turquie au xviiie siècle[1].

X. — *Réception de l'ambassadeur hollandais Cornélis Calkoen, par le Sultan Ahmed III, le 14 septembre 1727.*

Passage du cortège de l'Ambassadeur dans la deuxième cour du Sérail au moment du repas des janissaires.

H. 0,91 1/2. L. 1, 25.

XI. — *Réception de l'ambassadeur Calkoen. Le dîner offert par le Grand Vizir dans la salle du Divan.* H. 0, 90. L. 1, 21.

Sauf quelques différences dans les attitudes et les costumes des personnages, ce tableau est identique au tableau de Bordeaux.

XII. — *Réception de l'ambassadeur Calkoen: L'audience chez le Sultan.* H. 0, 90. L. 1, 22.

[1]. *Catalogue des tableaux du musée de l'Etat à Amsterdam*, publié en 1904 par M. B.-W.-F. VAN RIEMSDYK.

XIII. — *Audience de l'ambassadeur Calkoen chez le Grand Vizir dans son Yali du Bosphore.*
H. 0, 93. L. 1, 28 1/2.

XIV. — *Audience d'un envoyé hollandais chez le Sultan.* H. 0, 88. L. 1, 20.

Dans ce tableau mal dessiné et mal peint, il est difficile de retrouver la main de Van Mour. Peut-être n'est-ce là qu'une esquisse de l'artiste, ou même la copie d'une de ses toiles ?

XV. — *Vue de Constantinople.*
H. 1, 42 1/2. L. 2, 26 1/2.

Sur une terrasse de Péra, sans doute celle du Palais de Hollande, plusieurs personnages causent en regardant le panorama qui s'étend devant eux. Les uns sont vêtus à l'européenne, d'autres habillés à la longue comme des marchands francs, d'autres ont le costume des drogmans. Près d'eux, un cheval sellé, tenu en main par un serviteur grec.

Au premier plan, Péra et Galata ; la Corne d'Or avec la pointe du sérail, la côte de Scutari. Plus loin, avec les îles des Princes et les montagnes de Brousse, tout un paysage qui dans la pensée du peintre, doit représenter la côte d'Asie, le golfe d'Ismidt et la mer de Marmara.

XVI. — *Le Palais de Péra; vue de la façade intérieure.* H. 0, 71. L. 0, 92 1/2.

Est-ce l'ambassade de France ou l'ambassade de Hollande que représente ce tableau ? L'importance de ce Konak fait supposer qu'il s'agit de la première. On y voit d'ailleurs un jardin qui rappelle beaucoup celui que Tournefort admirait du temps de M. de Ferriol.

XVII. — *Portrait de Patrona, rebelle.*
H. 0,43, L. 0,35.

XVIII. — *Kalil Patrona, chef des révoltés.*
H. 1, 21 1/2. L. 0, 90.

Au milieu du tableau se dresse le chef du mouvement populaire qui déposa le Sultan Ahmed III et fit monter sur le trône Mahmoud I*er*. A côté de lui sont ses complices, Musla qui vendait des fruits sur le port et Ali le marchand de café. Le fond du tableau représente la cour du Sérail dans laquelle l'artiste a voulu rappeler les divers incidents de la révolte de Kalil Patrona. On voit le héros à la tête des fanatiques qu'il avait soulevés entrer dans le sérail où les femmes du palais viennent le recevoir. Des cadavres sont répandus çà et là. Un charriot vient pour les enlever. Le long des murs, les tentes des révoltés.

A gauche, au premier plan, sur une sorte de stèle la signature du peintre avec l'inscription : *Kalil Patrona, chef de la révolte arrivée à Constantinople le 28 septembre de l'année 1730.* J.-B. VAN MOUR pinxit.

XIX. — *La révolte de Kalil Patrona.*
H. 0, 64. L. 1, 09.

XX. — *Les Bends ou réservoirs dans la forêt de Belgrade.* H. 0, 70. L. 0, 84.

XXI. — *Fête sur le Bosphore.* H. 0, 84. L. 1, 09.

Ce tableau ressemble par beaucoup de ses détails au numéro II, conservé au château de Beaurepaire.

XXII. — *La place de l'Atmeïdan.*
H. 0, 71. L. 0, 92 1/2.

Sur la place de l'Atmeïdan, l'obélisque et la colonne serpentine. A gauche, la mosquée du sultan Ahmed,

à droite, des konaks. Le cortège du Grand Vizir se déroule sur la place.

XXIII. — *Le tékké des derviches tourneurs à Péra.*
H. 0, 76. L. 1, 01.

XXIV. — *Derviches fumant et buvant.*
H. 0, 44. L. 0, 54.

XXV. — *Mariage grec.* H, 0, 68. L. 1, 03.

XXVI. — *Mariage arménien.* H. 0, 68. L. 1, 03.

XXVII. — *Cortège de femmes et d'enfants, conduisant un enfant à l'école pour la première fois.*
H. 0, 45 1/2. L. 0, 59.

XXVIII. — *Scène d'intérieur.* H. 0, 68. L. 1, 03.

XXIX. — *Scène d'intérieur. Une chambre d'accouchée.* H. 0, 68. L. 1, 03.

XXX. — *Autour du tendour.* H. 0, 55 1/2. L. 0, 68.

Le tendour est une table carrée sous laquelle on place en hiver le mangal ou brasero. Cette table est recouverte d'un tapis qui de tous côtés tombe jusqu'à terre, et d'un autre en soie plus ou moins riche qui pare le tendour autour duquel on s'assied sur le sofa ou sur des coussins. On peut mettre à la fois les pieds et les mains sous la couverture qui, enveloppant le brasier de toute part, entretient une chaleur douce et durable. C'était autour du tendour que l'on recevait les visites ou que l'on jouait.

XXXI. — *Grecs dansant dans la forêt de Belgrade.*
H. 0, 55. L. 0, 68.

XXXII. — *Sur les rives du Bosphore.*
H. 0, 55. L. 0, 68.

XXXIII. — *Repas de dames turques.*
 H. 0,55. L. 0,68.
XXXIV. — *Scène champêtre.* H. 0,68. L. 1,03.
XXXV. — *Le Grand Seigneur.* H. 0,43. L. 0,35.

Ce portrait du Sultan Ahmed III faisait partie de la collection de portraits et de costumes orientaux commandés à Van Mour par l'ambassadeur Calkoen. Tous ces petits tableaux qui, au nombre de 32, étaient conservés au musée de Leyde, devaient ressembler beaucoup à ceux que M. de Ferriol avait rapportés en France. Plusieurs sont en effet identiques aux estampes du recueil publié en 1714, d'autres n'en diffèrent que par quelques détails.

XXXVI. — *Oham Bassi, ou chef des Missionnaires de l'Empire.*

XXXVII. — *Le capitaine Aga.*

Dans le recueil de Ferriol cette planche qui porte le n° 29 est intitulée : Le janissaire Aga ou commandant des Janissaires. Elle est reproduite dans Weigel, 1, n° 29.

XXXVIII. — *Le Capoudji-Bachi.*

Planche n° 15 du recueil de Ferriol, intitulée Capidgi Bachi ou Maître des Cérémonies. Weigel, n° 15.

XXXIX. — *Sultane.*

XL. — *Le Grand Vizir.*

XLI. — *Moufti ou serviteur de la loi.*

XLII. — *Le Capou-Aghassi.*

Planche n° 5 du recueil de Ferriol, sous le titre : Capiaga ou Chef des Eunuques blancs. Weigel, n° 15.

XLIII. — *Janissaire ou gardien de la Porte du Grand Seigneur.*

Planche n° 32 du recueil de Ferriol : Janissaire en habit de cérémonie.

XLIV. — *Le Kislar-Agassi.*

Planche n° 4 du recueil de Ferriol : Le Kislar Agassi ou Chef des Eunuques noirs. Weigel, n° 4.

XLV. — *Le Selictar Aga.*

Planche n° 7 du recueil de Ferriol : Le selictar Agassi ou porte épée du Grand Seigneur. Weigel, I, n° 7.

XLVI. — *Tchaouch ou courrier.*

XLVII. — *Tchoadar ou serviteur de l'ambassadeur.*

XLVIII. — *Saraf ou changeur du Grand Seigneur.*

XLIX. — *Un paysan de la Bulgarie.* Weigel, II, n° 32.

L. — *Une femme bulgare de la côte.*

Planche n° 83 du recueil de Ferriol : Fille de Bulgarie, Weigel, II, n° 33.

LI. — *Un prêtre grec.*

Planche n° 67 du recueil de Ferriol. Weigel, II, n° 5.

LII. — *Un Derviche ou Saint Turc.*

Planche n° 25 du recueil de Ferriol : Dervich ou moine turc qui tourne par dévotion. Weigel, I, n° 25.

LIII. — *Une femme de l'île de Tinos.*

LIV. — *Un habitant de l'île de Tinos.*

LV. — *Un habitant de l'île de Myconi.*

LVI. — *Une femme de Myconi.*

LVII. — *Un habitant de Sérifos.*

Planche n° 70 du recueil de Ferriol : Grec des isles de l'Archipel jouant du taboura. Weigel, II, n° 11.

LVIII. — *Une femme de l'île de Therme.*

LIX. — *Un homme de l'île de Therme.*

LX. — *Un soldat albanais.*

Planche n° 78 du recueil de Ferriol. Weigel, II, n° 28.

LXI. — *Une femme de la côte d'Albanie.* Weigel, II, n° 31, sous le titre: *Jeune fille de la Valachie.*

LXII. — *Un homme de la côte d'Albanie.*

LXIII. — *Un pâtre albanais.*

LXIV. — *Un habitant de Patmos.*

LXV. — *Une femme de l'île de Patmos.*

LXVI. — *Sultane avec son éventail.*

Planche n° 73 du recueil de Ferriol, sous le titre : Fille de Largentière.

A ces soixante-six œuvres de Van Mour que nous avons vues en France et en Hollande, nous croyons devoir ajouter quelques toiles dont nous n'avons pu retrouver la trace et quarante-six petites peintures de costumes qui se

trouvent dans l'importante collection de tableaux rapportée de Constantinople au xviii⁰ siècle par l'ambassadeur Celsing et conservée au château de Biby, dans la province suédoise de Sudermanie, par le descendant de l'ambassadeur, M. Élof de Celsing.

LXVII-LXXVIII. — Douze tableaux représentant *les différentes manières de pêcher les poissons en Turquie* et envoyés en 1725 et 1726 par l'ambassadeur de France à Constantinople au Ministre de la Marine.

LXXIX. — *L'entrée du port de Constantinople :* Tableau envoyé au Ministre de la Marine, le 9 novembre 1726.

LXXX. — *Un tableau* signalé par Mariette comme faisant partie du Cabinet de M. de la Morlière.

LXXXI-LXXXV. — *Caravane turque :* « un des meilleurs tableaux de Valmour *(sic)* »
<p style="text-align:right">H. 16 pouces. L. 50 pouces.</p>

Les mariages arméniens et grecs, deux pendants.
<p style="text-align:right">H. 13 p. L. 20 1/2.</p>

Femmes grecques pleurant sur les tombeaux.

Vue des environs de Constantinople.

Pierre Auguste Guys, l'auteur du « Voyage littéraire de la Grèce », possédait ces cinq tableaux dans le cabinet dont il se défit en 1783. — *Voir notre*

article: Un amateur marseillais au XVIIIe siècle. Inventaire du cabinet de Pierre-Augustin Guys. *Revue historique de Provence. 2e année, n° 6, Juin 1902.*

LXXXVI-CII. — Seize petits tableaux représentant *les principaux dignitaires et fonctionnaires de la Cour du Grand Seigneur* (Collection Celsing).

CII-CXXXII. — Trente petits tableaux représentant *divers costumes par lesquels se distinguent suivant leur état, leur fonction, ou leur nationalité, les habitants de la Turquie* (Collection Celsing).

II

ANTOINE DE FAVRAY

CHEVALIER DE MALTE ET PEINTRE DU BOSPHORE

(1706-1792.)

Le 4 octobre 1760, rentrait à Malte un navire qui ne ressemblait ni à l'une des galères de l'Ordre, dont le retour de « caravane » était attendu, ni à l'un des vaisseaux que le roi de France envoyait parfois saluer le Grand Maître ; ceux des Maltais qui avaient fait la course contre le Turc ou le Barbaresque reconnaissaient la célèbre galère Capitane du Grand Seigneur, — la galère du *Capoudan-pacha,* du grand amiral turc. La population courait aux remparts ; mais l'alarme se changeait en surprise quand la galère turque, amenant son pavillon, entrait dans le port pour se livrer d'elle-même aux chevaliers. Parti de Constantinople, comme

chaque année au printemps pour sa tournée traditionnelle dans l'Archipel, le grand amiral avait fait relâche à Kos ; un vendredi, tandis qu'il était à la mosquée avec ses officiers et la plupart de ses matelots musulmans, les esclaves chrétiens qu'il avait laissés à bord s'étaient révoltés, avaient mis à la voile et réussi à gagner la haute mer.

A Constantinople, l'irritation fut extrême. L'incident menaçant de mal tourner pour les intérêts de la France dans le Levant, Versailles, sur les conseils de l'ambassadeur, M. de Vergennes, racheta au Grand Maître ce navire et, après de longues négociations, il fut décidé qu'une frégate du Roi viendrait chercher la galère capitane à Lavalette pour la ramener à Constantinople. Par égard envers la Porte, ces bâtiments ne devaient prendre à leur bord aucun chevalier de Malte[1]. L'un d'eux obtint ce-

1. Sur la prise de la galère Capitane, voir Sonnini, *Voyage en Grèce et en Turquie*, 2 vol. in-8°, I, p. 253, et Bonneville de Marsangy, *Le Chevalier de Vergennes. Son Ambassade à Constantinople*. Paris, 1894, 2 vol. in-8°.

Un poème en langue maltaise, *Il gifen torc* (le vaisseau turc), de G.-A. Vassallo, célèbre les exploits des esclaves chrétiens dont le souvenir est encore rappelé par une inscription dans l'une des chapelles de la cathédrale de Saint-

pendant qu'une exception fût faite en sa faveur ; il ne devait qu'à son talent de peintre l'honneur d'appartenir à l'ordre de Malte.

*
* *

Depuis dix-huit ans, Favray vivait à Malte[1], où il avait été attiré en 1744 à sa sortie de l'Académie de France, par quelques chevaliers qui l'avaient connu à Rome ; il avait compté d'abord n'y faire qu'un séjour de quelques mois, mais, « les occasions d'exercer son talent » s'étant de jour en jour offertes plus nombreuses, il avait fini par rester dans l'île, peignant des tableaux dans les églises, faisant les portraits du Grand-Maître ou des chevaliers, retraçant dans ses toiles les principaux faits de l'histoire de l'Ordre ou les détails des cérémonies du chapitre général, s'adonnant

Jean-Baptiste. Ferris, *Il maggior Tempio di S. Giovanni Battista in Malta.* Malte, in-18, 1900, p. 71-73.

1. Né à Bagnolet en 1706, Favray avait été emmené à Rome en 1738 par de Troy, quand ce peintre avait été appelé à remplacer Natoire à la tête de l'Académie de France. Sur la nomination de Favray comme pensionnaire, ses travaux à l'Académie et sa copie de l'*Embrasement de Rome*, de Raphaël, voir la *Correspondance des directeurs de l'Académie de France*, IX et XI, *passim*.

surtout à reproduire le paysage ou les costumes des Maltaises dont les soieries éclatantes, les riches broderies, les coiffures étranges l'avaient séduit. Le grand-maître Pinto, en faisant du peintre, le 30 septembre 1751, un chevalier servant d'armes de la langue de France, l'avait définitivement fixé dans l'île où le hasard l'avait conduit. Sous ce ciel de Malte, si semblable au ciel d'Orient, devant ces femmes, dont les costumes comme les mœurs lui rappelaient tout ce que les marins et les négociants à leur retour des Échelles lui racontaient, Favray avait eu plus d'une fois la tentation d'entreprendre le voyage de Turquie. Il ne connaissait de la Méditerranée que ce qu'il avait pu en voir au cours des caravanes qu'il avait, comme tout membre de l'Ordre, dû faire à bord des galères de la Religion. Le renvoi de la Capitane lui offrait l'occasion d'aller jusqu'à Constantinople ; mais avant de s'embarquer, il se souvint qu'il avait été pensionnaire du Roi, et il envoya à Paris quelques-unes des toiles qu'il avait peintes depuis sa sortie de l'Académie de France à Rome et dont les chevaliers de Malte seuls avaient pu jusqu'alors

apprécier les mérites. Ces tableaux, qui devaient ouvrir à Favray les portes de l'Académie des Beaux-Arts, ne rencontrèrent en France qu'un accueil assez réservé ; Diderot les vit au Salon de 1763 et les trouva « misérables »[1]. Des amateurs moins sévères avaient cependant pris plaisir à regarder ces représentations de costumes et d'usages inconnus à Paris, et Mariette, en notant dans son *Abecedario*[2] le nom de Favray, ne manquait pas de signaler combien il était heureux que ce peintre eût pu obtenir l'autorisation de monter à bord de la galère Capitane : « Il va faire à Constantinople ce qu'il a fait à Malte et ce qu'y a fait avant lui Van Mour et, comme il le surpasse de beaucoup en talents et que les sujets sont intéressants, il ne peut manquer de faire des ouvrages qui plaisent. »

*
* *

Le 19 janvier 1762, la frégate l'*Oiseau* entrait

1. Diderot, *Salon de 1763. Œuvres complètes*, éd. Garnier, X, p. 220.
2. P.-J. Mariette, *Abecedario*, II, p. 236, 237.

avec la galère Capitane dans le port de Constantinople. Depuis leur départ de Malte, les deux navires avaient navigué sous le pavillon aux fleurs de lis; mais aux Dardanelles le comte de Moriès, qui commandait le bâtiment du Roi, avait appris que la Porte verrait avec plaisir le pavillon turc arboré sur la Capitane et il avait aussitôt fait hisser le drapeau rouge aux trois croissants. Comme d'habitude, le Sérail fut salué de vingt et un coups de canon, puis le comte de Moriès « fit tirer la Capitane de toute son artillerie et, tout le temps qu'elle tira, il fit tirer de la frégate avec elle pour marquer la satisfaction qu'il avait de l'avoir amenée »[1]; à ces salves répondaient les batteries de la capitale. Une foule innombrable faisait retentir de ses acclamations les rives d'Europe et d'Asie. Autour des navires qui s'apprêtaient à jeter l'ancre, se pressaient les

1. Voir aux Archives nationales, B⁴ 102 (*Marine*, Campagnes-Méditerranée, 1761-1762), le journal du voyage de Malte à Constantinople du comte de Moriès, commandant la frégate l'*Oiseau* et ses lettres de Malte, 9 décembre 1761; de Modon, 5 janvier 1762; de Constantinople, 5 mars et de Toulon, 12 avril 1762. Pierre de Chailan, comte de Moriès du Castellet, promu chef d'escadre à son retour de Constantinople, mourut à Pise le 25 novembre 1794. Archives nationales. *Marine*, C⁷ 220.

embarcations, mahones chargées de musulmans avides de contempler le vaisseau qui leur était rendu, caïques majestueux portant le tendelet d'étoffe claire où se dissimulait quelque prince, ou ornés de coussins aux soies brillantes sur lesquels nonchalamment étendus les pachas attendaient le moment de dire aux officiers du Roi les paroles de bienvenue. Les draperies recouvrant l'arrière effilé de ces caïques impériaux tombaient jusque dans l'eau et laissaient voir dans leurs plis chatoyants des poissons d'argent ciselé qui lentement glissaient suivant le mouvement rythmé de vingt-quatre rameurs. Sous cette lumière d'un éclat si pur, qui fait sur le Bosphore le charme de certains jours d'hiver, un tel spectacle ne pouvait manquer d'impressionner un artiste. Favray n'oublia jamais son entrée dans la ville des Sultans : dans plusieurs de ses toiles, il a cherché à indiquer tout ce qu'il a ressenti au cours de cette journée triomphale.

Après quelques semaines consacrées à la présentation au Grand Vizir du comte de Moriès et des officiers de la frégate royale, à la remise solennelle de la Capitane aux officiers de

l'amirauté, et aux préparatifs de départ de l'*Oiseau* et des trois cent cinquante matelots français et maltais qui, sous les ordres du lieutenant de vaisseau de Selve, avaient assuré la conduite du bateau turc, M. de Vergennes put enfin s'occuper de son hôte. C'était pour un ambassadeur en Turquie une bonne fortune que la visite d'un peintre ; M. de Vergennes chercha à la prolonger. « Il s'est, écrit Mariette, saisi de Favray et l'a retenu, se chargeant de le faire trouver bon au Grand Maître. » Le chevalier s'habitua à Constantinople avec la même facilité qu'il s'était attaché à Malte. L'entourage de M. de Vergennes ne manquait pas d'agrément : outre le baron de Tott et M. et Mme Chénier, il comprenait Raulin, premier secrétaire, et le marseillais Pierre Guys, qui tout en dirigeant ses comptoirs s'adonnait aux belles-lettres.

Du Palais de France où il était logé, Favray était bien placé pour contempler Stamboul et l'entrée du Bosphore ; mais à cette vue il préférait le panorama plus étendu que lui offrait le palais de Russie. Il trouvait dans ces deux ambassades toutes les facilités et il s'y attar-

dait. Les tableaux qu'il a faits de la *Rivière des Eaux Douces,* du *Fond de la Corne d'Or,* des *Châteaux d'Europe et d'Asie*[1], ne sont guère que des études ; il les a commencés au cours d'une promenade ou d'une partie de chasse en compagnie de quelque ambassadeur ; il n'a pas eu le temps de les terminer et il ne lui a pas été possible de revenir sans protection achever l'ouvrage interrompu.

Dès son arrivée, il avait tenu à offrir à M. de Vergennes un tableau qui pût lui rappeler le souvenir de la rentrée à Constantinople de la galère Capitane : il peignit, en 1762, une toile qui est conservée précieusement par les descendants de l'ambassadeur et dont il fit bientôt plusieurs répliques ; le panorama restant à peu près le même, l'artiste ne faisait varier que les attitudes et les costumes des personnages ou les positions et la forme des navires. Guys possédait un de ces tableaux « d'une grande vérité »[2] ; il en existait deux autres dans la collection de la Couronne.

1. Deux de ces tableaux se trouvent à Boisbriou chez le marquis de Vergennes. Le troisième appartient à M. le marquis de Biencourt.
2. Voir notre article : *Un Amateur marseillais au XVIII*[e]

Longtemps après avoir quitté Constantinople, Favray prenait encore plaisir à reproduire ce paysage, qui évoquait en lui tant de souvenirs, et il voulait que ceux de ses amis qui l'auraient sous les yeux en connussent tous les détails. Dans une lettre qu'il écrivit de Malte le 10 janvier 1774, au chevalier Turgot[1], il commentait son tableau :

... J'ai tardé à vous envoyer la vue de l'entrée du port de Constantinople, parce que j'attendais une occasion sûre ; je profite du départ de M. le chevalier de Lescalopier, qui vient de finir ses caravanes et qui s'en retourne à Paris ; il veut bien s'en charger et vous la remettre en bon état. Je crois qu'il est à propos de vous en faire, Monsieur, une explication afin de vous mettre au fait et la voici :

Or écoutez petits et grands. Premièrement, les montagnes qui terminent l'horizon sont les montagnes de Brousse, l'ancien royaume de Bithynie dont Prusias était roi ; on voit une montagne (dans la partie droite du tableau en le regardant en face) qui est plus haute

siècle. *Inventaire du Cabinet de Pierre-Augustin Guys.* — *Revue historique de Provence,* juin 1902.

1. Dans les Archives de l'ancien château des Turgot, à Lantheuil, près Caen, est conservée une correspondance de Favray avec le chevalier Turgot. Ces lettres sont au nombre de huit. La première est datée de Constantinople, le 14 juillet 1768. Les autres sont écrites à Malte entre le 10 janvier 1774 et le 31 juillet 1788. Nous devons la communication de cette précieuse correspondance à l'héritier des Turgot, M. Étienne Dubois de l'Estang.

que les autres qui la couvrent ; c'est le mont Olympe de Bithynie, car il y a celui de Thessalie où messieurs les Dieux s'assemblaient ; ce mont est presque toujours couvert de neiges, qui ne fondent qu'en partie au cœur de l'été. A la partie gauche du tableau, les montagnes qui sont plus avancées se nomment en turc *Maltépé,* et les Grecs les nommaient Chrysopolis ; entre ces montagnes et celle de Brousse, la mer qui sépare est le golfe de Nicomédie ; la langue de terre qu'on voit dans le milieu du tableau et qui s'approche insensiblement est l'ancienne Chalcédoine qui n'est plus aujourd'hui qu'un village. En suivant toujours la gauche du tableau depuis Chalcédoine, on voit un sérail dont les murs sont blancs et couverts de plomb (comme toutes les maisons royales et les mosquées) ; on l'appelle le *Saraï* d'Asie ; il fut bâti par Amurat second, dans le goût persan, après son expédition de Bagdad. Ce sérail est aujourd'hui abandonné parce que ce même Sultan et le Sultan Achmet, père du grand seigneur régnant, étaient à ce sérail lorsqu'ils furent déposés ; et depuis, ils ne vont plus qu'en Europe, d'où l'on peut retourner par terre à la ville de Constantinople. Après ce sérail, le coteau que l'on voit couvert de maisons est Scutari, faubourg de Constantinople en Asie ; les édifices blancs qu'on y voit sont des mosquées avec leurs minarets, qui sont des colonnes de pierre avec escalier dedans, où les Muezzins, espèces de sacristains, montent pour appeler les Musulmans à la prière ; ce sont leurs clochers.

L'on voit, proche de Scutari, une tour bâtie dans la mer, à très peu de distance de la terre, où il y a trois pièces de canon à fleur d'eau. Les Francs l'appellent la tour de Léandre et les Turcs, la tour de la Pucelle. Je ne sais pourquoi ce nom de Léandre, car ce devrait être aux Dardanelles et non point à l'entrée du Bosphore où est située cette tour.

Voilà pour ce qui regarde l'Asie qui est séparée de l'Europe par le Bosphore et la mer Blanche, dont on voit une échappée derrière Sainte-Sophie. Il y a dans cette mer Blanche, à quatre lieues de Constantinople, quatre îles ; elles paraissent se toucher, mais elles sont séparées par un petit canal : la première, proche de l'Asie, est l'île des Princes ; la deuxième Calki, la troisième Antigoni, et la quatrième, derrière le sérail, est Proti : cette dernière n'est habitée que par un couvent de caloyers ; les trois autres ont une ville chacune et trois couvents.

En reprenant la gauche du tableau, le regardant toujours de face, est le commencement de la ville de Constantinople, séparée de Galata et de Péra (lieu d'où la vue a été prise) par le port. La grande mosquée qui a six minarets est celle de sultan Achmet Ier ; elle est bâtie sur la place de l'Hippodrome. Le petit dôme couvert de plomb, que l'on voit au bas de la Mosquée, est le dôme du tombeau de ce Sultan. Après, l'on voit Sainte-Sophie qui a quatre minarets et n'est séparée des murs du Sérail que par la largeur de la rue qui s'élargit en cet endroit. Depuis Sainte-Sophie, tout ce qui est rempli d'arbres est le Sérail ou Saraï, qui se termine à ce qu'on appelle la Pointe du Sérail, où le sultan Mahmoud a fait bâtir des petits appartements qu'on y voit. Le kiosk ou pavillon peint en vert, qui termine la pointe, est le kiosk d'Amurat ; de là il s'embarqua pour l'expédition de Babylone.

En suivant la mer, on voit que les murs du sérail sont garnis de tours de distance en distance, et il y a sous des petits toits, le long des murs, des pièces de canon. On voit les remises des barques du Grand Seigneur ; elles sont couvertes de tuiles ; et un kiosk où il y a sept arcades, bâti par Soliman II, celui qui eut l'impolitesse de nous chasser de Rhodes. Un autre, plus bas, et séparé de celui aux Arcades, est le kiosk où le Grand Seigneur

se met lorsque la flotte part, et où le Capitan Pacha reçoit le Cafetan et les ordres du Prince. Il y a deux ans que tout cela fut brûlé ; je ne sais si on les a rebâtis de la façon qu'ils sont peints.

Au milieu du sérail, il y a une pointe, comme le clocher de nos villages ; dessous est la chambre du Divan, où les ambassadeurs dînent avec le Grand Vizir le jour qu'ils ont audience du Grand Seigneur. L'édifice qui est proche de Sainte-Sophie, où il y a un petit dôme comme un couvercle à lessive, était anciennement l'église de Saint-Jean-Chrysostôme et aujourd'hui une salle d'armes où se conservent les armes des empereurs grecs qui sont magnifiques. A côté de cet édifice est l'entrée de la première cour du sérail. Le harem, ou l'appartement des femmes, a les fenêtres du côté de la mer Blanche, afin qu'elles ne soient vues de personne.

En reprenant la gauche du tableau, tout ce qui est en devant et en deçà de la mer, le coteau rempli de maisons peintes de diverses couleurs se nomme *Fondoulki*. Les maisons qu'on y voit, avec des jardins séparés les uns des autres par de grandes murailles, appartiennent à des seigneurs turcs. L'édifice de pierres, où il y a cinq petites coupoles couvertes de plomb est *Topana* ou la fonderie ; c'est là où l'on débarque pour venir à Péra. La mosquée, qui se voit par derrière avec son minaret, est la mosquée de Topana, et le reste des maisons qui viennent terminer le côté droit du tableau viennent aboutir à *Galata*, dont on voit le commencement d'une tour des murs de ce faubourg de Constantinople en deçà du port.

Les jardins qu'on voit et qui sont tout à fait sur le devant, est le jardin du Palais de Russie, dont on ne voit que l'extrémité où il y a des figures. C'est du palais où la vue a été prise. Ce qui termine le coin du tableau, est un jardin turc où sont représentées des femmes tur-

ques, dans un kiosk ; d'autres se promènent, d'autres regardent au travers des jalousies. Les murs élevés sur les murailles, à angles saillant et rentrant, sont faits afin que les voisins ne voient pas chez les autres.

L'on voit deux bâtiments français (dont l'un est quasi à la pointe du sérail), qui entrent dans le port par le vent Sud-Est qui est la traversée et qui est presque toujours bonace, comme la mer le fait voir. Les petits bâtiments à deux voiles se nomment voliques ; ce sont eux qui ne font qu'aller et venir, portant toutes sortes de provisions d'Asie en Europe.

Vous voyez, Monsieur, que lorsqu'on entre dans le port de Constantinople, on a l'Asie à droite et l'Europe à gauche ; ce qui forme les deux bras de mer, à droite est le Bosphore, ou canal de la mer Noire qui en est éloigné d'environ six à sept lieues ; le bras qui est sur la gauche en entrant est le port, qui a une lieue et demie de profondeur et se termine à ce qu'on appelle les *Eaux Douces* à cause d'une petite rivière qui se jette dans le port.

J'ai cru, Monsieur que cette explication vous était nécessaire pour vous donner une idée de la vue. Je vous envoie un grand tableau pour un petit où vous jugerez du détail, qui m'a pris beaucoup de temps, comme vous pouvez vous l'imaginer ; mais étant destiné pour vous, j'ai eu du plaisir à le faire ! Il est étroit n'ayant pas voulu faire la toile de deux pièces...

L'explication était détaillée, mais il semble que le chevalier Turgot n'ait pas été satisfait de la manière dont le peintre avait disposé sa composition ; pour lui, la vue aurait gagné à être prise des îles des Princes ou du rivage de la mer de Marmara ; on aurait ainsi évité les

maisons qui alourdissent tout le premier plan du tableau. Favray crut nécessaire de réfuter cette objection et il y revint à deux reprises dans sa correspondance avec le chevalier; le 23 novembre 1774, il lui écrivait :

... Quant à l'objection que vous me faites, Monsieur, que les objets de devant interrompent la vue et qu'il aurait été plus avantageux de la mer ou des îles des Princes, de la mer les objets sont trop près, et des îles, ils sont trop éloignés ; car il y a près de quatre lieues de la première île à Constantinople. Je l'ai dessiné de là, mais les objets se perdent et le tableau que vous avez est plutôt l'entrée du port qu'une vue de la ville dont on ne voit que le commencement en le prenant de Sainte-Sophie : les objets de devant donnent une idée du local, de la forme des maisons, enfin font voir le tout tel qu'il est ; de la marine, on ne verrait qu'une partie du Sérail sans faire voir les côtes et les montagnes d'Asie, ce qui n'aurait rien signifié. C'est ce détail de devant qui m'a donné beaucoup de peine et que je crois le plus nécessaire au tableau. D'ailleurs, comme Péra est élevé, les parties se découvrent toutes et donnent véritablement une idée de l'immensité de la ville ; et de la marine, on ne voit presque rien ; on ne pourrait pas juger de la largeur du port ni de la situation du Bosphore.
Je dois ajouter encore qu'on n'a pas la liberté de peindre où l'on veut. Si j'avais eu quelque maison à la marine, ce n'aurait été qu'à force d'argent et pour peu de temps ; les grands n'ont pas les préjugés du peuple, mais ils craindraient et le peuple et leurs propres domestiques qui pourraient les perdre auprès du gouverne-

ment ; ce qui ne peut arriver à Péra dans le palais d'un ministre, car vous pourrez observer qu'il faut du temps pour détailler ce qu'il y a...

Le 28 août 1775, Favray ajoutait :

... Je crois vous avoir répondu, Monsieur, sur les objections que vous me faisiez au sujet de la vue, que les maisons sur le devant embarrassent le tableau ; il est vrai ; mais, c'est un portrait qui donne l'idée de cette grande ville, des maisons des Turcs et de leurs constructions ; de sa situation par rapport au voisinage de l'Asie, du commencement du Bosphore, de la mer Blanche ou Propontide, du golfe de Nicomédie et des montagnes de l'ancien royaume de Bithynie. La vue des îles des Princes est trop éloignée ; on voit une ligne de maisons depuis les sept tours jusqu'à la pointe du sérail, d'une distance de près de quatre lieues, ce qui ne peut rien décider. Dans la vue telle qu'elle est, on voit tout le sérail, Sainte-Sophie, et une autre mosquée, la côte d'Asie, et de l'élévation de Péra d'où la vue est prise, on découvre beaucoup de choses qui auraient été bornées par les murs et les arbres du sérail ; on voit aussi la largeur du port qui sépare Constantinople de Péra et de Galata ; d'ailleurs les commodités ne se trouvent pas là comme en chrétienté ; les Turcs ne laissent pas toujours la facilité de faire ce qu'on veut, non pas que les grands ne permissent tout, mais ils craignent l'ignorance et la superstition des petits et il est assez difficile d'avoir ces commodités comme je les ai eues aux Palais des Ministres pour peindre tout d'après nature et compter les arbres et les maisons, l'une après l'autre, ce qui vous prend un temps infini, mais elle est aussi juste que la nature...

Favray n'exagérait pas l'exactitude de sa

peinture ; il avait apporté dans son travail le même souci de la vérité et la même précision dans le détail dont il avait déjà donné tant de preuves, à Rome comme à Malte. Le Président de Brosses n'avait en effet trouvé dans sa copie de Raphaël « rien de bon que la fidélité des contours ». Diderot, au Salon de 1763, devant l'*Intérieur de l'église de Saint Jean de Malte*, s'était étonné de ce « morceau d'un travail immense » et, tout en critiquant sévèrement le sujet que Favray aurait dû éviter s'il avait eu « une étincelle de génie », il ne pouvait s'empêcher de louer « la patience de l'artiste ». A Malte, dans cette lumière qui ne laisse rien échapper au regard, Favray s'était laissé entraîner par ses dispositions naturelles : l'aridité du pays convenait à la précision de son pinceau. A Constantinople, où l'atmosphère transparente baigne les choses dans une lumière éclatante sans cependant accuser trop nettement leurs contours, sa manière s'était modifiée. La vue de la Pointe du Sérail peinte en 1762 pour M. de Vergennes est à cet égard bien différente de celle qu'en 1774, une fois revenu à Malte, il a faite pour le chevalier Tur-

got. Toute douceur a disparu dans ce dernier tableau ; sous la sécheresse de la peinture, la précision du dessin apparaît ; en regardant ce paysage on est comme fatigué de l'effort que le peintre a fait pour compter les uns après les autres les arbres et les maisons.

Aucun des peintres que la vue de la Pointe du Sérail a séduits n'a d'ailleurs donné au même degré que Favray l'illusion de la réalité. Melchior Lorchs, dans son admirable dessin de 1575, ne nous montre qu'une partie de la ville turque, car à l'époque où il résidait à Constantinople les ambassadeurs habitaient Galata d'où ils ne pouvaient voir que Stamboul. Van Mour avait travaillé aux mêmes endroits que Favray ; mais ses paysages sont arrangés et composés. Les dessins, que le baron de Gudenus s'est appliqué à faire au cours de son séjour à Constantinople comme secrétaire de l'ambassade impériale et qu'il a dédiés « aux ambassadeurs étrangers et aux Mécènes », ne donnent aucune impression d'ensemble. Hilaire et les artistes dont Choiseul-Gouffier s'est entouré n'ont guère reproduit que des vues isolées. Seul, Melling est parvenu à donner la

vision du panorama qui se déroule sous les yeux de certains points de Constantinople et il a représenté la nature avec la plus minutieuse exactitude ; mais il faudrait feuilleter plusieurs planches de son album de Constantinople avant d'avoir de l'entrée du port de Constantinople l'impression que donne une seule toile de Favray.

Les études auxquelles Favray se livrait devant ces paysages devaient suffire à absorber son temps pendant les mois d'automne et d'hiver : la belle saison lui offrait les occasions de peindre les costumes si variés des personnages qui fréquentaient l'ambassade.

*
* *

La mode n'était plus alors d'aller passer l'été au village de Belgrade, au milieu de la forêt merveilleuse que les descriptions de Lady Montague ont rendue célèbre ; on avait peu à peu délaissé les *bendes*, ces grands réservoirs silencieux auprès desquels le peintre Van Mour avait passé tant d'heures agréables. Soit que l'air fût devenu malsain à Belgrade, soit que

la sécurité y ait paru moins grande, les Francs, qui voulaient se mettre à l'abri des chaleurs ou de la peste, s'étaient portés vers les deux villages du Haut Bosphore, où, dès les premières années du xviiie siècle, quelques ministres et quelques marchands avaient commencé à résider. A partir de 1730, de nombreuses habitations s'étaient construites à Bouyoukdéré et à Thérapia ; à l'époque de M. de Vergennes, ce dernier village était devenu le centre d'une petite société.

Sous l'influence des différents secrétaires que, depuis M. de Villeneuve, les ambassadeurs du Roi avaient placés à Bucharest et à Jassy auprès des princes phanariotes, grâce aux relations presque quotidiennes des premiers drogmans de la Porte et de l'amirauté avec les ministres étrangers et avec leur personnel, par suite enfin des mariages de plus en plus fréquents des drogmans d'ambassade et des marchands francs avec les jeunes Grecques de Constantinople, les usages de France s'étaient introduits dans les familles du Phanar où ils avaient pris, selon le mot du baron de Tott, « autant de faveur que nous en accordons à

ceux des Anglais ». La longue liaison de M. de Vergennes avec Mlle Anne Testa avait contribué à mêler plus intimement encore la société levantine et la société étrangère. Les Européens purent alors facilement pénétrer chez les Souzo, les Ypsilanti, les Mavroyéni, dont les somptueuses habitations se dissimulaient, le long des quais de Thérapia, derrière de misérables façades. Jamais on n'eut l'occasion de rencontrer autant de « beautés grecques ». Guys en profitait pour étudier les mœurs, les usages et les habillements de ces femmes et les comparer avec ceux des Grecques de l'antiquité ; il préparait au milieu d'elles son « Voyage littéraire de la Grèce ou Lettres sur les Grecs anciens et modernes », qui devait lui valoir auprès de ses contemporains une réputation bien oubliée aujourd'hui ; Favray, son ami, y cherchait pareillement des modèles.

Les visites, suivant la coutume d'un pays où les communications étaient difficiles, duraient plusieurs jours. Était-on invité chez Mme la Première Drogmane, on venait s'installer chez elle ; le dîner était à la française ; puis la lune ayant paru, tandis que les personnes âgées pre-

naient l'air sur le quai, la compagnie allait en caïque se mêler à la flottille des embarcations qui, au son de la musique, montait et descendait le long des maisons ; « on critiquait les propriétaires, qui, de leurs kiosks, critiquaient à leur tour ». Puis les matelas de coton, les couvertures de soie étaient apportés à profusion dans la grande salle du premier étage où l'on se retirait pour la nuit. Le lendemain, la pêche et la chasse attiraient en Asie, « où une petite prairie, un café turc, et quelques petits chariots couverts et traînés par de petits buffles promettaient aux dames tout ce que le pays offre de plus agréable ». La chasse était médiocre ; les dames étaient cahotées ; mais on rapportait « quelque vase de lait caillé, du cresson recueilli dans une fontaine et il n'y avait qu'une voix sur les délices dont on venait de jouir ». Les journées se passaient ainsi chez les seigneurs phanariotes comme chez les marchands francs ; d'heure en heure Favray rencontrait de nouveaux sujets de tableaux.

Les femmes se paraient « souvent sans sortir de chez elles, sans avoir dessein d'être vues,

c'est-à-dire uniquement pour elles-mêmes[1] » ; elles étaient dans toutes ces occasions vêtues avec la plus grande recherche ; elles aimaient « ces grandes parures dans lesquelles il était aisé de juger que la vanité avait été plus consultée que la saison[2] ». Dans deux tableaux qu'il a peints en 1764[3], Favray nous montre trois de ces belles Levantines : elles ont la haute mitre aux franges brodées « où les diamants brillent à côté du jasmin et des fleurs » ; leurs cheveux tombent en tresses sur les épaules ou sont roulés autour de la tête. Le *macrama*, voile de mousseline tissé d'or aux extrémités, laisse voir, sur la chemise de gaze de soie blanche et aux larges manches, *l'arteri* qui serre étroitement la taille et soutient le sein, et malgré le caftan et la pelisse on découvre, attachée par une boucle enrichie de diamants et d'émeraudes, la ceinture brodée que la nouvelle mariée, « comme une preuve de sa bonne édu-

1. Guys.
2. Tott, I, p. 75.
3. Ces deux tableaux, donnés au musée de Toulouse par le Musée central des Arts de Paris au moment de la formation des musées départementaux, sont actuellement déposés dans la salle des mariages de la mairie de Toulouse.

cation », ne laissait détacher qu'après une longue résistance.

Il manquait quelque chose à ces trois belles Levantines : l'éventail fait d'un petit miroir rond et de plumes que maintenait ce cercle d'argent martelé dont les touristes, qui le trouvent aujourd'hui si fréquemment dans les bazars d'Orient, ne peuvent plus s'expliquer l'usage. La grâce de cet ornement n'avait pas échappé à André Chénier qui notait un jour : « Il faudra voir de placer quelque part l'éventail fait de plumes de paon[1]. » Favray le mit entre les mains du joli modèle qui posa pour lui dans les jardins d'un riche Phanariote, et ce tableau parut à Guys un portrait si fidèle de la femme d'Orient qu'il le fit graver dans la deuxième édition de son *Voyage littéraire*. La planche de Laurent porte la légende suivante : *Dame grecque habillée à la turque, dans l'intérieur de son jardin, avec un éventail de plumes de paon, une autre avec une coiffure appelée doudondournou et un éventail de plumes doctrus* (sic)[2].

1. A. Chénier, *Œuvres complètes*, p. p. Dimoff. Paris, in-18, I, p. 283.
2. Ce tableau et son pendant, représentant cinq femmes en

La danse était le principal charme de la Grecque. Favray consacra une de ses toiles à ce jeu dont Mme Chénier se plaisait à vanter les délices, commentant avec Guys dans des lettres devenues célèbres les diverses danses alors en vogue à Constantinople[1]. Dans la prairie de Beïcos, sous les arbres séculaires qui ombragent la promenade du Grand Seigneur, auprès du café où le musulman écoute en rêvant le bruit de l'eau voisine, la farandole des Grecques se déroule. Au premier plan, un groupe de dames européennes regarde la danse, que leur explique le drogman à longue robe et à bonnet de fourrure. Le cafetier turc avec son plateau et le marchand de *simitch,* personnage indispensable en ces sortes de fêtes, s'approchent du groupe, tandis que, dans un coin écarté, des chasseurs déjeunent gaiement. Au fond du tableau, quelques Turcs isolés, des arabas dételées, une caravane de chameaux. C'est toute la vie du Bosphore que Favray,

promenade dans le bazar, sont conservés à Boisbriou. Ils ont été tous deux gravés par Laurent et insérés par Guys dans son ouvrage.

1. Robert de Bonnières, *Lettres grecques de Madame Chénier,* précédées d'une étude sur sa vie. Paris, 1879, in-18.

dans ce délicieux tableau, a peinte pour M. de Vergennes.

Dans toutes ces toiles, Favray a surtout représenté des Grecs ; il semble avoir peu connu la société musulmane. Elle fréquentait les ambassades, moins il est vrai que du temps de Van Mour. La réaction qui avait suivi la mort d'Achmet III avait peu duré et les dessins de Liotard ou de Gudenus prouvent que les Turcs à cette époque ne fuyaient pas les artistes. Le sultan Mustapha était d'ailleurs grand ami des arts et « quiconque y excellait était sûr d'avoir part à son estime et à sa bienveillance [1] ». Mais à cause de son titre de chevalier de Malte, Favray n'était peut-être pas bien vu à la cour du Grand Seigneur et il fallut que la fantaisie prît à l'ambassadeur et à l'ambassadrice de France de se déguiser en Turcs, un jour de l'année 1766, pour donner à l'artiste l'occasion de peindre ces somptueux costumes qui étaient pour lui l'un des attraits de Constantinople.

Sur un divan, entre deux fenêtres tendues d'étoffes vertes, l'ambassadeur est assis à la

1. *Lettres grecques de Madame Chénier*, p. 190.

turque, chaussé de babouches jaunes. Autour de son haut turban rouge, s'enroule une écharpe blanche barrée d'une bande d'or. Sa robe de dessous, que l'on voit à peine, est blanche avec des bouquets de fleurs roses et de feuilles vertes. Sa véritable robe est en soie jaune, semée des mêmes bouquets brodés. Pardessus ces deux robes, il porte un caftan rouge fourré et bordé d'hermine ; il a, derrière, la belle fourrure noire que sans doute lui a donnée le Sultan après sa première audience. De la main gauche appuyée sur un genou, il tient, par un geste familier à l'Oriental, un *tesbih* ou chapelet de cornaline ; à la main droite, il a son tchibouk. Un serviteur venait de l'apporter en grande cérémonie ; s'étant arrêté à une distance du divan qu'une longue expérience seule pouvait lui permettre d'apprécier, il avait posé sur l'épais tapis rouge une soucoupe en filigrane d'or contenant la petite pipe en terre émaillée de pierreries, tandis que, d'un mouvement désappris de nos jours, il avait gracieusement fait tourner le mince tuyau en bois de jasmin de manière à placer juste à la portée des lèvres du fumeur le bout du tchibouk qui,

pour un personnage d'aussi grande distinction, était d'ambre orné de diamants.

Près de l'ambassadeur, sur un coussin, le peintre a placé deux grosses montres : « un Turc, soumis, pendant le ramazan, à la révolution d'un temps marqué par la loi et toujours pressé d'en voir arriver le terme, s'environne de toutes les montres et de toutes les pendules qu'il possède ; il ne se lasse point de compter les heures et les minutes[1]. »

Lorsque, devenu ministre des Affaires Étrangères, M. de Vergennes posait devant le peintre Callet pour le beau portrait qui le représente en grand habit de cour, assis à sa table de travail, il devait se rappeler en souriant le divan où pour Favray il avait passé tant d'heures habillé à la turque. Ces deux portraits si différents font un contraste singulier dans les salons du château de Boisbriou où le général marquis de Vergennes les conserve pieusement avec tous les souvenirs qui se rattachent à la vie de son ancêtre et parmi lesquels se trouve l'épée d'or que la nation française de Constantinople offrit à l'ambassadeur au moment de son dé-

1. Tott, I, p. 74.

part, « en hommage de reconnaissance, d'amour et de respect ».

*
* *

« Voilà M. le chevalier de Saint-Priest qui vient relever M. de Vergennes. Je suis fâché de le quitter et je serai bien aise de revoir M. le chevalier de Saint-Priest ; j'ai fait caravane avec lui : il y a quatorze ans que je ne l'ai vu. » Ce changement d'ambassadeur, que Favray annonçait avec tant de philosophie à son ami Turgot[1], allait permettre au peintre d'assister à une audience impériale, cérémonie bien rare à l'époque où le sultan ne recevait les ambassadeurs étrangers qu'à l'occasion de leur arrivée et de leur départ. Aucun document ne mentionne Favray parmi les personnes qui assistèrent avec Vergennes et Saint-Priest à l'audience du mardi 29 novembre 1768 ; il n'en a pas moins laissé deux tableaux et une esquisse qui se rapportent à cette cérémonie. L'un des tableaux est à Boisbriou ; l'esquisse, qui se trouve maintenant en ma possession, a

1. Lettre du 14 juillet 1768. Archives de Lantheuil.

été rapportée de Constantinople en 1811 par M. Raiffé ; quant au troisième tableau, le seul vraiment important, il appartient à l'un des descendants de Saint-Priest, M. le comte de Virieu.

L'Audience donnée à M. de Saint-Priest par le Grand Seigneur figurait au Salon de 1771 sous le n° 63 ; c'était l'un des tableaux vers lequel se portait, « avec plus de foule », un public qui n'avait connu à quelques-uns des salons précédents que les Turcs de fantaisie de Carle Vanloo ou de Jeaurat. « La singularité en fait le principal caractère et la scène neuve qu'il présente excite un instant la curiosité. » Le livret terminait la longue description qu'il faisait de la cérémonie représentée sur cette toile, en remarquant que le Grand Seigneur était ressemblant. « C'est bien le cas de dire, écrivait un critique, qu'on peut mieux le croire que l'aller voir. Mais ce qu'on peut vérifier aisément, c'est que M. le chevalier de Saint-Priest ne ressemble point, défaut peu intéressant au surplus et qui n'ôte pas à ce tableau le mérite d'un costume rare[1]. »

1. *Lettres sur les peintures, sculptures, exposées au Palais du*

Diderot critiquait la « mauvaise composition[1] » du tableau ; il ignorait que Favray n'aurait pu, pour mériter ses louanges, modifier en quoi que ce fût la position ou l'attitude du moindre de ses personnages. Un cérémonial immuable réglait les audiences impériales et fixait aussi bien les places du chevalier de Pontécoulant et du baron allemand Bietzel qui accompagnaient Saint-Priest, du premier secrétaire Lebas, du premier drogman Deval, du premier député de la nation, Simon Laflèche, et de M. de Sade, capitaine de vaisseau, commandant la *Sultane,* que celles du Grand Vizir, Nichangi Mehemet Emin Pacha, et du premier Drogman de la Porte, Nicolaki Draco. C'était toujours la même scène qu'un Van Mour ou qu'un Favray avait à peindre, seules changeaient les figures des personnages.

Il semble que, au début de l'ambassade de M. de Saint-Priest, la manière de vivre de la société de Constantinople se soit modifiée, et

Louvre le 25 août 1771 dans les *Mémoires secrets* de Bachaumont, Londres, 1784, XIII, p. 84.

1. Diderot, Salon de 1771. *Œuvres complètes*. Ed. Garnier, XI, p. 487.

que Favray ait eu moins l'occasion de fréquenter les beautés grecques. La guerre avait été déclarée entre la Russie et la Porte; les bandes de soldats irréguliers qui partaient pour la frontière rendaient peu sûre la villégiature au Bosphore; on ne s'éloignait guère de Péra que pour aller dans le vallon des Eaux-Douces d'Europe ou sur les hauteurs de Daoud Pacha voir manœuvrer les troupes que le baron de Tott faisait marcher à la française, et c'était sous la tente que, en 1769, le Grand Vizir donnait audience aux ministres étrangers.

Favray, qui assista à l'une de ces audiences[1], en a conservé le souvenir pour M. de Saint-Priest dans un tableau qui se trouve maintenant en la possession de l'un des descendants de l'ambassadeur, M. de Charpin[2].

La tente, immense, en étoffe bleue bordée d'or et toute doublée de rouge, est ouverte des deux côtés. Le Grand Vizir, assis à la turque sur des coussins, a, suspendues au-dessus de lui, ses armes, arcs, carquois, étui à pistolets,

1. Une dépêche de M. de Saint-Priest, du 10 avril 1769, rend compte de cette audience. *Aff. étr. Turquie*, vol. 150, fol. 230 et suiv.
2. Au château de Pierreux, par Charentay, près Lyon.

sabre damasquiné. En face, sur un tabouret recouvert d'étoffe rouge, est M. de Saint-Priest. Autour d'eux, les drogmans en costume oriental, les officiers du Grand Vizir et la nombreuse suite de l'ambassadeur. Dans le camp, et auprès de hautes piques à queues de cheval rouges qui indiquent la présence du Grand Vizir, les soldats portent, les uns, le costume traditionnel des janissaires, les autres, l'uniforme nouveau donné aux soldats instruits par Tott, la tunique rouge, le pantalon bleu et la coiffure blanche.

Mais tout cet appareil guerrier était venu troubler l'existence de Favray ; il se prit à regretter Malte : Mariette signale en effet qu'en 1771 « il se trouvait à Marseille, d'où il comptait se rendre à Malte pour y passer le reste de ses jours... »

*
* *

Favray avait soixante-cinq ans lorsqu'il rentrait à Malte pour reprendre auprès du Grand Maître la vie de travail que l'attrait de l'Orient lui avait fait abandonner pendant près de dix

années. Une famille française, depuis longtemps établie dans l'île, l'entourait des soins les plus affectueux. « Je sors, écrivait-il à Turgot, d'une maladie qui commençait à devenir sérieuse. Vous savez, Monsieur, que ce pays est la pépinière des fièvres malignes ; mais la mienne n'a pas été jusque-là ; j'en ai été quitte pour des vésicatoires, de l'*épicaquana,* des saignées et autres telles denrées de médecines qui m'étaient inconnues, mais qui m'ont fait connaître tous les soins que Mme et Mlle L'Hoste ont eus de moi ; en vérité, c'est joliment mourir que de mourir entre leurs mains, et c'est ce qu'on n'a pas manqué de dire au Grand Maître qui m'en a fait compliment, à qui j'ai répondu que véritablement je n'avais qu'à me louer de leurs soins, mais qu'elles m'avaient gâté puisqu'elles m'avaient ôté le goût de mourir comme un Diogène. »

Les chevaliers de langue française avaient d'ailleurs toujours trouvé chez les L'Hoste, à « la Lotterie » comme ils disaient, le meilleur accueil, et Favray ne cessait de donner à Turgot des nouvelles des divers membres de cette famille si hospitalière, de l'abbé Stanislas, de

« la signora Giovanna, aujourd'hui Mme la marquise Cedronio, qui ne faisait que pleurer lorsqu'on prononçait votre nom après votre départ de Malte »; il n'oubliait pas dans cette énumération la vénérable mère de M. L'Hoste, la signora Annuzi, qui mourait à quatre-vingt-six ans : « Cette dame comme vous savez n'était pas un grand esprit, et j'ai observé ce qu'on dit que l'âme prête à se séparer du corps voit les choses plus claires ; elle disait des choses dans ses derniers moments plus spirituelles qu'elle n'en avait dites pendant toute sa vie ; elle parlait toujours de vous. »

Il voyait chez eux toute la société de l'île, les chevaliers en résidence, Lescalopier, Savaillan ou Marbeuf, le Grand prieur de Champagne, les compatriotes que l'Ordre attirait à Malte, comme le comte d'Orsay, en compagnie duquel voyageait le peintre Suvée, ou les commandants des bateaux du roi qui faisaient escale à la Valette, et parmi eux « M. le vice-amiral des Indes, le bailli de Suffren, qui fait une belle comparse avec son cordon bleu sur sa large panse. »

La charge de Grand Maître, tenue de 1741 à

1774 par le Portugais Pinto, avait passé ensuite à un Espagnol, Ximénès. Elle était depuis 1775 entre les mains d'un Français, Emmanuel de Rohan[1]. Il fit faire profession à Favray en 1781, « croyant que le premier bâtiment porterait la nouvelle d'une vacance dans le prieuré de France; mais celui qu'on croyait aux abois en a rappelé et on dit qu'il est très bien à présent ; de cela je ne l'en blâme point ». En 1785, après avoir fait partie de l'Ordre pendant près de quarante-cinq ans, Favray était promu commandeur.

Il devenait le 24e titulaire de la commanderie de Valcanville, près Valognes, dont dépendaient les fiefs nobles et seigneuries de Canteloup, Vexley, Sanxetourp, Mont de Saint-Cosme, Hemevez, les Bonhours, Fierville, Equerdeville et Ancteville. Le revenu en était de 7118 livres[2]. « Je compte, écrivait-il, que

1. Favray a fait le portrait du grand maître Emmanuel de Rohan. Ce portrait, dont une copie décrite par Millin dans ses *Antiquités nationales* (III, p. 29) se trouvait à la commanderie de Saint-Jean-en-l'Isle, près Corbeil, a été gravé à Rome par F. Grec et D. Cunego. Cette gravure sert de frontispice au livre : *Codice del sacro militare ordine gerosolimitano...* Malta, 1782, in-fol.

2. Sur la commanderie de Valcanville, voir le livre de E.

j'ai peu de temps à en jouir. Je ne suis entré en rente qu'au mois de mai et ne puis rien recevoir avant le mois d'octobre. Peu je recevrai, par les réparations qu'il y a à faire et les charités dont mon beau-frère qui est mon procureur ne fait que me prêcher. Il est bon à m'envoyer une bagatelle et donner tout aux pauvres. J'ai beau lui dire qu'il y a ici une grande misère et que les misérables sont sous mes yeux; il dit faire les charités d'où l'on reçoit; il a raison; mais les misérables que vous voyez font tout autre effet. »

Servant d'armes, chevalier ou commandeur, Favray n'avait cessé de peindre : « Cette diable de muse de la Peinture me tient enchaîné près d'elle. » A quatre-vingt-deux ans, il travaillait encore : « Malgré la faiblesse de la vue, la pesanteur de la main et l'épuisement de l'imagination, je passe toujours mon temps à faire quelques bagatelles ». Malte est en effet rempli de ses œuvres. Mais, tout en travaillant aux portraits des Grands Maîtres, des chevaliers ou

Monnier : *Ordre de Malte. Les Commanderies du grand prieuré de France d'après les documents inédits conservés aux Archives nationales à Paris*. Paris, 1872, in-8°.

des notables de l'île, en ornant de tableaux d'histoire ou de religion les palais et les églises de l'Ordre, il ne pouvait oublier l'Orient : « Je m'amuse à faire deux tableaux ; l'un est Athènes moderne ou la Grèce moderne, j'y travaille actuellement ; l'autre sera Rome moderne. Dans le premier régnera l'ignorance, la paresse et la destruction des belles choses ; l'autre ne représentera que l'étude et les récompenses de la vertu ; si ces deux tableaux réussissent, je compte les envoyer en France ».

Nous ne savons s'il a donné suite à ce projet. En 1779, il avait exposé au Salon du Louvre une *Rue de l'Hippodrome à Constantinople*. Les critiques[1] avaient trouvé « amusant le spectacle du costume d'un assemblage innombrable d'étrangers encore plus piquants par leur nouveauté que les personnages de M. Lepicié » ; mais, « faute de fond, de perspective et de clair obscur », toutes ces figures leur avaient paru « découpées et collées avec choix. » Et l'un

1. Bachaumont, *Mémoires secrets*, XIII, 219. Lettre II sur les peintures exposées au salon du Louvre le 25 août 1779. — Archives de l'art français. Nouv. période, II, 1ᵉʳ fasc., p. 110. Lettres sur les Salons de 1773, 1777 et 1779, adressées par Du Pont de Nemours à la Margrave Caroline-Louise de Bade.

d'eux se demandait d'où sortait « ce M. Favray qui déjà académicien et même ancien » exposait pour la première fois au Salon.

Pouvait-il s'étonner d'être ainsi oublié, quand lui-même, il écrivait : « Je ne sais où l'on est venu me déterrer à Malte ; M. le commandeur Ricci à qui le Grand Duc a donné la direction de la chambre des peintres dans sa Galerie de Florence et qu'on a fait augmenter, a écrit plusieurs lettres au commandeur Sozzini pour avoir mon portrait. Je ne l'ai jamais voulu faire, disant que j'étais trop petit pour être logé avec ces grands hommes ; enfin une dernière lettre lui est venue : ordre du Grand Duc qu'il le voulait absolument et j'ai été obligé de le faire ; je me suis peint en philosophe asiatique.[1] » Dans ce portrait, l'artiste s'est en effet coiffé du bonnet fourré que J.-J. Rousseau a popularisé, et le caftan bordé de fourrures qu'il a revêtu, largement ouvert, laisse voir, sur le gilet brodé, la croix étoilée du commandeur de l'Ordre de Malte.

[1]. Sur l'envoi de ce portrait exposé aux Offices sous le n° 484, voir les *Nouvelles Archives de l'Art français*, 1876, p. 391.

En véritable philosophe, Favray, alors âgé de quatre-vingt-deux ans, écrivait à son ami Turgot : « Les années s'accumulent les unes sur les autres, dont je ne me chagrine guère, mais au contraire. Car ce siècle-ci est le siècle des événements ; il touche à sa fin et heureusement moi aussi. Je suis fort sensible de ma nature et s'il arrive quelques événements qui me pourraient affecter (par rapport à mes amis qui sont jeunes, car à mon âge il ne se faut affecter de rien pour soi), du moins je ne les verrai pas. »

*
* *

Le portrait des Offices, les deux Tableaux du Louvre, et les nombreuses peintures qui se trouvent à Malte dans le palais des Gouverneurs ou dans les églises de Saint-Jean-Baptiste et de Saint-Paul, étaient à peu près les seules toiles de Favray qui fussent connues ; son œuvre turque était ignorée, et nous ne saurions trop remercier M. le général marquis de Vergennes, M. le comte de Virieu, et le regretté M. Étienne Dubois de l'Estang de nous avoir permis d'en

dresser le catalogue en nous ouvrant si aimablement leurs archives de familles et leurs collections.

I. — *M. de Vergennes, ambassadeur de France; en costume turc.* H. 1, 40. L. 1, 12.

Signé : Favray, à Constantinople, 1766.

II. — *Madame de Vergennes, en costume oriental.* H. 1, 28. L. 0, 93.

Reproduit dans notre article de la Revue de l'Art ancien et moderne. — *La mode des portraits turcs au XVIII^e siècle.*

III. — *L'audience de M. de Vergennes, chez le Sultan.* H. 0, 46. L. 0, 64.

IV. — *Vue de la prairie du Grand Seigneur à Beïcos.* H. 1, 11. L. 1, 40.

V. — *La frégate l'Oiseau, commandée par M. de Moriès, ramenant de Malte le vaisseau-amiral turc, la Capitane, entre dans le port de Constantinople, le 27 janvier 1762.* H. 0, 87. L. 2, 06.

Signé : Favray, à Constantinople, 1762.

VI. — *Vue de la rivière des Eaux-Douces au fond de la Corne d'or.* H. 0, 87. L. 2, 06.

VII. *Vue du Bosphore entre Roumeli et Anatoli Hissar.* H. 0, 53. L. 1, 40.

VIII-IX. — *Dames grecques, en costume d'intérieur, dans un jardin.* H. 0, 37. L. 0, 28.

Dames grecques, au bazar, en costume de ville
H. 0, 37. L. 0, 28.

Deux pendants, reproduits d'après la gravure de Laurent dans le tome Ier du *Voyage littéraire de la Grèce*, de Guys, le premier, page 61, avec la légende : « Dame grecque, habillée à la turque, dans l'intérieur de son jardin, avec un éventail de plumes de paon ; une autre avec la coiffure appelée Dondondournou et un éventail de plumes doctrus (*sic*) ». Le second, page 45, avec la légende : « En macrama et en ferrage ; dame allant dans la rue avec ses suivantes ».

Ces neuf tableaux conservés au Château de Boisbriou, par Saint-Martin d'Auxigny, près Bourges, appartiennent au général marquis de Vergennes. Ils proviennent de la collection de peintures sur l'Orient qu'avait formée l'ambassadeur pendant son séjour à Constantinople, et qui comprenait encore le numéro suivant dont nous n'avons pu retrouver la trace.

X. — *Une rue de l'Hippodrome à Constantinople.*

A figuré au salon de 1779 comme appartenant à M. de Vergennes.

XI-XII. — *Dames levantines; en coiffures d'intérieur et en coiffures de ville.*

Deux pendants.

Ces deux tableaux peints à Constantinople en 1764 ont été donnés au musée de Toulouse par

le Musée Central des Arts de Paris au moment de la formation des musées départementaux. Ils sont actuellement déposés dans la salle des mariages de la mairie de Toulouse.

XIII. — *Vue du Bosphore et de la Corne d'Or.*
Signé : Favray.

Ce tableau, peint à Malte en 1763, fut envoyé par Favray à son ami le chevalier Turgot. Il est conservé par le descendant des Turgot, M. Dubois de l'Estang, au château de Lantheuil près Caen, où se trouvent encore du même peintre, plusieurs *Vues de Malte*, et dans la chapelle du château une *Annonciation*.

XIV. — *Vue du Bosphore.*
Appartient à M. le Marquis de Biencourt.

XV-XVII. — *Vues de Constantinople.*
Trois tableaux dont nous n'avons pu retrouver la trace ; l'un faisait partie du cabinet Guys, dispersé en 1783, les deux autres appartenaient aux collections de la Couronne.

XVIII. — *L'audience donnée à M. de Saint-Priest, par le Sultan, le mardi 29 novembre 1768.*
H. 0, 95. L. 1, 26.

Signé : Favray, à Constantinople, 1768.

Ce tableau qui a figuré sous le n° 63 au salon

de 1771 appartient à l'un des descendants de l'ambassadeur, M. le comte de Virieu.

XIX. — *L'audience de M. de Saint-Priest chez le Sultan.*

Cette gouache qui provient de la collection rapportée de Constantinople en 1811 par l'orientaliste Raiffé est maintenant en notre possession.

XX. — *L'audience donnée par le Grand Vizir à M. de Saint-Priest, au camp de Daoud Pacha, en 1769.* H. 0, 95. L. 1, 26.

Conservé au château de Pierreux, par Charentay, près Lyon, par l'un des descendants de l'ambassadeur, le comte de Charpin.

XXI. — *Vue de la Fontaine de Saint-Elie, près de Constantinople.*

Ce tableau ne nous est connu que par la gravure qu'en a faite Laurent et qui est insérée dans le *Voyage littéraire de la Grèce,* de Guys.

XXII. — *Le Chevalier Antoine de Favray, peint par lui-même, en costume oriental.*

Florence, Galerie des Offices, n° 484.

III

LES « PEINTRES DE TURCS »

AU XVIII^e SIÈCLE

La Turquie, selon l'expression dont les Goncourt se servaient en parlant de la Chine[1], est devenue un instant, au xviii^e siècle, « une des provinces du rococo ». Sans vouloir établir ici l'influence de la décoration orientale sur le style de cette époque, il nous a semblé curieux de rechercher, en groupant, pour la première fois croyons-nous, un certain nombre de tableaux de l'école française, les raisons qui ont fait des plus célèbres artistes du xviii^e siècle des « peintres de Turcs ».

Certes, il n'est pas surprenant qu'un Van Mour, qui a passé trente années de sa vie à Constantinople, ait représenté des scènes orien-

1. *L'art du* xviii^e *siècle.* Paris, 1874, in-8°, t. I, p. 145.

tales, et qu'un Liotard[1] ou qu'un Favray aient tenu à montrer au public les types qu'il leur avait été donné d'observer au cours de leurs séjours au Levant ; mais pourquoi trouve-t-on en si grand nombre des sultanes et des personnages à turbans dans l'œuvre de peintres qui n'ont jamais voyagé en Orient, comme Parrocel, Latour, Cochin, Lancret ou les Vanloo ?

<center>* * *</center>

Parmi ces artistes, quelques-uns ont rencontré leurs modèles à Paris même, dans la suite des ambassadeurs qui, à deux reprises sous le règne de Louis XV, ont étonné la Cour et la ville par le spectacle de la magnificence et de l'étrangeté du faste du Grand Seigneur. Coypel, qui avait été le peintre de l'ambassade persane en 1714, semblait indiqué pour conserver le souvenir de l'ambassade turque de 1721, et, en effet, nous apprenons par le *Mercure*[2] qu'il fut admis à présenter au Régent l'esquisse

1. Sur les dessins turcs de Liotard, voir l'ouvrage de MM. Humbert, Tilanus et Revilliod, *La vie et les œuvres de Jean-Étienne Liotard*. Amsterdam et Paris, 1897, in-4°.

2. *Mercure de France*, avril 1721, p. 165.

d'un tableau rappelant l'audience accordée par le Roi à Méhémet effendi. Qu'est devenu ce tableau de Coypel que l'on voyait encore en 1778 dans la collection de M. Bourlat de Montredon[1]? Où est le portrait que le sieur Justinat avait « obtenu la permission de tirer de l'ambassadeur turc[2] » et que le Roi payait quatre cents livres, tandis qu'il commandait, pour six cents livres, à Pierre Gobert un autre portrait de l'envoyé du Sultan[3]? Où est la « tête de l'ambassadeur turc peinte au pastel » par François Lemoyne et qui faisait partie du célèbre cabinet de M. Lempereur, vendu en 1773? Dans quel grenier de musée se trouve le tableau exposé au Salon de 1738 et dont les figures « ressemblantes et faites d'après nature par M. d'Ulin, ancien professeur », représentaient « la réception de l'ambassadeur de la Porte avec son fils et sa suite par M. Le Blanc, Ministre de la guerre, à l'Hôtel des Invalides »?

1. *Catalogue d'une belle collection de tableaux... de feu M. Bourlat de Montredon*, 1778, p. 7, n° 20.
2. *Mercure*, avril 1721, p. 166.
3. Engerand, *Inventaire des tableaux commandés et achetés par la direction des Bâtiments du Roi (1709-1792)*. Paris, Leroux, 1900, in-8°, p. 211 et 243.

Les toiles consacrées par Parrocel à l'ambassade de Méhémet effendi nous permettent d'attendre qu'un hasard fasse découvrir ces différentes œuvres. Aucun spectacle, au dire du biographe de Parrocel [1], « ne pouvait être plus favorable pour la peinture » que le splendide cortège qui se déroula dans Paris le 21 mars 1721 : gardes suisses, gardes françaises, régiment et maison du Roi, escortant, avec les maréchaux de France, les introducteurs des ambassadeurs et la foule des officiers de service, ces personnages aux costumes éclatants, dont les uns défilaient sur des montures richement harnachées, tandis que les autres tenaient en main pour les présenter au souverain, de la part du Grand Seigneur, les plus beaux chevaux de l'Orient. Les nombreux dessins que Parrocel fit à cette occasion [2] montrent « combien il

1. *Mémoires sur la vie et les ouvrages des membres de l'Académie de peinture et sculpture,* 1858, II, p. 408. — *Charles Parrocel,* par Ch. Nic. Cochin.

2. Nous possédons un de ces dessins qui provient de la vente Schefer. Il en existait plusieurs dans le cabinet Lempereur : en voici la liste d'après le *Catalogue* de 1773 :

N° 648. Un grand et superbe dessin à la sanguine de six pieds un pouce de long sur deux pieds de haut représentant une marche de cavaliers turcs.

était rempli d'un sujet aussi noble et aussi pittoresque » ; il en composa un tableau représentant l'arrivée de l'ambassade aux Tuileries par le pont tournant et dont le succès fut tel qu'il semblait que le Roi dût aussitôt l'acquérir ; mais, « M. Parrocel, artiste sans ruse et peu instruit des précautions avec lesquelles on doit ménager les supérieurs, commit une faute qui refroidit M. le duc d'Antin à son égard. Il avait fait deux esquisses peintes dont une, grande et assez finie, pouvait faire un tableau de cabinet. M. d'Antin la loua beaucoup, ce qui devait faire comprendre à M. Parrocel qu'il lui aurait fait sa cour en la lui présentant. Mais il ne sut point se défendre contre le désir que lui notifièrent assez clairement des personnes placées entre lui et le surintendant. Il leur laissa enlever ses esquisses ». Le surintendant des Beaux-Arts ne sut pas dissimuler son mécontentement et il fallut attendre plusieurs an-

N° 649. Un pareil dessin à la sanguine de six pieds trois pouces et demi de long sur un pied et demi de haut.
N° 658. L'entrée de l'ambassadeur turc et 4 études.
Dans le *Catalogue... du Cabinet de M. de Montulli* (1783) se trouvait, sous le n° 98, un dessin de Parrocel : portrait de l'ambassadeur turc en trois crayons et coloré d'un peu de pastel.

nées pour que ce tableau passât dans les galeries royales et pour que l'on songeât à demander à Parrocel d'utiliser ses croquis déjà anciens. Trois grands tableaux lui furent commandés ; deux seulement furent exécutés, ils figurèrent au Salon de 1746[1] et ils sont maintenant au musée de Versailles.

Ces tableaux, ou les tapisseries qui en ont été tirées et qui sont conservées aux Gobelins, nous font comprendre l'attrait que put avoir pour les contemporains l'entrée de Méhémet effendi. Saint-Simon ne crut pas indigne de lui d'en donner dans ses *Mémoires* une description détaillée, et la mère du Régent en envoyait la relation à sa fille : « Je suis la seule de toute la Maison Royale, écrivait la duchesse d'Orléans

1. Le premier tableau de Parrocel est avec les deux toiles de 1746 à Versailles. Il existait plusieurs esquisses de ces tableaux. Lempereur en possédait une (n° 92 du catalogue de 1773). Parrocel en avait conservé deux (l'ambassadeur turc sortant des Tuileries par le pont tournant, — l'ambassadeur turc arrivant au bas du palais des Tuileries) qui sont mentionnées dans l'*État des tableaux et dessins appartenant au Roi, trouvés sous les scellés de feu M. Parrocel*, publié par M. J. Guiffrey (*Nouvelles archives de l'Art français*, 2° série, V, p. 142). On en trouve une au musée Carnavalet et nous avons pu en acquérir une autre dont la reproduction est donnée dans notre plaquette *Les Introducteurs des Ambassadeurs*. Paris, Alcan, in-4°.

à la comtesse Palatine, qui n'ait pas été sur la place Royale pour assister à cette entrée dimanche passé. Le Roi lui-même l'a regardée au balcon de la maréchale de Boufflers. Mon fils et sa femme étaient chez la grande-duchesse ; leur fils chez le commandant des Mousquetaires noirs ; Mme la duchesse était avec ses enfants chez la princesse d'Épinay ; les princes de Conti chez la duchesse de Rohan-Chabot. Ainsi vous voyez que tout le monde se trouvait là sauf moi ; ma curiosité diminue... » Elle ajoutait quelques jours après : « Je n'entends encore pour le moment parler d'aucune mode nouvelle *à la Turque,* mais il en existe peut-être sans que je le sache, car je suis la mode de loin [1]. »

La princesse allemande, qui observait avec tant de pénétration et quelquefois de sévérité la société qui l'entourait, connaissait assez les Français pour savoir que le séjour de l'ambassadeur turc ne pouvait les laisser indifférents. Paris a toujours aimé l'étranger, et on pourrait

[1]. *Correspondance de Madame, duchesse d'Orléans*, publiée par Holland, trad. par E. Joeglé. Paris, Bouillon, 1890, 3 vol. in-8°. Lettres des 20 mars et 17 avril 1721.

presque refaire l'histoire de ses engouements en suivant les modes que le caprice du moment a imposées aux ajustements et aux coiffures. Il ne semble cependant pas que des modes « à la Turque » aient consacré la vogue dont jouit pendant quelques mois l'envoyé du Sultan. Son influence fut plus sérieuse et laissa des traces plus durables.

*
* *

Un Turc ne pouvait qu'être bien accueilli en France à cette époque. Peu d'années auparavant il n'en eût pas été ainsi. L'Orient n'existait alors qu'en tant que terre classique ; les voyageurs qui le parcouraient n'avaient d'yeux que pour les antiquités ; le pittoresque de la vie et du costume leur échappait, et ils ne voyaient dans les sujets du Sultan que les ennemis de la religion catholique. Plusieurs fois sous le règne de Louis XIV, on put croire que la France, dans une nouvelle croisade, allait porter la guerre sur les rives du Bosphore, et, tandis que nos ambassadeurs étaient maltraités ou emprisonnés, l'envoyé du Sultan était à

Versailles bafoué par la Cour et il ne laissait pour tout souvenir de son séjour en France que la cérémonie turque du *Bourgeois gentilhomme*.

La situation politique s'étant plus tard modifiée, le Roi était redevenu l'allié fidèle du Sultan. On ne recherchait plus les moyens de détruire l'Empire ottoman, on intervenait au contraire en toute occasion pour le protéger, et, sous l'influence de Voltaire, on consentait à entendre parler de Mahomet et du Coran. Il y avait d'ailleurs à la Cour tout un cercle que les légendaires aventures du comte-pacha de Bonneval et les charmes de Mlle Aïssé avaient conquis à la Turquie. A côté du vieux protecteur de la belle Circassienne, l'ambassadeur Ferriol, de sa belle-sœur la Présidente, et de ses neveux Argental et Pont de Veyle, vivaient les familles des courtisans que la faveur royale avait depuis un quart de siècle appelés à représenter la France auprès du Grand Seigneur : c'étaient les Désalleurs, les Bonnac ; c'était Mme de Canillac, qui, après la mort à Constantinople de l'ambassadeur Girardin, avait épousé le commandant des Mousquetaires noirs, ou la

fille de Guilleragues, devenue marquise d'O. Tous avaient rapporté des souvenirs de leur séjour au Levant ; les uns, des armes orientales qu'ils offraient au Roi[1] ; les autres, des étoffes ou des costumes avec lesquels ils se faisaient peindre en Turcs, ou qu'ils revêtaient pour intriguer leurs amis en paraissant au milieu d'eux déguisés « en honnête musulman[2] » ; d'autres enfin, des tableaux représentant les audiences du Sultan auxquelles ils avaient assisté[3], ou bien ces mille scènes de la vie orientale et ces types que savait si bien rendre le peintre du Roi en Levant Jean-Baptiste van Mour, et dont M. de Ferriol fit faire par le graveur Cars cent estampes que toute la Cour acheta.

Une telle société était bien préparée pour recevoir en 1721 l'ambassadeur turc ; elle lui fit d'autant plus fête que le jeune roi avait paru prendre plaisir à voir ces étrangers, si différents

1. *Mercure de France*, avril 1721.
2. Voir notre article *La Mode des Portraits turcs au* xviii^e *siècle* (Revue de l'art ancien et moderne, 1902, t. II, p. 211).
3. Voir notre article *Les deux Tableaux turcs du Musée de Bordeaux* (Revue de la Société philomatique de Bordeaux, 1901).

par leurs costumes et leurs manières des gentilshommes que le protocole avait, jusqu'alors, permis d'approcher de sa personne. Méhémet effendi était d'ailleurs digne de cet accueil : « il doit être un homme distingué, étant donné qu'il a tant compris », s'écriait la duchesse d'Orléans après avoir raconté de quelle manière il traitait les dames de la Cour qui accouraient en foule à son palais et comment il savait s'intéresser à tout ce qui lui était montré. Il fréquentait les ateliers des peintres, venait poser chez Coypel pour le grand tableau de son audience[1], et quand on lui offrait son portrait prêt à être gravé sur cuivre, il savait trouver assez de mots français pour déclarer : « Cela est fort bien[2]. » Il n'avait, et on s'en étonnait autour de lui, aucune répugnance à laisser reproduire ses traits. Les Musulmans étaient à cette époque d'une grande tolérance, et il suffit de feuilleter les dessins de Liotard pour voir avec quelle facilité un artiste européen pouvait alors pénétrer dans les intérieurs des plus grands personnages de la Porte et faire leurs

1. *Mercure de France*, juin-juillet 1721, p. 129.
2. Lettre de la duchesse d'Orléans, 3 mai 1721.

portraits ou ceux de leurs familiers. Méhémet était de cette école et peut-être, à l'exemple de ce capitan pacha qui dans ses croisières s'amusait à peindre les plus belles femmes des îles de l'Archipel[1], fut-il tenté de faire enseigner à son fils les éléments de la peinture dans les moments de liberté que lui laissaient les leçons de tour qu'il recevait de la célèbre Mme Maubois, professeur du Roi[2], ou ses visites dans les bibliothèques et les musées. Ce jeune Ottoman prouva d'ailleurs son goût en rapportant à Constantinople les portraits de Mlle de Charolais et de Mme de Polignac. « Le Grand Seigneur, qui les vit, les a enfermés dans son trésor, il ne les quitte plus » ; et l'ambassadeur de France, en relatant ce fait dans sa correspondance officielle, rappelait l'ambassade envoyée sous Louis XIV par l'empereur du Maroc à Mlle de Conti et se demandait si la Cour n'allait pas voir bientôt quelque grand personnage turc venir solliciter la main de ces princesses[3].

1. Guys, *Voyage littéraire de la Grèce*, 1776, in-8º, I, p. 494.
2. *Mercure de France*, juillet 1721, p. 121.
3. Archives du ministère des Affaires étrangères, *Correspondance de Turquie*, vol. 71, fol. 264.

La réputation que Méhémet s'était acquise rejaillit bientôt sur toute sa nation. On s'occupait tant de lui que l'on dut s'intéresser aussi à ceux qui l'avaient envoyé. Le *Mercure de France* se faisait adresser de Constantinople de fréquentes correspondances, et chez les libraires paraissaient des livres donnant des renseignements sur l'histoire, la politique et les mœurs de l'Orient. Puis, à l'imitation de Montesquieu, qui, après l'ambassade de Riza bey en 1714, avait fait les *Lettres Persanes,* on publia des *Lettres Turques*. De prétendues Turques racontaient leurs impressions de Paris à leurs amies du sérail ; d'imaginaires secrétaires de Méhémet effendi rédigeaient leur journal, et en profitaient pour peindre leurs hôtes sous les couleurs les moins flatteuses. Le Turc devint ainsi un héros de roman : corsaires farouches, jeunes captives enfermées au sérail, brillants cavaliers enlevant des odalisques, agas jaloux et trompés, débonnaires gardiens de harems, et servantes industrieuses, n'ayant d'ailleurs tous de l'Orient que le nom et le costume, étaient les personnages qui servaient de prétexte à ces récits d'intrigues amoureuses, à ces voluptueuses

descriptions, dont les lecteurs du xviiie siècle se montraient si friands[1].

Parmi ces romans turcs, parus en si grand nombre à partir de 1721, le *Cousin de Mahomet* et le *Sofa* sont encore quelquefois cités ; mais qui connaît *Mahmoud, histoire orientale* (1729), *Rethima ou la belle Géorgienne* (1735), *Abou Mouslu ou les vrais amis, histoire turque* (1737), etc. ? Écrits pour obéir aux caprices d'un instant, ils ont suivi les vicissitudes de la mode et sont tombés dans l'oubli.

D'autres témoins de cette époque nous restent, et, à défaut du *Turc généreux* que Rameau mettait en 1735 sur la scène de l'Opéra[2], le *Turc amoureux* peint par Lancret pour la décoration de l'un des salons de l'hôtel de M. de Boullongne, place Vendôme[3], suffirait à prouver la

1. Pierre Martino, *L'Orient dans la littérature française aux XVIIe et XVIIIe siècles*, 1906, in-8°.

2. Le *Turc généreux* était l'une des trois entrées du ballet héroïque de Rameau *Les Indes galantes*. Dans l'introduction qui précède la réimpression de ce ballet, le bibliothécaire de l'Opéra, M. Malherbe, a donné les plus intéressants détails sur cette entrée (*Œuvres complètes* de Rameau, tome VII. Paris, A. Durand, 1902).

3. Le panneau de Lancret se trouve au Musée des Arts décoratifs. Le tableau original d'après lequel il a été fait appartenait en 1877 au comte de la Béraudière. Voir *Les Gra-*

séduction exercée alors par l'Orient sur les artistes que l'Académie elle-même a si heureusement appelés « les peintres des fêtes galantes ».

Comme pour donner raison au charmant petit personnage enturbanné qui dans l'œuvre de Lancret s'exprimait de si galante façon :

> Jusque dans ce climat barbare
> L'amour porte à mon cœur les plus terribles coups,
> Et sans cesse on m'entend chanter sur ma guitare :
> Maudit soit cet enfant qui montre un air si doux,
> Il est cent fois plus Turc que nous,

Lajoue représentait les triomphes remportés sur l'Amour dans les splendeurs du sérail. Nous ne connaissons que par la description qu'en donne le livret, la toile qu'il exposa au Salon de 1740 : « tableau de cabinet de forme chantournée où paraît le Grand Seigneur, sur un tapis de Turquie, avec une sultane appuyée sur un nègre, dans un jardin de plaisance ; ce tableau est orné de paysages ; dans le lointain est un bosquet formé par des treillages, architecture, sculptures et différents mouvements excités par la chute des eaux ». Mais ses deux

vures françaises du XVIIIe *siècle ou Catalogue raisonné...* par Emmanuel Bocher, 4e fascicule : *Nicolas Lancret.* Paris, 1877, p. 13, 63, 73.

dessins, *Le Trône du Grand Seigneur* et *Les Bains de la Sultane*[1], nous font bien comprendre la manière dont les personnages orientaux servaient à ses compositions : ils n'étaient qu'un accessoire gracieux au milieu de ces coquilles, de ces mille ornements divers qu'il se plaisait à grouper dans ses vues de perspective.

Tout autre était la conception qui guidait l'auteur des deux charmants panneaux que le comte de Ganay fit figurer en 1874 au Palais-Bourbon, à l'Exposition des Alsaciens-Lorrains. Le catalogue les attribuait à Leprince, suivant une tradition qui donnait alors à ce peintre tous les tableaux du xviiie siècle où étaient représentés des Orientaux. Mais si Leprince a peint de nombreuses toiles qui rappellent son long séjour dans l'empire des Tsars, s'il a publié sur les mœurs et les costumes des Russes plusieurs albums d'estampes, il n'a pas, que nous sachions, voyagé dans le Levant, et M. Hédou, dans la savante étude qu'il lui a consacrée, ne

1. Ces deux dessins gravés, le premier par Guélard, le second par Cl. Duflos, ont été publiés dans le *Livre d'architecture, paisage et perspective par J. de la Joue*, peintre du Roy et de son Académie royale de peinture et sculpture ; à Paris, chez Huquere, rue Saint-Jacques, au coin de celle des Mathurins (s. d., in-4º).

mentionne de lui aucune décoration inspirée par l'Orient. On pourrait être tenté de croire que ces gracieuses odalisques, nonchalamment assises sur des tapis de Turquie et au milieu desquelles se promène le Grand Seigneur en tenant à la main, pour le jeter à l'heureuse élue, le mouchoir, gage des félicités promises par les danses légères auxquelles la favorite se livre devant son maître, sont les compagnes de la *Belle Grecque*[1] que Nicolas Lancret exécuta pour former le pendant du *Turc amoureux*. N'ont-elles pas les mêmes traits, le même charme ? Ne sont-elles pas également dignes des vers qui lui étaient dédiés :

> Jeune beauté, votre esclavage
> Ne vous empêche pas de captiver les cœurs.
> Les Sultans les plus fiers vous offrent leurs hommages
> Et par le seul pouvoir de vos yeux enchanteurs
> Vous triomphez de vos vainqueurs.

Mais, en regardant ces panneaux, il ne faut penser ni à Lancret, ni à Watteau, quelque analogie qu'ils aient avec la peinture que Goncourt a décrite dans son catalogue de l'œuvre

1. Sur le tableau *La Belle Grecque,* qui après avoir appartenu au comte de la Béraudière, fait maintenant partie de la collection Wallace, voir Ém. Bocher, p. 13.

du maître : « une arabesque dans le contournement d'un Lajoue ; au milieu se voit un Turc aux pieds duquel est agenouillé un esclave ». M. L. Dimier a su, en effet, les restituer à leur véritable auteur, Christophe Huet. Le peintre de chinoiseries et d'animaux qui a décoré l'ancien hôtel de Strasbourg et le château de Champs s'est, lui aussi, laissé aller à sacrifier au goût de la turquerie, en exécutant les deux peintures dont des répliques se trouvaient dans la collection H. Grellou et dans celle du comte de Ganay[1].

Ces différentes compositions étaient assez goûtées pour qu'en arrivant en 1736 à Paris, avec le désir de faire connaître un talent déjà réputé dans toutes les cours allemandes, G.-F. Schmidt[2] ait cru ne pouvoir mieux débuter qu'en gravant le *Turc amoureux* et la *Belle Grecque* de Nicolas Lancret. Carle Vanloo, rentrant vers la même époque en France après un assez long séjour en Italie, se conforma à la mode et habilla en Turcs les premiers person-

1. L. Dimier, *Christophe Huet* (Gazette des Beaux-Arts, 1ᵉʳ novembre et 1ᵉʳ décembre 1895). Voir p. 488 la reproduction du panneau *Le Mouchoir*.
2. *Catalogue de l'œuvre de G.-F. Schmidt.* Berlin, 1789.

nages qu'il présenta au public. Il devait d'ailleurs y être encouragé par le succès qu'avait remporté à Rome le tableau qu'il avait peint pour un grand seigneur anglais et qui représentait à sa toilette une femme orientale, morceau « également intéressant », dit le biographe de l'artiste[1], « par les grâces de l'attitude, par le coloris des carnations, et par la beauté des linges, des étoffes et des accessoires », mais, d'après Diderot[2], célèbre surtout par la singularité de l'un de ces accessoires : « un bracelet porté à la cuisse ». Cette recherche de l'étrangeté ne se retrouve pas dans les deux tableaux exposés au Salon de 1737, et les costumes orientaux n'y semblent employés que pour profiter de la mode et attirer ainsi davantage l'attention sur des œuvres qui devaient, comme dans *Le Bacha faisant peindre sa maîtresse*, montrer l'artiste lui-même travaillant en pleine possession de son talent, ou, comme dans *Le Bacha donnant un concert à sa maîtresse*[3], faire

1. *Vie de Carle Vanloo*, par Dandré-Bardon. Paris, 1765.
2. Diderot, *Salon* de 1765.
3. Le premier de ces deux tableaux fut peint pour M. de Jullienne ; il porte le n° 266 du *Catalogue raisonné de... M. de Jullienne* par Pierre Rémy. Paris, 1767. Il a été gravé en 1748

voir aux Parisiens, qui en raffolaient, la jeune Mme Vanloo, Christine Somnis, « la Philomèle de Turin », dont le peintre avait su, au dire d'un poète ami,

..... sur la toile, animer le gosier enchanteur.

Malgré les costumes dont on les revêtait, les larges turbans, les barbes imposantes dont on les affublait, tous ces personnages n'étaient que des Turcs de fantaisie. Les modèles étudiés en 1721 commençaient à être oubliés quand, en

par Lépicié. On le trouve en 1801 dans le cabinet du citoyen Robit qui l'avait acquis à la vente de Presles. Le second, peint pour M. Fagon, et qui a appartenu au roi de Prusse, est conservé maintenant dans la collection Wallace, n° 451. Il a été gravé en 1765 par C.-A. Littret. Demarteau en a également reproduit plusieurs fragments. Dans le cabinet de M. Godefroy, vendu en 1785, se trouvait une copie du *Concert turc*, et le catalogue de la collection de tableaux vendue le 6 décembre 1787, mentionne sous le n° 42 : « Le concert du Grand Seigneur ; ce tableau acheté à la vente de feu Carle Vanloo n'était pas terminé. L'acquéreur le fit depuis finir par M. Caresme. C'est une vérité de laquelle les yeux exercés en peinture ne pourront douter. »

M. de la Live possédait un autre tableau oriental de Carle Vanloo : *Le Contrat de mariage turc*. « Ce tableau », dit le *Catalogue historique du cabinet de M. de la Live*, p. 79, « est tout à fait dans le goût de M. Rembrandt, tant pour la touche que pour l'intelligence de la lumière. Il peut même passer pour un pastiche de ce maître. Il est fort bien gravé par Mme Lépicier ». On retrouve ce tableau à la vente du cabinet Choiseul-Praslin (28 février 1793) sous le n° 166.

1742, les artistes français eurent l'occasion d'en observer de nouveaux, plus pittoresques peut-être encore que les premiers.

Par une particularité sans doute bien rare dans l'histoire diplomatique, c'était au fils de Méhémet effendi, à ce Saïd effendi que les Français avaient, vingt ans auparavant, connu enfant, qu'était confiée la nouvelle ambassade ; à Paris comme à Versailles, il retrouva nombre d'amis et il ne dut pas leur montrer sans fierté qu'il avait su profiter de son premier voyage.

Il est fâcheux pour la mémoire de cet Ottoman ami des sciences et des arts et introducteur de l'imprimerie à Constantinople, que le célèbre dessin de Cochin représentant l'audience accordée à l'envoyé du Grand Seigneur par le Roi dans la galerie des Glaces n'ait pas été gravé. Le nom de Saïd effendi eût été ainsi rendu populaire ; il restera associé à celui de Cochin pour tous ceux qui ont eu la bonne fortune de voir, soit aux expositions des ventes Destailleur et Mühlbacher, soit dans la collection de M. Pierre Decourcelle, un dessin qui est certainement l'un des plus parfaits qu'ait produits l'école française du xviiie siècle et dont le

trait pris en 1774 par le graveur Poilly ne donne qu'une faible idée[1].

Comment décrire ce cortège d'Orientaux s'avançant, majestueux sous leurs longs vêtements, au milieu des gradins qui portent la noblesse de France, femmes curieuses et observatrices, gens de cour spirituels et moqueurs, et venant s'incliner devant les marches du trône où se tient avec Louis XV toute la famille royale? Comment indiquer le talent avec lequel Cochin a su rendre les richesses de la galerie et les splendeurs du dais royal, l'esprit avec lequel son crayon a marqué la majesté du Roi de France, la dignité respectueuse de l'envoyé du Grand Seigneur, l'âme des Orientaux, les uns indifférents, les autres dédaigneux, d'autres aussi (c'étaient sans doute des chrétiens parmi ces graves musulmans), heureux de se donner en spectacle, l'attitude enfin des courtisans, tous vus de dos au premier plan,

1. Sur ce dessin, qui fut exposé au Salon de 1745, voir le catalogue de l'œuvre de Ch.-Nic. Cochin fils par Antoine Jombert (Paris, Prault, 1770, p. 29). M. Fould en donne la reproduction dans les *Mémoires secrets* de Toussaint (Paris, Plon, 1905). La gravure de Poilly tirée à un petit nombre d'exemplaires est assez rare ; nous l'avons reproduite dans les *Introducteurs des ambassadeurs*. Paris, Alcan, 1901.

et laissant deviner par leurs gestes, par la façon dont leur tête s'agite, les mille remarques piquantes échangées sur le compte de ces gens qui ont la singulière idée d'être Turcs.

Il semble que de mystérieux effluves se soient échappés de cette brillante assemblée et aient, pour rappeler une des plus merveilleuses fêtes dont la galerie des Glaces fut le théâtre, laissé sur quelques boiseries de Versailles comme de légères images, images faites de fantaisie et de vérité et où de petits Amours, costumés en Turcs, se jouent au milieu de décors d'arabesques, en soutenant des médaillons évocateurs de l'Orient, de ses odalisques et de ses pachas tantôt amoureux et nonchalants, tantôt belliqueux et triomphants. Ces charmants panneaux, que quelques connaisseurs attribuent à Fragonard, sont maintenant dispersés[1], mais le palais de Versailles conserve toujours le portrait de Saïd effendi.

L'œuvre d'Aved est bien connue ; exposée

1. Il existe huit de ces panneaux ; trois appartiennent au Musée des Arts décoratifs, deux à M. G. Morgan, trois à M. Pierre Decourcelle. M. Groult possède un tableau qui doit être rapproché de ces panneaux.

au Salon de 1742, elle y obtint le plus vif succès ; intéressant par le détail si étudié du costume [1], par l'arrangement ingénieux des attributs destinés à indiquer les goûts cultivés de l'ambassadeur, ce tableau ne l'est pas moins par la connaissance qu'il nous donne du personnage lui-même.

Sur ce visage si grave, impassible en apparence, on aperçoit comme un sourire d'ironie, et, en effet, cet Oriental n'avait-il pas fait la conquête de Paris, n'avait-il pas amené Voltaire à ajourner la représentation de *Mahomet* [2] et ne s'était-il pas offert le malin plaisir de venger ses compatriotes des plaisanteries de Molière, en obligeant les doctes professeurs de la Faculté de médecine à recevoir en sa présence, — véritable cérémonie turque, — au grade de docteur son médecin grec, Vlasto,

1. Le tableau d'Aved est reproduit dans notre article, déjà cité, *La Mode des portraits turcs au* xviiie *siècle*. J.-G. Wille a gravé ce portrait, en buste, entouré d'un médaillon posé sur un piédestal qui porte l'inscription : *Hic est.*

2. Voltaire (lettre du 19 janvier 1742, édition Lequien, tome LVIII, p. 167) : « ... En vérité il ne serait pas honnête de dénigrer le prophète pendant que l'on nourrit l'ambassadeur et de se moquer de sa chapelle sur notre théâtre. Nous autres Français, nous respectons le droit des gens, surtout avec les Turcs. »

qu'il avait pour la circonstance appelé Vlastus[1]?

Un ambassadeur d'autant d'esprit était bien digne du pinceau d'un peintre de talent et ce n'est certes pas la gravure faite par Séraucourt de Lyon d'après le tableau de Fenouil[2], agréé à l'Académie, qui nous consolera de la perte du pastel que La Tour avait fait de Saïd effendi. Le modèle avait, — le *Mercure* nous le fait connaître[3], — posé « avec toute la complaisance et la patience possibles, sans oublier beaucoup de politesse ». Le portrait « était un vrai chef-d'œuvre ». On venait « de tous côtés l'admirer dans l'appartement de l'ambassadeur et plusieurs poètes ont déjà travaillé dessus », et le rédacteur de la *Gazette* citait les vers suivants du chevalier de Saint-Jory :

Latour, dont le crayon sublime et gracieux
Charme autant notre esprit qu'il satisfait nos yeux,
Sur tes divins portraits, ornement de la France,
Ton portrait de Saïd aura la préférence.
Cet ouvrage accompli, digne de Raphaël,

1. Sur la soutenance solennelle de la thèse du Dr Vlastus, voir le *Mercure de France*, juin 1743, p. 1007.
2. Bellier de la Chavignerie, qui dans son *Dictionnaire* cite plusieurs portraits de Fenouil, n'indique pas celui de Saïd effendi.
3. *Mercure de France*, juin 1742, p. 986.

N'a rien cependant qui m'étonne,
Saïd, que l'on révère, enrichit ton pastel,
Car, voici comme je raisonne,
Plus le mérite est grand, mieux on peint la personne.

Plusieurs de ces pièces de circonstance sont conservées dans le précieux recueil connu sous le nom de *Chansonnier historique Maurepas.* L'une d'elles mérite d'être citée[1] ; c'est une lettre que l'on imagina avoir été écrite à La Tour par le comte-pacha de Bonneval, mort cependant déjà depuis quelques années :

« N'est-il pas possible que le portrait de Son Excellence, admiré à Constantinople comme il l'est à Paris, ne fasse naître le désir au Grand Seigneur d'immortaliser sa physionomie et celle de ses favorites.

> Que de Vénus pour un Apelles !
> Mon cher Latour,
>
> Comment conserver ta vertu
> En peignant les grâces naïves
> De ces respectables captives.

« Du moins, si la chose arrivait, ce serait une espèce de miracle politique. Il faut cependant avouer que c'est dommage qu'on ne puisse sans risque être introduit dans le sérail.

1. Bibliothèque Nationale, f. franç., 12646, p. 49.

Quelle variété de grâce et d'attraits,
Quel vaste champ pour la peinture ! »

Il n'était pas nécessaire d'aller jusque sur les rives du Bosphore pour trouver d'aussi gracieux modèles. Les sultanes paraissaient alors être toutes en France ; n'en voyait-on pas une au Salon de 1742, sortant du bain et servie par des esclaves? et une autre au Salon de 1743, se promenant dans les jardins du sérail ? Nattier avait peint la première, pour laquelle avait posé Mlle de Clermont[1] ; la seconde représentait la marquise de Sainte-Maure[2] ; elle était d'Aved, dont le talent fut recherché par les grandes dames qui, comme la marquise de Bonnac, la marquise de Pleumartin ou Mme de Magnac[3], désiraient avoir leur portrait « selon le costume des Turques ». Ces Orientales de

1. Le portrait de Mlle de Clermont, conservé dans la collection Wallace, est reproduit dans le beau livre que M. de Nolhac a fait paraître sur Nattier (Paris, Manzi, Joyant et Cⁱᵉ, in-4.). Dans le *Catalogue* du cabinet de feu M. Doucet de Bandeville (1791) nous trouvons, sous le n° 18, un portrait de Nattier : « *Sultane favorite*, sur toile. H. 17 pouces. L. 14 ».
2. Ce portrait est conservé à l'hôtel Pozzo di Borgo, chez le marquis de Saint-Maurice-Montcalm.
3. Sur ces différents portraits, ainsi que sur ceux de La Morlière, voir notre article *La Mode des portraits turcs au* xviii° *siècle*. Le portrait de La Morlière par La Tour a été gravé par Lépicié.

France, au milieu desquelles l'ancien secrétaire de l'ambassade du Roi près le Grand Seigneur, M. de la Morlière, semblait, sous le crayon de La Tour, comme sous le pinceau d'Aved, jouer ce fâcheux rôle que certains fonctionnaires ont mission de remplir à l'intérieur du sérail, se trouvaient chaque jour de nouvelles compagnes.

Les diverses attitudes sous lesquelles elles étaient d'ordinaire représentées — au bain, à la promenade, prenant, nonchalamment accoudées sur leurs sofas, le café ou les sorbets ; ou dans leurs boudoirs, dansant, chantant, jouant de la harpe et de la guitare, et travaillant avec leurs suivantes à d'élégants métiers de tapisserie, — ne suffirent pas à François Boucher, qui trouva pour elles une occupatiou nouvelle. Une *Sultane lisant* eût certainement surpris ses sœurs du Bosphore ; elle étonnait moins à Paris[1], où il paraissait naturel de voir entre les mains d'une sultane les romans turcs, si lus alors, et qu'ornaient des plus gracieuses

[1]. Leprince peignit également une sultane, couchée sur une ottomane et tenant de la main droite un livre, « tableau d'un effet piquant et harmonieux », dit le *Catalogue d'une précieuse collection...* provenant du cabinet de M. le duc de Ch*** (vente du 20 décembre 1787).

estampes Cochin, Eisen, Gravelot, Clavareau, Hallé, et Boucher lui-même[1].

* * *

L'ambassade de Saïd effendi avait ainsi donné une nouvelle vogue à la turquerie, qui, de Paris, se répandit à l'étranger. A l'exemple de leurs maîtres, peintres de Turcs, et du Genevois Liotard qui, parce qu'il avait été à Constantinople, se promenait à travers l'Europe « avec un costume turc et une barbe descendant jusqu'à la ceinture », les élèves de l'Académie de France à Rome s'habillèrent un jour à l'ottomane.

On sait la part qu'ont prise les Pensionnaires du Roi dans les réjouissances du carnaval romain pendant tout le xvıııᵉ siècle. La fête qu'ils donnaient à cette époque était un des principaux événements de la saison ; son succès rejaillissait sur l'ambassade, et chaque année, le secrétaire d'État des affaires étrangères faisait écrire au directeur de l'Académie pour le

[1]. Les dessins que Boucher et Hallé ont faits pour l'ouvrage de Guer, *Les Mœurs des Turcs,* paru en 1747, ont été vendus en 1773 avec le cabinet Lempereur.

remercier et le prier de témoigner sa satisfaction aux élèves. Plusieurs des fêtes données ainsi par les pensionnaires de l'Académie de France furent célèbres. On conserva longtemps à Rome le souvenir de la cavalcade de 1730, représentant les costumes de la *comédie italienne* et celui de la *mascarade chinoise* de 1735 ; mais aucune de ces manifestations du goût et de l'esprit français n'égala celle qui fut organisée en 1748 sous la direction de M. de Troy. Le thème, d'ailleurs, en était heureusement choisi : représenter *la caravane du Sultan à la Mecque,* c'était fournir prétexte au développement d'un brillant cortège avec une série de personnages somptueusement costumés[1]. Les yeux des spectateurs ne pourraient manquer d'être charmés par le chatoiement des étoffes claires, l'éclat des broderies orientales, la singularité des costumes et des coiffures, turbans s'épanouissant en larges plis ou bonnets s'élevant à de prodigieuses hauteurs ; ils

1. Voir *La Caravane du Sultan à la Mecque*, par J. Guiffrey (lecture à la séance publique des cinq Académies, 1901), et notre article *Le peintre Jean-François Martin et la mascarade turque* (*Revue d'histoire diplomatique*, 1902).

s'arrêteraient sur le char magnifiquement orné où se tiendraient revêtues de leurs plus riches atours, les esclaves du Grand Seigneur, les sultanes favorites, entourées des gardiens du sérail, qui ne seraient pas un des moindres éléments du succès de cet étonnant cortège.

La cavalcade fut en effet fort goûtée, et l'ambassadeur prit plaisir à le faire savoir au secrétaire d'État des affaires étrangères. « Je crois, lui écrivait-il le 21 février 1748[1], devoir vous rendre compte que les pensionnaires de l'Académie de France, joints à d'autres Français de leurs amis, peintres et sculpteurs comme eux, se sont fait grand honneur à ce carnaval par une mascarade singulière de leur invention, dans laquelle ils ont trouvé moyen de faire paraître leur talent. Ils y ont fait entrer plus de quarante habillements différents de toutes les nations de l'Orient et des principaux personnages de la cour du Grand Seigneur. Il y en avait une vingtaine à cheval, le reste sur un chariot dont ils ont fait un char magnifique par sa forme et son élévation. Les

1. *Corresp. des directeurs de l'Académie de France à Rome*, X, p. 142.

habits, qui ne sont que de toile, sont si bien peints que même de près rien ne ressemble mieux à des étoffes et à des broderies magnifiques. Vous ne sauriez croire combien cette mascarade, qui est fort du goût de ce pays-ci, a été applaudie, quand elle s'est promenée dans le Cours, non seulement par le peuple, mais même par toute la noblesse, et combien elle fait honneur à ces jeunes gens et à M. de Troy, qui les a dirigés par ses conseils. »

Les journaux de Rome enregistrèrent le succès de la cavalcade ; le *Diario ordinario* du 24 février[1] en vanta les splendeurs et, plus d'un mois après, de Troy signalait encore au surintendant des beaux-arts[2] « les éloges surprenants que les gazettes des différentes villes d'Italie » faisaient de la mascarade de ses pensionnaires.

Les artistes qui avaient pris part à cette mascarade[3] devaient tenir à en conserver quel-

1. *Diario ordinario*, 1748, n° 4773.
2. *Corresp.*, X. Lettre du 27 mars 1748.
3. Les pensionnaires de l'Académie de France étaient alors au nombre de douze : Challes, Le Lorrain, Thiercelin et Vien, peintres ; Challes le cadet, Gillet, Larchevêque, Saly, sculpteurs ; Hazor, Jardin, Moreau et Petitot, architectes.

que souvenir. Nous savons par une lettre de leur directeur qu'ils avaient eu l'intention de graver non seulement la marche du cortège, mais encore chaque figure en particulier sur des planches séparées : malheureusement la dépense qu'ils avaient faite ayant un peu « dérangé leur bourse », ils n'avaient pu mettre ce projet à exécution. Chacun d'eux fit du moins des dessins destinés à « servir d'étude pour les habillements des Orientaux, qui étaient conformes à toutes les qualités des personnages qu'ils représentaient avec une très exacte recherche ». Les pensionnaires de l'Académie avaient en effet largement mis à contribution le recueil des estampes orientales de Van Mour.

Que sont devenues ces études? que sont devenues surtout les reproductions des costumes que de Troy avait fait peindre « sur des toiles d'un pied et demi par un Français appelé Barbault[1], élève de M. Restout et qui a beaucoup de talent » ?

1. Sur Jean Barbault, né en 1705, mort à Rome en 1765, voir DUSSIEUX, *les Artistes français à l'étranger*. Barbault, qui fut nommé pensionnaire de l'Académie en 1748, prit part à la mascarade de 1751 et en fit un très intéressant tableau

La seule œuvre qui rappelât *la Caravane du Sultan à la Mecque* était jusqu'à présent le recueil des trente planches dessinées et gravées par Joseph Vien[1], sur lequel M. J. Guiffrey a attiré l'attention. Nous avons eu la bonne fortune de trouver récemment chez un marchand de tableaux de Paris une curieuse représentation de la mascarade de 1748. Le peintre a montré le cortège des pensionnaires de l'Académie défilant sur la place Saint-Pierre ; deux par deux, les divers personnages qui la composent passent au milieu de la foule des spectateurs, dont beaucoup sont masqués ; on re-

qui est conservé au musée de Besançon. Les petits tableaux peints par Barbault pour de Troy ont été vendus 180 livres à la vente du cabinet de l'ancien directeur de l'Académie en 1764. *Catalogue,* rédigé par PIERRE REMY, n° 287 : « 20 tableaux de *la Caravane du Sultan à la Mecque.* Ils sont en toile et portent chacun 23 pouces de haut sur 17 pouces de large. »

1. *Caravane du Sultan à la Mecque,* mascarade turque donnée à Rome par messieurs les pensionnaires de l'Académie de France et leurs amis au carnaval de l'année 1748. » L'œuvre de Vien est dédiée à « messire Jean-François de Troy, Écuyer, Conseiller-secrétaire du roi, Chevalier de l'ordre de Saint-Michel, Directeur de l'Académie royale de France à Rome, ancien Recteur de celle de Paris, et ancien Prince de celle de Saint-Luc de Rome, etc., etc. » ; elle a fait l'objet d'une très intéressante lecture de M. GUIFFREY, délégué de l'Académie des Beaux-Arts, à la séance publique annuelle des cinq Académies, le 25 octobre 1901.

connaît parmi les premiers groupes les porteurs de présents que Vien a placés comme frontispice en tête de son recueil, et après le chameau recouvert des tapis sacrés et qui n'a pas été dessiné par Vien, on voit le magnifique char, clou du cortège. Le carrosse de l'ambassadeur de France est arrêté, et de la portière le cardinal de La Rochefoucauld regarde le défilé. En choisissant la place Saint-Pierre pour déployer son cortège, le peintre a-t-il été bien exact? Peut-être que Benoît XIV qui, on le sait, aimait à assister aux représentations extraordinaires données à l'ambassade de France et qui y prenait un tel plaisir qu'une fois il était parti en oubliant son chapeau, avait, devant le grand succès de la mascarade turque, désiré en voir le défilé du haut du Vatican.

Quoi qu'il en soit le tableau, fort bien conservé et d'une belle couleur, est signé du nom de Martin. Comme Barbault, Jacques-François Martin était l'un des artistes de passage à Rome auxquels les pensionnaires du Roi avaient fait appel pour grossir leur cortège ; il n'avait pu malgré les pressantes recommandations de son protecteur, le contrôleur général Ma-

chault d'Arnouville, être reçu à l'Académie, mais il n'en avait pas moins continué à résider à Rome, où en 1750 il obtenait un troisième prix au concours de l'Académie de Saint-Luc. A partir de ce moment sa trace est perdue en Italie comme en France, et c'est à la *caravane du Sultan à la Mecque* que J.-F. Martin devra de ne pas voir son nom tomber entièrement dans l'oubli[1].

*
* *

La mascarade turque dont les estampes de Vien, et les peintures de Barbault et de J.-F. Martin nous ont conservé le souvenir, restera comme la manifestation officielle d'une mode à laquelle le Roi et Mme de Pompadour vinrent donner comme une dernière consécration, l'un en commandant à Charles Coypel une grande turquerie, l'autre, en se faisant peindre par Carle Vanloo en Sultane.

Le tableau de Coypel, qui, d'après l'*Inven-*

1. Voir, pour plus de détails, notre article : *Le peintre Jacques-François Martin et la mascarade turque à Rome en 1748.* Revue d'Histoire diplomatique, 1902.

taire publié par M. Engerand, fut payé 2400 livres, en 1752, par la Direction des Bâtiments du Roi, représentait le Grand Seigneur assis sous une tente et prenant du café au milieu de ses favorites. C'était sans doute pour servir d'étude à cette toile que fut fait le dessin aux trois crayons que le *Catalogue des tableaux* provenant de la succession de Coypel (vente du 11 juin 1777) décrit ainsi : « N° 55, dessin encadré. Le Sultan, accompagné de ses femmes. Il est assis, et l'une d'elles lui présente le sorbet. »

Tableau et dessin de Coypel sont perdus[1], comme, d'ailleurs, les gouaches de Martin[2] : « Le Sultan et ses femmes, danse champêtre et concert dans un jardin », ou le Tableau de Le Mettay[3] : « Bacha en promenade ».

Le sort s'est montré plus favorable aux trois

1. Le cabinet du comte d'Orsay, vendu en 1790, contenait un tableau de Coypel que le *Catalogue* décrit ainsi : « N° 16, Coypel (Ch. Nic). Un jeune Français introduit dans le sérail où se voit le Sultan assis sur un trône, ayant à ses pieds, assise sur un coussin, la sultane favorite. »

2. *Catalogue des tableaux, dessins, estampes provenant du cabinet de M***,* vente du 21 novembre 1777, p. 7, n° 20.

3. Gravé sous la direction de Lempereur. Sur *P.-C. Le Mettay, Peintre du Roi* (1726-1759), voir la notice de J. Hédou. Rouen, 1881.

tableaux que Mme de Pompadour avait fait commander à Carle Vanloo et qui ornèrent longtemps la chambre à coucher de la marquise. On a vu, en effet, passer en vente à Paris en 1889, lors de la dispersion de la collection Secrétan[1], la *Sultane prenant le café que lui présente une négresse* et les *Deux Sultanes travaillant en tapisserie,* et M. le baron du Teil du Havelt s'est, il y a quelques années, rendu acquéreur de la *Sultane jouant d'une guitare.* Ces trois toiles ont été gravées ; si la dernière a paru chez l'éditeur Crépy sans nom d'auteur, les deux premières ont dû au talent de Beauvarlet d'être recherchées par tous les collectionneurs, qui les connaissent sous le nom de *La Sultane* et de *La Confidence*[2]. Les tableaux de Carle Vanloo avaient figuré au Salon de 1756 ; à celui de 1759 Jeaurat exposait, en même temps qu'un *Émir conversant avec un ami,* des *Femmes qui s'occupent dans le sérail et prennent leur café.*

1. *Catalogue de tableaux... formant la célèbre collection de M. E. Secrétan.* Paris, 1889, in-4°, n°s 136 et 137.
2. Les deux estampes de Beauvarlet, dédiées au marquis de Marigny, ont été exposées au Salon de 1771. La planche de la *Sultane* a figuré au Salon de 1775.

Les deux toiles que Louis Halbou tira, en
1768, du cabinet de M. Le Prieur, avocat au
Parlement, pour les graver sous le titre de
Sultan galant et de *Sultane favorite* nous don-
nent l'idée de ces petites scènes de genre où
Jeaurat s'amusa à peindre des personnages
orientaux. Dans leur composition, elles rap-
pellent trop les préoccupations de l'époque et
semblent, comme le *Sultan* et la *Sultane* de
Colson, que nous ont également conservés les
estampes de Halbou, faites surtout pour plaire
à des lecteurs de Crébillon, mais elles ont, au
moins dans l'arrangement du décor, le mérite
de l'exactitude : divans, tapis, tentures, cous-
sins, petits tabourets chargés de vases de fleurs
ou de tasses de café, ou servant à appuyer les
longs tuyaux du tchibouk, viennent bien de
l'Orient. Ce mérite ne suffisait pas à Diderot,
si l'on en juge par ce qu'il écrivait à propos
des tableaux exposés par Jeaurat en 1759 :
« Que le costume y soit bien observé, j'y con-
sens ; mais c'est de toutes les parties de la
peinture celle dont je fais le moins de cas. »
Cette critique arrivait à son heure. La mode
turque cédait en effet la place à d'autres en-

gouements. L'Orient, plus connu, n'offrait plus la même séduction aux curieux et aux raffinés ; grandes dames et courtisans n'y prenaient plus plaisir, et ceux des artistes que le costume oriental charmait toujours n'eurent plus à peindre que des Turcs de théâtre. Le succès des *Trois Sultanes* valut ainsi à Mme Favart d'être représentée dans plusieurs scènes de son rôle par Liotard, par Legendre et par le dessinateur de l'Opéra[1], et donna sans doute à Honoré Fragonard l'idée de ses tableaux : *La Sultane* et *Au Sérail*[2].

Mme du Barry, cependant, aurait voulu avoir, comme la marquise de Pompadour, son portrait turc. Elle fit commander à Amédée Vanloo quatre grands tableaux qui devaient montrer « le partage de la vie d'une sultane ; au premier c'est la *Toilette*; au second, elle est *servie par des eunuques noirs et des eunu-*

1. La miniature de Liotard est reproduite à la p. 26 de l'ouvrage de MM. Daniel Baud-Bovy et Fred. Boissonnas, *Peintres genevois* (Genève, 1903, in-4º). Le tableau de Legendre est gravé par Corbutt. Nous avons reproduit dans la Gazette des Beaux-Arts le dessin qui se trouve à la Bibliothèque de l'Opéra.

2. *Honoré Fragonard*, par le baron Roger Portalis. Paris, 1889, p. 288, 289 et 313.

ques blancs; le troisième la représente *commandant des ouvrages aux odalisques*; enfin une *Fête champêtre* donnée par les odalisques, en présence du sultan et de la sultane, occupe le quatrième ». « La sultane française », au dire du *Journal* de Bachaumont[1], « cherchait à s'y reproduire aux yeux de son auguste amant sous un costume étranger, afin de fixer son attention ». Mais son désir ne put être satisfait, car, « par un trait de politique, le peintre crut adroit de soustraire aux regards de Leurs Majestés une tête qui ne pouvait leur être qu'odieuse ». Ces quatre tableaux furent exposés au Salon de 1775[2]; le public se pressa pour les admirer, tout en s'étonnant que sultanes et odalisques « fussent toutes jetées dans le même moule pour la physionomie, la taille, la carnation, pour les formes parisiennes que ne devraient point avoir des femmes grecques, géorgiennes, circassiennes, etc. ».

1. *Mémoires secrets*, XIII, p. 154-156.
2. Trois des tableaux de Vanloo sont au Louvre, mais deux seulement sont exposés. Sur les tapisseries connues sous le nom de « Costumes turcs » et dont le palais de Compiègne possède la *Toilette de la Sultane* et le *Travail chez la Sultane*, voir l'inventaire de M. Gerspach.

Trop d'artistes voyageaient en effet alors en Orient pour que l'on pût encore montrer aux Parisiens des Turcs de fantaisie. Les tableaux de Favray, les dessins d'Hilair empêchaient d'apprécier les peintures décoratives d'Amédée Vanloo ou les études de nu et les scènes de genre de Taraval.

Le Français avait toujours le même goût pour l'exotisme. Mais il demandait à l'Orient autre chose que des motifs de compositions agréables pour orner des salons; il ne se contentait plus d'aimer pour leurs costumes étranges ou leurs prétendues aventures de sérail les habitants du Levant qu'il s'était un instant, dans l'art comme dans la littérature, amusé à peindre en leur prêtant ses propres passions; il voulait maintenant étudier le véritable Oriental, rechercher les sentiments qui l'animaient, connaître la nature au milieu de laquelle il vivait.

A la fin du XVIIIe siècle, avec les artistes dont Choiseul-Gouffier et Mouradja d'Ohsson

s'entourèrent pour préparer l'illustration du *Voyage pittoresque de la Grèce* et du *Tableau de l'Empire ottoman,* une nouvelle école commença. Les peintres de Turcs et de turqueries disparurent; il n'y eut plus que des peintres de la Turquie.

IV

LES ARTISTES ET LA SOCIÉTÉ DE CONSTANTINOPLE

A LA FIN DU XVIIIe SIÈCLE

Le Palais de France à Constantinople où le comte de Choiseul-Gouffier s'installait le 27 septembre 1784 venait d'être entièrement restauré par M. de Saint-Priest. La salle du dais avait reçu un somptueux ameublement en velours ciselé cramoisi, tiré du garde-meuble comme l'ancienne tapisserie de haute lisse qui, depuis le temps de M. de Castellane, décorait l'antichambre. Des boiseries en architecture et des glaces couvraient les murailles; les dessus de portes, encore vides, attendaient quatre panneaux que l'ambassadeur aurait désiré commander à quelques membres de l'Académie de peinture. Rappelant les vieilles rela-

tions de la France avec la Turquie, « l'audience de M. de la Forest le premier de nos ambassadeurs du temps de Francois I^{er} ; la médiation de François de Noailles, évêque de Dax, entre la Porte et la République de Venise ; la médiation de M. de Bonnac, entre la Porte et la Russie sur le partage des provinces de Perse ; la médiation de M. de Villeneuve », ces tableaux « avec un beau portrait du Roi pour mettre sous le dais auraient produit un effet superbe ». Dans la grande pièce qui, sur la terrasse du Nord précédait la salle du trône, l'ambassadeur avait fait incruster en médaillons de plâtre les portraits des neuf rois de France depuis François I^{er} jusqu'à Louis XV, et dans la salle longue d'en dessous, il avait placé les portraits des ambassadeurs « que leurs familles avaient été invitées à fournir dans des dimensions fixées pour l'agrément de l'œil »[1]. M. de Saint-Priest n'avait pu se les procurer tous, mais ceux qu'il avait réunis, suffisaient pour évoquer les anciennes traditions des Brèves, des Nointel, des Bonnac.

1. *Aff. étr.*, *Turquie*, vol. Lettre de M. de Saint-Priest du 24 août 1774.

A aucune époque ce Palais où les lettres et les arts avaient toujours été en honneur, n'avait été fréquenté par autant d'artistes qu'il allait l'être sous le nouvel ambassadeur. Grâce aux dispositions bienveillantes des sultans Abdul-Hamid Ier et Selim III, les artistes étrangers pouvaient alors travailler librement dans la capitale et parcourir les provinces de l'Empire. Les peintres et les dessinateurs qui vécurent dans les dernières années du XVIIIe siècle autour de l'ambassade de France et autour de la plupart des missions étrangères, réunirent ainsi des documents qui nous donnent sur la Turquie et les Turcs des indications d'autant plus précieuses que bientôt les réformes du sultan Mahmoud, en modifiant les costumes, allaient changer la physionomie de l'Orient. L'examen de ces œuvres, si intéressantes au point de vue historique, nous permettra de rappeler l'attention sur les noms bien oubliés aujourd'hui d'artistes de talent comme Hilaire, Castellan, Melling, Caraffe, Préaulx ou Cassas.

* \
* *

Un tableau d'Hilaire nous montre le Palais

de France avec ses terrasses et ses jardins, dominant, au delà de Tophané et de Galata, l'entrée du Bosphore et la Corne d'Or ; la Pointe du sérail, les Iles des Princes au-dessus desquelles se voient les montagnes de Brousse ferment l'horizon. Mais ce n'était pas par la magnifique description de la vue qu'elle avait de ses fenêtres, que Milady Craven[1] commençait le 25 avril 1786 une lettre qu'elle écrivait de l'ambassade où elle était l'hôte de Choiseul-Gouffier. Elle avait « les yeux et les oreilles encore plus flattés au dedans de la maison qu'au dehors, il fallait qu'elle débutât par le récit de l'intérieur ». C'était en effet au milieu de marbres antiques, de monnaies et de pierres gravées que vivaient les hôtes du palais de France, les gentilshommes, les artistes et les gens de lettres qui formaient la société habituelle de l'ambassadeur, et le soir, « quand il n'y avait pas de visite et que le travail de la journée était fini, on s'assemblait autour des grands portefeuilles remplis des plus superbes dessins », tout en écoutant l'académicien De-

1. *Voyage en Crimée et à Constantinople fait en 1786*, traduit par Guédon de Berchère, 1789, in-8.

lille lire ses vers, ou d'Ansse de Villoison discuter quelques points d'érudition [1].

La plupart de ces dessins avaient paru en 1782 dans le tome premier de l'ouvrage auquel Choiseul-Gouffier devait son élection à l'Académie française et sa nomination à l'ambassade de Constantinople : *Le Voyage pittoresque de la Grèce*. A son arrivée, ce livre lui avait valu quelques désagréments : des cartons, habilement insérés dans les volumes qui pouvaient tomber sous les yeux des personnages ottomans dont la susceptibilité avait été éveillée par un ambassadeur étranger, avaient remplacé certains passages défavorables aux Turcs, ou caché des gravures trop élogieuses à l'égard des Grecs. Choiseul-Gouffier prenait plaisir à montrer les dessins originaux des gravures qu'il avait demandées aux artistes les plus réputés, Tillard, Choffard, Aliamet ou Lemire ; conteur aima-

[1]. Sur Choiseul-Gouffier et son entourage voir : PINGAUD, *Choiseul-Gouffier. La France en Orient sous Louis XVI*. Paris, 1887, in-8. — *Voyage à Constantinople fait à l'occasion de l'Ambassade de M. le comte de Choiseul-Gouffier à la Porte ottomane*, par un ancien aumônier de la marine royale. Paris, 1819, in-18.

Sur d'Ansse de Villoison, voir le livre de Ch. JORET. Paris, 1910, in-8.

ble, il en profitait pour narrer ses souvenirs, les traversées sur l'*Atalante,* les escales dans les îles de l'Archipel, les longues courses en Asie Mineure. Il aimait à se dire l'auteur de quelques-uns de ces dessins, sur lesquels, d'après un contemporain, il n'avait peut-être mis que sa signature.

J.-B. Hilaire était l'auteur du plus grand nombre. Sa vie reste entourée d'un mystère que n'a pu percer M. H. Marcel, dans l'étude qu'il a consacrée à cet artiste[1], et pourtant, si l'on en juge par les catalogues des collections qui se sont vendues dans les années qui ont suivi la publication du *Voyage pittoresque,* Hilaire était très recherché par les amateurs. Dessinateur très précis, maniant avec une égale facilité le crayon, la plume ou le pinceau, il avait subi l'empreinte de l'Orient ; personne n'a su comme lui rendre la douceur et le charme de la lumière du Bosphore ou animer l'intérieur des maisons musulmanes et chrétiennes, les places des mosquées, les ruelles des bazars, de mille personnages aux costumes

1. H. MARCEL, *Petits maîtres du XVIII^e siècle ; J.-B. Hilaire.* Revue de l'Art ancien et moderne, septembre 1903.

pittoresques, dans l'exactitude du geste et la réalité de l'attitude. Aucun détail de la vie du Levant ne lui a échappé. Hilaire par un de ses dessins nous renseigne aussi bien sur les mœurs orientales que le Baron de Tott dans une page de ses *Mémoires,* et c'est autant par les compositions de cet artiste, que par le texte même de l'écrivain, que l'ouvrage de Mouradgea d'Ohsson paru en 1787, est véritablement le *Tableau de l'Empire Ottoman.*

Tout différent était le talent d'un autre collaborateur de l'ambassadeur.

Cassas venait de passer sept années à voyager aux frais du duc de Chabot en Italie, en Sicile et en Dalmatie. Pour mettre à exécution les projets qu'il avait formés au cours du voyage de Grèce et que ses fonctions allaient lui permettre de réaliser dans les conditions les plus favorables, Choiseul-Gouffier ne pouvait trouver un meilleur collaborateur. Il obtint que Cassas abandonnât le service du duc de Chabot pour passer au sien.

Arrivé à Constantinople avec son nouveau protecteur, Cassas n'y put séjourner que quelques semaines. La *Poulette,* l'un des deux bâ-

timents du roi qui avaient amené Choiseul-Gouffier, avait reçu l'ordre de faire une croisière sur les côtes de Syrie et de Palestine. C'était pour Cassas une occasion dont il fallait profiter ; il s'embarqua le 30 octobre 1784 sur la *Poulette,* qui devait le conduire en Égypte où il allait dessiner pour l'ambassadeur les monuments d'Alexandrie, du Caire et de la vallée du Nil.

Choiseul-Gouffier n'était pas à Constantinople le seul chef de mission qui se fût ainsi entouré d'artistes. Parmi ses collègues étrangers, les uns avaient été naturellement amenés par un long séjour en Orient à s'intéresser à l'histoire des monuments au milieu desquels ils vivaient ; les autres étaient arrivés à leur poste avec une réputation déjà établie d'érudit ou de collectionneur. Le Ministre de Suède, Celsing, qui à l'exemple de son père, s'était particulièrement attaché à étudier l'Orient, avait, il est vrai, déjà quitté la Turquie, ainsi que son drogman Mouradjea d'Ohsson. Ce dernier s'était depuis quelques mois rendu à Paris pour y surveiller l'impression du grand ouvrage auquel il travaillait depuis plus de vingt

ans : il employait les meilleurs graveurs à reproduire sous la direction de Moreau le Jeune ou de Cochin les dessins qu'il avait commandés à Hilaire ou ceux que Le Barbier lui avait arrangés d'après les compositions plus ou moins maladroites de quelques artistes indigènes ; et ce travail ne se réglait pas sans de grandes difficultés, sur lequelles Wille, choisi comme arbitre, nous renseigne dans ses *Mémoires*[1].

Imitant d'Ohsson, un drogman de la légation de Naples, Comidas de Carbognano, travaillait sur les conseils de son chef le Comte de Ludolf, à une description de Constantinople qu'il ornait de dessins médiocres[2]. Auprès du cavalier Juliani, baile de Venise, était le peintre Ferdinando Tonioli dont le nom reste associé à un très curieux portrait du sultan Abdul Hamid Ier. Bulgakoff, le Ministre de Russie, avait amené avec lui Melling, qui devait trouver la célébrité à Constantinople et qui com-

1. *Mémoires et journal de J. G. Wille, graveur du roi*, publiés par G. Duplessis. Paris, 1857, 2 vol. in-8, II, p. 149, 194, 195, 292-95.

2. *Descrizione topografica dello stato presente di Constantinopoli arrichiata di figura*, da Cosimo Comidas de Carbognano. Bassano, 1794, 1 vol. in-4.

mençait à s'y faire connaître en donnant des leçons de peinture et de dessin. Mais c'était à l'ambassade d'Angleterre que l'on semblait rivaliser avec Choiseul-Gouffier : l'abbé Sestini, que quelques mois de résidence chez le Comte de Ludolf avait déjà mis à même de faire sur Constantinople bien des observations curieuses[1], y classait la collection de numismatique de l'ambassadeur, tandis que Mayer dessinait les monuments et les sites de la Turquie[2]. Voyageurs et savants trouvaient chez Sir Robert Ainslie un accueil aussi empressé qu'au Palais de France. Une tradition depuis longtemps établie poussait les gentilshommes anglais à visiter le Levant. Après lord Ponsonby à qui Liotard devait d'avoir pu faire ce voyage en Orient d'où il avait rapporté tant de si beaux dessins, après lord Baltimore qui en 1766 voyageait avec Francesco Smith, Sir Richard Worsley arrivait à Constantinople en 1786.

1. *Lettres de M. l'abbé Sestini, écrites à ses amis en Toscane pendant le cours de ses voyages en Italie, en Sicile et en Turquie*, traduites de l'italien. Paris, 3 vol., in-8, 1789.
2. *Views in the ottoman Dominions* in Europe, in Asia, and some of the Mediterranean islands from the original drawings taken for R. Ainslie by L. Mayer. London, 1810, in-fol.

Un architecte de talent, Willey Reveley, dessinait sous sa direction tous les monuments de la Grèce et de la Turquie et réunissait les matériaux qui devaient servir à la publication du *Museum Worsleianum* que quelques privilégiés seuls devaient connaître, tellement restreint était le tirage de ce livre dont l'impression coûta plus de 600 000 francs[1].

Moins exclusifs que Milady Craven qui, ne regardant pas Péra « comme un lieu fait pour un être sociable », sortait peu du palais de France, ces voyageurs, gens du monde ou artistes, se retrouvaient chaque soir, dans quelque salon d'ambassade ou de légation avec le personnel des missions diplomatiques et les membres des colonies étrangères. Les médecins italiens[2], Signor Girolamo Sardi, « Milanais, chirurgien de la nation arménienne, qui a beaucoup voyagé en Asie et qui connaît depuis longtemps la ville de Constantinople », Anto-

1. *Museum Worsleyanum ou collection de bas-reliefs antiques, de bustes, de statues, de pierres précieuses, gravées avec les vues de plusieurs places du Levant prises sur les lieux dans les années 1785, 1786 et 1787*. Londres, 1794-1803, 2 vol. in-fol.

2. Sur ces médecins, voir Sestini, p. 57, 96, 313 et *Mémoires* du général baron de Dedem de Gelder (1771-1825) Paris, 1900, in-8, p. 54-56.

nio Nucci, familier du Capitan Pacha, le Florentin, Lorenzo Noccioli, dont une confidence de sultane devait causer la mort, ou Gaubis, qui vécut dans l'intimité de trois sultans, faisaient leurs offres de services, arrangeant les promenades du lendemain, promettant l'accès des maisons des quelques Turcs qui acceptaient alors des visites d'Européens, ou racontant des histoires de harems qu'écoutaient avec ironie les grands drogmans levantins, dans leur costume oriental « dont le kalpak, ou bonnet à quatre cornes, appelé par une dame espagnole l'éteignoir du bon sens, n'était pas la pièce la moins essentielle »[1]. Telles toujours que les avait connues le Forésien Jean Palerne, secrétaire de François de Valois, duc d'Anjou et d'Alençon, qui a tracé d'elles un si piquant portrait dans ses *Pérégrinations*[2], les belles « dames grecques et pérotes franques », jouaient un rôle dans ces salons où « des demoiselles bien lasses de l'être encore, n'ayant pour leur dot que leurs beaux yeux, les dardaient avec théorie

[1]. Tancoigne, *Voyage à Smyrne*, suivi d'une *Notice sur Péra*. Paris, 1817, 2 vol. in-12.
[2]. *Pérégrinations* du sieur Léon Palerne. Lyon, 1606, p. 425.

sur ceux qu'elles se destinaient ou qui les consolaient »[1].

Le salon du ministre de Hollande, M. de Dedem de Gelder, était parmi les plus fréquentés. De très bonne heure, le jeune de Dedem y avait été admis, et longtemps après, devenu général au service de la France, il aimait à se souvenir du tableau amusant qu'avait présenté pour lui la société de Péra. Il était chez l'ambassadeur de France, comme chez l'ambassadeur d'Angleterre « traité en enfant de la maison. En politique, les deux Excellences n'étaient pas de la meilleure entente, les intérêts de leurs deux cours y mettant obstacle, et ils étaient enchantés de contrecarrer leurs démarches respectives. Tout cela n'empêchait pas les relations de société. Sir Robert n'était pas homme à se faire écarter facilement, M. de Choiseul n'osait pas en venir à une brouille ouverte, et ces deux messieurs vivaient ostensiblement dans une belle harmonie, se faisant

1. *Mémoires historiques, politiques et géographiques des voyages du* comte de Ferrières-Sauvebœuf, *faits en Turquie, en Perse et en Arabie depuis 1782 jusqu'en 1789, avec des observations sur la religion, les mœurs, le caractère et le commerce de ces trois nations.* Paris, 1790, 2 vol. in-8, t. I, p. 51.

en gens du grand monde, les plus gracieux compliments. » Ainslie comme Choiseul aimait conter, mais quand « il s'emparait de la conversation, de citation en citation, d'histoire en histoire », il était rare qu'il n'en arrivât pas à endormir ses auditeurs. On se livrait cependant dans ces salons à des entretiens plus sérieux ; après l'un d'eux, Choiseul-Gouffier, le cavalier Juliani et quelques-uns de leurs amis décidaient d'aller vérifier sur les lieux mêmes les diverses hypothèses émises sur l'emplacement de la ville de Troie. Une autre fois, sur cette même question, on invitait les officiers du génie en mission à Constantinople à donner leur avis, et en présence du colonel Laffite-Clavé et du capitaine Monnier de Courtois, les instructions les plus précises étaient dressées pour l'exploration archéologique qu'allaient faire dans la plaine d'Ilion l'abbé Le Chevalier[1] et le peintre Cassas.

Après quatorze mois d'absence, Cassas était en effet rentré à Constantinople[2]. « On m'a

1. *Voyage de la Troade* fait dans les années 1785 et 1786 par J.-B. Le Chevalier. Paris, 1802, 3 vol. in-8, 3ᵉ édition.
2. Dumesnil a publié dans son *Histoire des plus célèbres*

reçu ici, écrivait-il à un ami, avec d'autant plus de plaisir que le bruit avait couru que j'avais été assassiné par un parti d'Arabes ; et ce qui le faisait croire, c'est que j'étais dans l'impossibilité de donner de mes nouvelles et l'on avait écrit de tous les côtés pour savoir ce que j'étais devenu. » La *Poulette* l'avait conduit à travers l'Archipel à Alexandrette, d'où il avait gagné Alep. Revenu à la côte par Antioche, il s'était embarqué pour Alexandrie. Mais la situation politique en Égypte étant alors trop troublée pour qu'il pût se rendre au Caire, il avait visité l'île de Chypre, d'où il avait été en Syrie et Palestine.

De ce long voyage, Cassas avait rapporté près de 300 dessins qu'il espérait pouvoir bientôt faire graver aux frais de l'ambassadeur ; en attendant il les montrait autour de lui : après les avoir admirés Dedem se décidait à accompagner en Égypte Fauvel, qui s'y rendait pour la seconde fois. Un autre artiste y suivait déjà

amateurs français (Paris, 1858, 3 vol. in-8) la correspondance de Cassas avec Desfriches. Plusieurs de ces lettres rendent compte des divers incidents du voyage. Deux d'entre elles ont été insérées dans le *Journal de Paris*, n° 102, 12 avril 1787 et n° 109, 19 avril 1787.

les traces de Cassas. Entré, grâce à la protection de d'Angeviller à l'Académie de France à Rome, pour y achever les quelques mois qu'aurait eu encore à y passer un pensionnaire qui venait d'y mourir, Armand Caraffe[1] était parti un beau matin et son directeur, Ménageot, se plaignait que « de son chef et sans lui en rien dire », il eût entrepris « un voyage de cette importance ».

Au cours de ce voyage, Caraffe parcourait la Grèce, l'Égypte, les îles de l'Archipel, et il nouait à Constantinople des relations dont il devait se souvenir lorsque de retour à Paris et devenu l'un des membres les plus remuants du Club des Jacobins, il chercha à recruter des adeptes parmi cette société de Péra qui rendait alors aux étrangers le séjour de la capitale de l'Empire « infiniment agréable et intéressant ».

*
* *

Les Turcs étaient à cette époque devenus

1. *Correspondance des directeurs de l'académie de France à Rome avec les surintendants des bâtiments*, t. XV (1785-1890), p. 245, 283, 295, 299-300, 307, 310.

curieux des choses de l'Occident. Mehemet effendi et son fils Saïd, qui avaient en 1721 et en 1742 rapporté de leurs ambassades à Paris, le goût des beaux-arts, n'étaient plus une exception dans la société musulmane. Remzi-Ahmet effendi s'était laissé fêter à la cour de Berlin en 1760 ; d'autres grands personnages se souvenaient avec plaisir du contact qu'ils avaient pris de l'Europe, et ce n'était plus seulement, comme sous Ahmed III, à des amusements, qui faisaient en quelques jours de la vallée des Eaux-douces une copie de Versailles, que s'intéressaient les Sultans. Mustapha III et Abdul Hamid Ier trouvaient mieux qu'un divertissement à voir manœuvrer leurs soldats sous le commandement de M. de Tott ou sous celui du lieutenant Obert ; ils avaient compris tous les avantages que quelques-uns de leurs sujets pouvaient tirer des leçons qu'étaient venus leur donner les officiers français : sous leur règne, les Turcs s'étaient instruits ; plusieurs d'entre eux étaient allés faire leurs études à Londres ou à Paris, d'où Ishac bey était revenu « réellement français par les sentiments et par le caractère » et on avait vu un grand

vizir, Halid Hamid, élever sa fille à l'européenne.

Le prince Sélim donnait lui-même l'exemple de la culture française. Petit-fils d'Ahmet III, fils de Mustapha III, il avait dès son enfance été attiré vers les Européens, comme ses trois sœurs, Chah sultane, Bekhân sultane et Kadîdja sultane ; cette dernière, connue sous le nom de Hadidjé, devait le jour à Adil Chah, esclave circassienne qui avait déjà donné au sultan, une fille, Bydjân, morte en bas âge.

En montant la rampe qui conduit à la Laleli si douce aux yeux par l'élégance et l'harmonie de son aménagement intérieur, on longe à gauche l'enceinte au milieu de laquelle repose dans son turbé, le fondateur de la mosquée, sultan Mustapha III. Ce sanctuaire, cher aux Osmanlis, — il renferme également les cendres de Sélim III, le réformateur, — est quelquefois fermé ; d'une fenêtre grillée, on peut cependant apercevoir à travers le feuillage, une petite coupole de fer artistement travaillé. C'est sous cet édicule que dort Adil Chah Kadin à quelques mètres du turbé du sultan. Dans la verdure, sur la stèle traditionnellement

ornée de décors dorés de feuilles et de fleurs, l'inscription funéraire[1] semble ne rappeler au passant que les deux filles de la morte, Bydjân et Kadîdjâ, qui, en naissant, avaient donné à la circassienne un rang à la cour et le droit d'avoir sa tombe dans l'enceinte du turbé impérial :

Bydjan sultane, chasteté et innocence même,
Que Dieu prolonge ta vie autant que l'Univers !
De même à sa sœur Kadidja sultane,
Que Dieu accorde une vie éternelle !...
Toutes deux, filles pures et angéliques d'une même mère
Qui a quitté ce séjour pour celui du Paradis,
Tant qu'elle reposera dans le Firdeos,
Jouissez d'une existence tissue de félicité, digne d'envie !
La date de son décès est tombée à point.
Adil Chah sultane repose maintenant dans le nid
[éternel du sublime Eden.

Le 7 Mouharrem 1182 (24 mai 1762) et les deux jours suivants, par des salves de coups de canon, des illuminations et des feux d'artifice, la population de Constantinople avait appris l'heureuse naissance de la princesse Kadidja. Seize ans plus tard, trois nouvelles journées

1. Nous devons à notre ami Issmet Bey, la transcription et la traduction de cette inscription.

de fêtes annonçaient ses fiançailles avec Seyd-Ahmed Pacha « haut fonctionnaire, digne de tout éloge ». Ce n'était guère qu'à l'occasion de ces réjouissances publiques auxquelles ils devaient prendre part, que les Européens avaient connaissance de l'existence des Princesses ; le nom de Kadidja allait pourtant bientôt leur devenir familier.

Les chroniqueurs turcs s'accordent à vanter l'intelligence et la grande culture de Kadidja ; ils la représentent comme la sœur préférée que Sélim, après être monté sur le trône, consultait sur les améliorations et les réformes qu'il projetait d'introduire dans son empire. Sa confiance était telle que, par une faveur exceptionnelle à une époque où plus que tout autre musulman, les parents du sultan vivaient confinés dans leurs palais, il l'autorisait à sortir librement.

Au cours d'une de ces promenades, Hadidgé sultane fut reçue par le chargé d'affaire de Danemark, M. de Hubsch, dans sa propriété de Bouyoukdéré. Les étrangers visitaient alors les terrasses de cette somptueuse villa, célèbre sur tout le Bosphore, et ils s'y rendaient « avec

d'autant plus de plaisir que les maîtres les accueillaient à merveille », justifiant par le grand train qu'ils y menaient le titre qui leur avait été accordé par l'Empereur de « Baron de Grossthal, ce qui est la traduction allemande du mot turc Bouyoukdére, grand vallon ». Séduite par les aménagements du Yali, autant que par la disposition des terrasses et des jardins, la sultane exprima le désir d'avoir un artiste capable d'exécuter les plans d'une semblable demeure. M. de Hubsch lui indiqua Melling.

Le palais de Hadidgé, Nebad Abad, était situé sur la pointe de Defterdar Bornou, dans ce village d'Ortakeuï, si connu alors par ses cultures de jasmin, dont les longues et droites tiges servaient à la fabrication des tuyaux de Tchibouks. Melling s'installa tout auprès, à Couroutchesmé; en quelques jours, il s'était rendu indispensable, sachant satisfaire les moindres désirs de sa princesse. « Architecte, peintre, décorateur et jardinier, il démolissait, rebâtissait, détruisait et recréait sans cesse »[1] et M. de Butet, qui le vit à l'œuvre, put

1. *Mémoires* inédits de M. de Butet.

compter les petits temples, les arcs de triomphe, les labyrinthes qui naissaient chaque jour des caprices de la sultane. Sélim III voulut avoir un jardin qui ressemblât à celui de Hadidgé et il ordonna à Melling d'aménager le palais que venait de lui céder sa sœur Bekhân sultane et sur l'emplacement duquel s'éleva plus tard Tchéragan, dont les marbres, après avoir longtemps étincelé sous la lumière du Bosphore, gisent maintenant sur la rive, tristement noircis par la fumée de l'incendie de janvier 1910.

Ces travaux attirèrent sur Melling la faveur impériale et il eut toute liberté d'étudier le monde au milieu duquel il vivait. Sur la carte des environs de Constantinople qu'avait dressée son ami Kauffer, il marquait chaque jour l'endroit où il se plaçait pour dessiner, indiquant avec soin par deux traits l'horizon qu'il avait devant les yeux. Les vues qu'il prenait ainsi semblaient à un artiste qui eût l'occasion de feuilleter ses cartons à Constantinople même, « véritablement calquées sur la nature ». Par de longues stations sur la Tour de Léandre, sur la Tour de Galata, sur les terrasses des

ambassades à Péra, ou au sommet du Boulgourlou, au-dessus de Scutari, il se pénétrait des moindres détails du panorama. Parfois, abandonnant ses lieux favoris d'observation, il se rendait aux îles des Princes pour en apercevoir sur la rive lointaine de la Marmara, la silhouette de Stamboul dont il allait chercher un autre aspect du côté de la Corne d'Or sur le plateau de l'Okmeïdan. Là, souvent, les Sultans venaient tirer à l'arc : « l'adroite flatterie toujours debout auprès de l'homme puissant n'a pas manqué de trouver que chaque trait parti de la main du souverain parvenait à une distance prodigieuse, et pour en éterniser le souvenir, elle s'est empressée d'élever chaque fois que le Sultan a pris ce divertissement, une colonne de marbre sur laquelle on a gravé en relief une longue inscription.[1] »

La place de la Flèche (Okmeïdan) était l'un des points où M. L'Empereur, secrétaire de l'ambassade, aimait au cours des vingt années qu'il passa à Constantinople, à conduire les

1. OLIVIER, *Voyage dans l'Empire ottoman..... fait par ordre du Gouvernement pendant les VI premières années de la République.* Paris, an IX, 6 vol. in-8, I, p. 93.

voyageurs français qui lui étaient recommandés. M. de Monconys y fut mené par lui le 14 mai 1648[1]. Les touristes modernes ne fréquentent plus l'Okmeïdan ; c'est aux hauteurs d'Eyoub qu'ils vont demander une vue d'ensemble de la Corne d'Or et de Stamboul. Melling a fait là quelques-uns de ses meilleurs dessins, se délassant de son travail, par des croquis des prairies et des îlots de Karaagatch, où au fond de la Corne d'Or, le peintre Favray allait autrefois chasser, et par des vues de l'Amirauté et de l'Arsenal où régnait alors la plus grande animation.

D'autres panoramas sollicitaient l'artiste : des hauteurs boisées de Candilli ou du sommet du Mont Géant près de la petite mosquée qu'avait à son retour de France bâtie Mehemet effendi, les contours sinueux du Bosphore lui fermaient l'horizon ; il croyait alors dessiner quelque lac d'Italie et il ne retrouvait le véritable aspect du Canal qu'en montant sur les collines de Thérapia ou de Keffeli-Keuï ; là entre les forts construits par M. de Tott, à

[1]. *Journal des voyages* de M. de Monconys. Lyon, 1665, in-8.

Kavak de Roumélie et d'Anatolie, il voyait la mer Noire dont l'embouchure parfois était masquée par la flottille de voiliers attendant le vent favorable.

Mais le Bosphore surtout l'attirait. Rien n'échappait à son observation, et ses dessins auraient pu illustrer ce livre où le Bostandji bachi, chargé de la police du canal, tenait constamment à jour la liste des maisons du Bosphore pour pouvoir quand il se trouvait à la barre du grand caïque du sultan répondre aux moindres interrogations du souverain.

Palais impériaux, kiosques de plaisance des sultans ou des sultanes, yalis de pachas, villages grecs de la côte d'Europe avec les demeures des riches Phanariotes et les résidences des ambassadeurs ou celles des marchands francs; villages de la côte d'Asie avec leurs cyprès et minarets si pittoresques, au milieu des maisons peintes des musulmans : les habitants de Londres et de Paris qui, en 1812 et 1814, venaient contempler Constantinople dans les panoramas de H. Aston Barker[1] et de Pré-

1. *A series of eight wiews forming a Panorama of the celebrated city of Constantinople and its environs* taken of the

vost[1], se seraient fait de cette ville une idée plus complète en feuilletant simplement le recueil de Melling. Sous son crayon les quais du Bosphore se sont animés ; ici la foule des valets se presse, sous la conduite des eunuques à la porte d'un yali princier ; là, assises à l'ombre des platanes, auprès de quelques tombes, les femmes musulmanes regardent silencieusement leurs enfants pêcher ; plus loin, un papas grec en long bonnet cylindrique, vend des amulettes près d'une fontaine dont l'eau fait des miracles ; un carrosse d'ambassade passe, des tziganes font danser un ours et deux singes et, pour un instant, est interrompue la rêverie de l'arménien ou du grec accroupi à sa fenêtre sur un sofa en attendant l'heure où le courant d'air de la mer Noire lui apportera la fraîcheur. Sur les terrasses, ornements des jardins du Bosphore, les larges pins parasols couvrent de leur ombre les farandoles des danseurs, tandis que dans des groupes où circulent tchibouks et tasses

town of Galata by Henry Aston Barker and exhibited in his Great Rotunda, Leicester square. Published january 1st. 1813 by Thomas Palser, Surry Side Westminster Bridge and Henry Aston Barker, West square.

1. Sur Prévost et ses *Panoramas* voir Castellan, II, p. 77.

de café, le drogman que chaque famille levantine est fière de voir figurer parmi le personnel des missions étrangères, raconte les dernières histoires de la ville.

Une longue observation du Bosphore avait donné à l'artiste la connaissance exacte de ses eaux si changeantes, où se reflète le vol continuel des alcyons qui du matin au soir « passent et repassent sans cesse vers le milieu du canal en rasant la surface de l'eau », portant en eux si l'on en croit la légende, les âmes de tous ces anciens drogmans qui, leur vie durant, montaient et descendaient le Bosphore pour aller des ambassades à la Porte et de la Porte aux ambassades. Melling savait traduire aussi bien la violence du courant du Diable à Arnaout-Keuï que le calme des eaux du Haut Bosphore et l'on croirait à regarder certains de ses dessins, entendre ce clapotis si familier à ceux qui ont vécu à Thérapia. Chaque jour à la même heure, quand commence à souffler la brise de la mer Noire, quelques rides agitent le Bosphore, puis si le vent devient plus vif, une foule de petites vagues se forment, sautillant sur place, bouillonnant, s'entrechoquant

et de leur crête, lançant comme d'un minuscule jet d'eau quelques gouttelettes qui brillent au-dessus de l'écume ; avec le même bruit clapotant en certains jours d'ardente chaleur passent par milliers de petits poissons qui scintillent au soleil.

Le caïque était alors un des plus grands charmes de la vie au Bosphore. Le grand caïque du Sultan a 24 rameurs ; sous le Tendelet d'étoffe dorée repose le souverain invisible aux yeux de ses sujets ; à son passage, sur les deux rives les canons tonnent et tout le long des quais, Musulmans et Chrétiens s'inclinent. Dans un ordre traditionnel, les hauts dignitaires suivent dans des caïques dont des usages ont rigoureusement fixé le nombre des rameurs et la décoration. Melling a souvent reproduit ce spectacle qu'aucun voyageur ne se lassait de regarder ; mais il s'intéressait également à tous les autres caïques qui donnaient au Bosphore une animation si pittoresque, montrant dans celui-ci le grave et majestueux musulman, dans celui-là l'amoncellement des juifs et des arméniens, dans un autre les esclaves de Hadidgé Sultane sous la garde de l'eunuque noir.

Il n'oubliait ni le caïque d'ambassade devant le kiosque du ministre des affaires étrangères à Bébek, ni le grand caïque bazar, dont les rameurs manœuvrant en cadence, conduisaient de village en village les légumes et les fruits aux mille couleurs, et il attendait toujours au passage le vendeur de basilic, qui de son caïque tout fleuri, tendait à l'acheteur les quelques brins de la plante odoriférante que pachas, prêtres grecs ou belles levantines, aimaient à froisser dans leurs doigts fatigués d'avoir trop longtemps caressé les grains parfumés du chapelet d'ambre ou de cornaline.

Melling avait vécu avec les personnages qui animaient ses dessins ; il avait pénétré dans les palais qu'il se plaisait à reproduire. Beaucoup ont disparu.

Nebad abad après la mort d'Hadidgé sultane fut pendant quelque temps habité par Adileh sultane, fille du sultan Mahmoud II, puis, abandonné, désert, il tombait en ruine quand, il y a une vingtaine d'années, Abdul Hamid II le fit démolir pour élever à sa place les deux maisons qu'habitent maintenant les princesses Naïmieh et Zeikieh. Le joli kiosque de Bébek

où le Reis effendi recevait les ministres étrangers a été remplacé par les habitations de la famille Khédiviale. Quelques rares témoins de l'époque de Melling restent debout : à Emirghian, la résidence des Chérifs de La Mecque, à Candilli le palais bleu du Prince Djemaleddine, à Thérapia le grand yali des Ypsilanti, dont Selim III a fait don à la France. Les pilotis branlants que frôlent les caïques ne soutiendront plus longtemps le vieux palais rouge d'Anatoli Hissar et le salon des Kupruli aux belles boiseries dorées ne sera bientôt plus qu'un souvenir. Le temps fait tomber les maisons de bois que l'incendie a épargnées. Souhaitons que longtemps encore soit protégé de leurs atteintes le petit kiosque de Couroutchesmé, avec ses panneaux de bois et ses ciselières de paniers fleuris.

C'est à Stamboul qu'il faut aller maintenant pour trouver un salon qui donne l'idée du cadre dans lequel la sultane Hadidgé vivait sous les yeux de son peintre.

Au delà de Fatih, vers les murs, dans un quartier silencieux, enlaidi par les ravages de l'incendie et par l'insouciance de l'homme,

une maison aux poutres fatiguées et dont on hésite à franchir le seuil : l'escalier branlant mène au premier étage. Une petite pièce banale, puis dans le bruit des volets de bois qui depuis des mois peut-être n'ont pas été ouverts, apparaît l'immense salon d'un des plus célèbres Cheik ul islam du xviiie siècle. Le quartier entier est bâti sur l'emplacement qu'occupait sa somptueuse demeure. Il n'en reste que cette pièce, que pieusement conserve le descendant, modeste fonctionnaire dans quelque ministère. Le mobilier ancien a disparu, les larges sofas aux coussins brodés, qui tout autour de la salle, le long des vingt-quatre fenêtres, invitaient à s'asseoir, ont fait place aux fauteuils de peluche, à de laids guéridons viennois. Mais les boiseries anciennes sont intactes dans leur décor doré. De chaque côté de la porte, sont les niches des tchibouks et des narguilés ; tout auprès, les gracieuses étagères, où le maître de la maison déposait son turban. Puis à quelques pas, une ou deux marches font du reste du salon une immense estrade, qu'entoure le sofa. C'est près de cette marche que se tenaient esclaves et valets, attentifs au moin-

dre geste : un battement de main, un clignement d'œil, et ils se précipitaient, les bras croisés sur la poitrine, les yeux baissés, puis l'ordre reçu, ils se retiraient à reculons. Sous ce plafond de bois cloisonné on peut s'imaginer ce qu'étaient les grands salons de réception où Hadidgé trônait entourée de ses femmes.

Par un privilège rare, Melling pouvait causer avec les femmes de la Sultane Hadidgé, les voir à visage découvert ; lorsqu'il passait sur les terrasses du Palais, il regardait dans la cour et les jardins où étaient les femmes ; son conducteur, intendant de la maison, avait la tête du côté opposé et ne l'eût pas détournée pour tout au monde. Combien ne devons-nous pas regretter qu'au cours de son séjour en Turquie Hilaire n'ait pas joui de la même faveur ? Melling en effet ne sut pas en profiter ; parmi les dessins que nous connaissons de lui, il n'en est qu'un où il ait représenté les femmes de la Sultane, et l'attitude cérémonieuse et officielle qu'il leur a fait observer rend sa composition monotone et ennuyeuse. Il est vrai qu'il n'avait pas pour faire valoir la grâce de ces musulmanes, l'occasion de les montrer autour du

Tandour, dont les maisons arméniennes et grecques étaient seules à se servir. On y plaçait le brasier ou *mangal* « sous une table ronde ou carrée, couverte de plusieurs tapis, dont l'un, ouaté, en toile de coton peinte, descendait jusqu'à terre dans tous les sens et retenait la chaleur sous la table. Un banc rembourré, placé tout autour, permettait à plusieurs personnes de s'asseoir, d'avancer les jambes sous le mangal et de recevoir la chaleur jusqu'à la ceinture. Dès qu'il faisait un peu froid, les femmes quittaient rarement leur tandour ; c'est là qu'elles passaient leur journée, qu'elles travaillaient, qu'elles recevaient leurs amies, qu'elles se faisaient servir à manger. Le soir, c'était sur le tandour que l'on jouait aux cartes, aux échecs ou aux dames. C'était autour de lui que l'on se rassemblait pour faire la conversation... Les Européens s'accoutumaient volontiers à cet usage parce qu'il rapprochait les deux sexes...[1] »

Le tandour où Hilaire trouvait tant d'attraits pour son pinceau[2], laissait Melling indifférent ;

1. Olivier, I, p. 231.
2. Le *tandour* était un des sujets favoris d'Hilaire. Nous

il s'attachait en effet moins à la grâce d'une attitude, à l'adroite disposition d'une draperie, qu'au détail même d'un costume, et il se fût contenté d'un mannequin pour modèle à condition qu'il pût le revêtir des mille accoutrements dont la variété faisait alors la joie des voyageurs et des artistes.

La « marche du Sultan » était encore sous Sélim III une des occasions où le faste pouvait le mieux se déployer. Les voyageurs ont vingt fois décrit l'appareil dans lequel le souverain sortait de son palais lorsqu'il devait se rendre à quelque cérémonie : le capitan pacha, dans sa pelisse de satin vert, le grand vizir dans sa pelisse de satin blanc, portant tous deux le haut turban blanc barré de la bande d'or qui est l'insigne de leurs fonctions, ouvrent la marche entourés de leurs officiers et de leurs valets de pied, Tchaouchs et Tchoadars. Après eux vient le cheval de main du souverain, richement caparaçonné que suit le grand écuyer Bouyouk imbrohor ; c'est alors que se présente

possédons l'un de ces petits tableaux, peint pour Choiseul-Gouffier ; un autre a été reproduit dans l'ouvrage de Mouradjea d'Ohsson.

le cortège particulier du Sultan ; en rangs serrés, marchent les peiks, gardes du corps, dont le casque doré est surmonté d'un panache noir presque aussi haut que la hallebarde qu'ils tiennent à la main, les baltadjis, en habit rouge, avec leur bonnet de feutre en forme de cône, les icoglans, pages de toute espèce, et les chambellans ou capidgis bachis : derrière leurs immenses panaches, le Sultan est comme caché aux yeux de ses sujets ; trois personnages suivent toujours le souverain ; le selikdar aga, le tulbendar aga, le rekiabdar aga, portant l'un le sabre, l'autre le turban de parade et le troisième le tabouret brodé qui sert au sultan de marche-pied pour monter à cheval. Enfin après le hasnadar aga ou gardien du trésor, qui jette au peuple par poignée les petites pièces d'or et d'argent, le cortège est fermé par le grand eunuque noir.

Melling ne manquait jamais d'assister à ce spectacle dont il demandait le commentaire à ceux des officiers de la sultane avec qui il était particulièrement lié. Alors que Cassas dans une gouache d'un très beau mouvement, se contentait de montrer le groupe imposant que for-

mait le Sultan au milieu de ses capidjis-bachis[1], Melling s'attachait à reproduire le cortège en entier. L'un de ses dessins a servi au drogman Tancoigne pour illustrer la description de la marche du sultan dans les solennités des deux Baïram qu'il a publiée en 1817[2]. Il en existe plusieurs autres, mais c'est à la gravure de Duplessis-Bertaux et Réville qu'il faut se reporter pour se rendre compte du soin avec lequel le peintre cherchait à grouper tous les personnages dont il avait remarqué les costumes. Autour du cortège, se presse la foule des Orientaux, Turcs de toutes robes et de toutes couleurs, Arméniens aux lourds bonnets fourrés, Tauscans ou Grecs des îles dans leur accoutrement léger avec le fez retombant derrière la tête ; les marchands circulent parmi les groupes qu'observent les janissaires. Quelques Européens, se tenant un peu à l'écart, regardent ce spectacle si nouveau à leurs yeux, et dont

1. Cette gouache que nous avons acquise à la vente Schefer, a été gravée par Levasseur pour le *Voyage de Syrie*.
2. J.-M. Tancoigne, *Voyage à Smyrne...* suivi d'une *Notice sur Péra* et d'une *Description de la marche du Sultan*, avec deux planches représentant le cortège du sultan d'après un dessin colorié de M. Melling. Paris, 2 vol. in-12.

prennent leur part les femmes turques entassées sur l'estrade de bois, qui vient d'être dressée à la hâte pour elles. Personne ne connaissait aussi bien que Melling l'ordonnancement des magnifiques cortèges qui se déroulaient à l'intérieur du sérail, qu'il s'agisse des cérémonies traditionnelles de la paye des janissaires, de leur repas, ou d'une audience accordée par le souverain à un ambassadeur étranger. Le palais n'avait de secret, ni pour lui, ni pour son ami Jacob Ensle, de Rastadt, le jardinier en chef du sultan Sélim ; aussi était-ce auprès d'eux que Beauvoisins recueillait les renseignements à l'aide desquels il composait son *Tableau de la cour ottomane*[1].

On recherchait dans les salons de Péra la société d'un artiste qui s'était fait parmi les Musulmans une situation aussi exceptionnelle et le ministre de Hollande chez qui Melling fréquentait, s'attendait à le voir bientôt devenir, grâce à la protection de la sultane Hadidgé,

1. Ponqueville, *Voyage en Morée, à Constantinople*, etc. Paris, 1806, II, p. 239. — Sur Melling et J. Ensle, voir la traduction de l'ouvrage de Beauvoisins, publiée en 1811 à Carlsruhe par Kessler : *Nachrichten über den Hof des Türkischen Sultans*.

intendant général des bâtiments de l'Empire ottoman[1].

*
* *

Les nouvelles des événements de France vinrent en 1792 jeter le plus grand trouble dans la société de Constantinople. Choiseul-Gouffier forcé par la nation française de résigner ses fonctions, avait fait précipitamment emballer ses collections et s'était enfui en Russie, à la grande indignation de Cassas : « Je n'aurais jamais imaginé, écrivait-il le 22 septembre 1792, que cet homme eût abandonné sa patrie et sa famille pour aller végéter dans les pays étrangers ». Ses rapports avec l'ambassadeur n'avaient jamais été très cordiaux, il souffrait de ne pouvoir publier sous son seul nom l'œuvre où allaient être gravés les beaux dessins qu'il avait rapportés d'Orient, et il en voulait à son protecteur de la gloire qu'il lui dérobait. Il n'en avait pas moins vécu aux dépens de Choiseul-Gouffier qui, désirant avoir un correspondant toujours à l'affût des antiquités et des

1. Dedem, *Mémoires*, p. 43.

objets d'art, l'avait en 1787 envoyé résider à Rome où il lui faisait tenir des sommes considérables pour ses achats, tout en lui assurant 1 500 francs par mois jusqu'au jour où paraîtrait l'ouvrage sur Balbek et Palmyre[1].

Le départ de l'ambassadeur laissait la colonie sans direction ; elle se choisit elle-même un chef provisoire, mais celui qu'elle avait élu ayant passé sous la protection d'une puissance étrangère, la Porte dut inviter les députés du commerce à s'occuper des affaires de leurs compatriotes ; elle se refusait à recon-

[1]. A Rome, Cassas avait trouvé le succès ; tout le monde « se portait en foule » chez lui pour voir ses dessins « échappés aux griffes des Arabes » ; il se plaignait d'être obligé de fermer sa porte à un grand nombre de curieux. « Je voudrais, écrivait-il à un ami, que l'on parlât moins de moi et de mes ouvrages, cela me serait plus commode » ; il est vrai que dans une autre lettre il paraissait moins regretter sa vogue : « Mes dessins se vendent 25 louis selon les circonstances, cependant j'en fais à bon marché. » Mais tous ses arrangements avec Choiseul-Gouffier s'étant trouvés rompus par l'émigration de l'ambassadeur, il se rendit à Paris où il sut intéresser à son entreprise le Comité de Salut public et ce fut « au nom de la Nation » que parurent les livraisons de l'ouvrage dont Choiseul-Gouffier avait fait tous les frais. D'après le prospectus publié en l'an VI, Cassas s'était associé pour cet ouvrage avec Guinguené, Legrand et Langlès. Les souscripteurs du *Voyage en Syrie* ne reçurent que trente livraisons sans aucun texte, Choiseul-Gouffier ayant réussi à faire interdire la continuation de la publication.

naître en sa qualité de ministre l'envoyé de la Convention. Le Palais de France était fermé, ses terrasses désertes.

La division qui régnait parmi les Français avait « éloigné d'eux la gaîté et le plaisir ». Les voyageurs Olivier et Brugnière s'en plaignaient : « les femmes qui ne négligeaient auparavant aucun moyen de plaire aux Français et de recevoir leurs hommages, n'osaient plus se livrer à eux, parce qu'ils étaient des réprouvés dont la fréquentation devait être interdite, dont il fallait même éviter l'approche [1] ». Revenant de son voyage d'Égypte, après quinze mois d'absence, le jeune Dedem ne reconnaissait plus la société de Péra; les discussions politiques dans tous les salons avaient remplacé les agréables causeries, les entretiens sur les lettres ou l'archéologie : « L'ambassadeur d'Angleterre soufflait le froid et le chaud, le ministre de Hollande restait neutre, le reste du corps diplomatique était d'une exaltation ridicule [2] ».

Malgré les intrigues des ministres étrangers qui auraient voulu amener la Porte à déclarer

1. Clément Simon, *La Révolution et le Grand Turc*, 1792-1796, Revue de Paris. — Olivier, I, p. 16.
2. Dedem, p. 80, 81.

la guerre à la France, malgré la pression exercée sur le gouvernement Ottoman par l'Ambassade extraordinaire de Koutousoff, dont le faste mortifia si cruellement les Français[1], les Turcs restaient nos amis.

On s'efforçait à Paris de ménager leur susceptibilité. Une société populaire s'était fondée à Constantinople. Caraffe connaissait quelques-uns de ses membres, il voulut obtenir pour eux l'affiliation à la société des Jacobins. Il s'était en effet, dès son retour d'Orient, jeté avec ardeur dans le mouvement politique et il était devenu l'un des membres les plus remuants de la Société des Jacobins ; sur sa proposition, le club de Péra fut admis à correspondre avec la société mère ; mais à l'une des séances suivantes, on jugea nécessaire de reprendre la question ; les Jacobins « ayant juré d'exterminer les despotes, ce serait, faisait remarquer l'un d'eux, provoquer une rupture avec la Porte Ottomane que de former une société à

[1]. Koutoussoff avait avec lui un peintre, Serguiew, dont plusieurs des dessins faits à Constantinople sont gravés dans la relation de Reimers, *Reise der russich Kaiserlichen ausserordentlichen Gesandtschaft an die othomanische Pforte im Jahr 1793* (Saint-Pétersbourg, 1803, in-4).

Constantinople ». En dépit de l'insistance de Caraffe l'affiliation fut refusée ; « les Turcs, disait Taschereau, étant bien disposés en notre faveur, il faut savoir en profiter et ne pas nous priver de cette ressource qui peut devenir importante »[1]. La Porte nous demandait alors des officiers et des ingénieurs, et elle se décidait enfin à reconnaître officiellement l'envoyé français. Aussitôt la maison de Descorches « où l'on entrait sans s'annoncer, aux heures que l'on voulait, où maîtres et valets étaient parfaitement confondus, changeait d'aspect » ; il y avait « maintenant une distribution de chambres, d'heures, d'office et tout reprenait la physionomie d'une légation imposante[2] ». Mais ce ne fut que pour le successeur de Descorches, pour M. de Verninac, que l'ambassade fut rouverte.

[1]. Aulard, *La société des Jacobins*. Paris, 1895, t. V. Voir au *Moniteur universel*, n° 180 (supplément à la Gazette nationale du 30 ventôse, an II, 20 mars 1794), la lettre adressée à la société des Jacobins par les citoyens composant la société populaire de Péra lez Constantinople pour annoncer la dissolution de leur Club.

[2]. J. Lair et E. Legrand, *Documents inédits sur l'histoire de la Révolution française*. Correspondances de Paris-Constantinople. Paris, 1872, in-8, p. 131.

En entrant dans le Palais de la République, le ministre le trouva « plein encore des images et des emblèmes de la royauté » ; ces « effigies de rois étaient de mauvais dieux lares pour un républicain », Verninac les fit aussitôt détruire ; « Au reste, écrivait-il, au Comité du Salut public, nul ouvrage de l'art n'a souffert. Tout était en plâtre et faible »[1]. Quant aux portraits des Ambassadeurs, ils n'étaient, pour le moment, que décrochés et roulés ; ils devaient être quelques mois plus tard brûlés au pied du grand escalier du Palais.

Peu à peu cependant la vie de la colonie avait repris son cours normal. A leur grande satisfaction Olivier et Bruguière s'apercevaient que « la contrainte des femmes » à l'égard des Français ne durait plus. « Nos succès en Europe, en démentant les impostures grossières qu'on se plaisait à répandre sur le compte de tous les Français, nous avait présentés sous un jour plus favorable et plus vrai. » Aussi le séjour de Constantinople paraissait-il aux deux

1. Lettre du 26 messidor an III. *Aff. étr. Turquie*, 192, f° 238.
2. Olivier, I, p. 17.

voyageurs infiniment plus agréable qu'à leur arrivée. Une foule de compatriotes étaient venus s'adjoindre aux officiers déjà envoyés par le Comité de Salut Public. Deux artistes se trouvaient dans le nombre : l'un, Castellan[1], élève du peintre de paysages Valenciennes, avait accompagné comme dessinateur l'ingénieur Ferrégeau que la Porte avait engagé pour construire un bassin à l'amirauté ; l'autre, Préaulx, était l'architecte de la compagnie d'artistes qu'avait amenés Guyon-Pampelonne en vue d'installer les divers ateliers nécessaires à l'armée et à la marine ottomanes. Tandis que leurs compagnons s'énervaient à attendre dans l'inaction que la Porte les employât, Castellan et Préaulx utilisaient leurs loisirs.

Au cours de longues promenades avec l'in-

[1]. Castellan, mort membre de l'Institut en 1838, a publié sur son voyage à Constantinople trois ouvrages : *Lettres sur la Morée*, 1808 ; — *Lettres sur Constantinople*, 1811, qu'il a réunis en 1820, sous le titre : *Lettres sur la Morée, l'Hellespont et Constantinople*, 3 vol. in-8. — *Mœurs des Ottomans*, 6 vol. in-12. Voir sur lui : Hersent, *Discours prononcé aux funérailles de M. Castellan*, le mercredi 4 avril 1838. — *Catalogue d'une collection* de tableaux, études peintes en Italie et en France, quantités de dessins et aquarelles, encadrés et en feuilles, en grande partie de feu M. Castellan, peintre, membre de l'Institut, élève de Valenciennes, dont la vente aura lieu, 1840.

génieur en chef Stanislas Léveillé et son adjoint Barabé, qui s'amusaient à dresser un plan de la capitale, Castellan dessinait « quelquefois un peu à la hâte et pour ainsi dire à la dérobée ». A chaque instant des modèles s'offraient à ses yeux.

Les innombrables corporations entre lesquelles se partageaient, dans une hiérarchie immuable, tous ceux qui vivaient du commerce à Constantinople, n'avaient pas seulement un costume spécial ; elles avaient des traditions, des usages, et chacun à Stamboul, à Galata comme à Péra, connaissait les différents cris des marchands annonçant leur passage. Les cris de Paris ont fourni à maint artiste français l'occasion d'exercer son talent ; Leprince a rendu populaire la physionomie des marchands et colporteurs russes ; les types les plus familiers au passant dans la rue turque ont eu leur peintre, bien médiocre d'ailleurs, en Hunglinger von Ynghe. Le ministre de Naples connaissait par son frère, le comte Karl de Ludolff, cet artiste viennois qui séjournait depuis six années en Italie ; il l'avait invité à venir à Constantinople. Hunglinger y

vivait tantôt chez le comte C. de Ludolff, tantôt chez l'internonce, le chevalier von Herbert-Rathcal. En 1799, tandis qu'il se trouvait à Smyrne pour y travailler à la décoration de l'église de Sainte-Marie, un immense incendie ravagea Péra. Hunglinger y perdit tous les dessins et les paysages qu'il avait faits depuis son arrivée en Turquie et qu'il avait laissés chez ses protecteurs. Il semble que nous ne devions pas trop regretter ce malheur si nous en jugeons par les nouveaux dessins que l'artiste fit à Constantinople pendant les quelques semaines qu'il y passa en revenant de Smyrne pour se rendre à Vienne où il était appelé à professer au Theresianum. Publiés en 1800 dans un album dédié au comte de Ludolff[1],

1. Abbildungen herumgehender Krämer von Constantinopel nebst anderer Stadteinwohnern und Fremden aus Œgypten, der Barbarey und dem Archipelagus nach der Natur zu Pera bey Constantinopel gezeichnet im Jahre 1799 von Andreas Magnus Hungliger von Yngue, römischer Ritter, der K. K. Akademie der bildenden Künste Historienmahler, der Elementischen der schönen Künste und Wissenschaften zu Bologna Mitglied und der Kaiserlischen K. Theresianischen adelichen dann auch der K. K. Orientalischen Akademie der Zeichenkunst lehrer. — Wien. Gedruckt mit Albertischen Schriften, 1800, in-4. — Un exemplaire de ce très rare volume se trouve dans la bibliothèque orientale de M. Gaston Auboyneau.

ces dessins ont la prétention de nous faire connaître les marchands des rues à Constantinople ; mais leur auteur n'avait pas assez observé les hommes et les choses d'Orient ; ses types, tout de convention, n'offrent aucun intérêt ; il n'y a de vraiment turc dans ces dessins que les mots qui leur servent de légendes.

Fragoules! Fragoules! c'est le marchand de fraises ; *Kiraz! Kiraz!* c'est le villageois vendeur de cerises ; au-dessus de son lourd panier, une couche d'herbes fraîches et de feuilles protège les fruits contre les ardeurs du soleil ; mais sur quelques petits bâtonnets blancs piqués tout autour de l'osier, les chapelets de cerises rouges ou noires provoquent la gourmandise du passant. *Muhalebim! simiddschi!* « ce sont des hommes portant sur leur tête un large plateau de bois sur lequel sont posées en pyramides des soucoupes remplies de fromages à la crème ou de lait caillé : d'autres vendent des morceaux de pâte roulés qui contiennent de la viande ou des galettes très minces et à peine cuites, saupoudrées de petites graines aromatiques. » Castellan qui vient ainsi de nous décrire les vendeurs de *Moha-*

lébi et de *Simit,* connaissait mieux que Hunglinger von Ynghe ce petit monde, auquel il se mêlait dans les ruelles grouillantes du bazar, parmi les groupes des promeneurs au grand champ des morts, ou plus souvent encore autour de la fontaine de Top Hané dont le marché toujours si animé lui donnait ainsi qu'à Melling ou à Préaulx l'occasion de faire tant d'amusantes rencontres. On y voyait quelquefois des costumes nouveaux ; c'était ceux des corps de troupes que venaient d'organiser les officiers français en mission auprès du sultan. Manzoni qui se trouvait à Constantinople depuis le 23 février 1796 en qualité d'aspirant de marine à bord du vaisseau de ligne, le *Républicain,* dessinait ainsi[1] un soldat d'infanterie et un soldat d'artillerie à cheval, bien différents dans leur simplicité de ces janissaires, dont les accoutrements bizarres avaient si souvent déjà servi de modèles aux artistes.

1. Costumes orientaux inédits dessinés d'après nature en 1796, 1797, 1798, 1802 et 1809, gravés à l'eau-forte, terminés à la pointe sèche et coloriés avec des explications. Tiré à 250 exemplaires, à Paris, chez l'éditeur, rue Montmartre, n° 183, près le boulevard, au bureau du Journal des dames, 1813.

Quelques indigènes, grecs ou levantins, s'étaient fait la spécialité de confectionner de petites images qu'achetaient les voyageurs désireux de conserver le souvenir des mille costumes singuliers dont leurs yeux avaient été frappés au cours de leur séjour en Turquie. Castellan n'eut garde de manquer de se procurer ces enluminures, si curieuses dans leur précision naïve ; elles lui servirent à compléter ses croquis pour illustrer les six volumes qu'il publia en 1812 sur les *Mœurs, Usages, Costumes des Ottomans.*

Mais tout en se promenant ainsi à la recherche du pittoresque, Castellan, de paysagiste élève de Valenciennes, était devenu peintre de portraits. « Dans les contrées où les arts ne sont que peu connus et point appréciés, on croit que le peintre est universel, que tous les objets de la nature sont tributaires de son pinceau. Il n'est donc pas étonnant, écrivait Castellan après avoir fait cette observation, qu'à Constantinople on m'ait sollicité, forcé en quelque sorte de faire des portraits, et que pour ainsi dire, rimant malgré Minerve, il m'ait fallu bon gré, mal gré, représenter sur

l'ivoire, ou au moins sur le papier, la physionomie d'une foule de personnes. » Il était lui-même surpris de son succès, car ses portraits lui paraissaient « effrayants de ressemblance ». Nous n'avons pu retrouver à Constantinople aucune de ses œuvres ; du moins, tenons-nous de sa plume le portrait d'un des modèles qui ont posé devant lui :

« Grande, d'un port de reine, sa figure et ses traits avaient plus de régularité que de délicatesse. Ses yeux noirs, bien fendus et à fleur de tête, avaient l'éclat du diamant, mais ses paupières noircies avec le surmeh, en gâtaient l'expression. Les sourcils, joints par une teinture, donnaient une sorte de dureté à son regard. Sa bouche très petite et fortement colorée devait être embellie par le sourire que je n'avais cependant pas la satisfaction de provoquer et de voir naître. Quoique son teint eût de la fraîcheur, ses joues étaient couvertes d'un rouge très foncé, et des mouches taillées en croissant, en étoile et de formes encore plus étranges, défiguraient son visage. Ses cheveux, fort touffus, étaient courts sur le front, et au lieu de tomber également en boucles on-

doyantes, ils étaient coupés carrément et tombaient droit sur les épaules. La coiffure n'était pas moins extraordinaire : bariolée de gazes brodées en or et en couleur, roulée en forme de turban, et surmontée d'une calotte rouge, à houppe, elle était enrichie en outre de beaucoup de diamants et de pierreries, imitant des fleurs, des papillons montés à ressort, et qui, au moindre mouvement, semblaient se balancer ou voltiger autour de son front. Elle portait de plus des pendants d'oreilles très massifs et une grande quantité de chaînes et de colliers, et ses mains étaient garnies de bagues.

Quant aux autres parties de sa parure, tels que châles, voiles, pelisses et ceintures à bossage, elle en était si fort surchargée, qu'il était presque impossible de démêler aucune forme. Qu'on se figure enfin l'immobilité parfaite de son maintien, le sérieux glacial de sa physionomie, et on croira que j'ai voulu représenter une de ces madones d'Italie que les dévotes revêtent de riches atours aux grandes fêtes. »

Les parisiennes qui, à cette époque, couraient à Tivoli ou dans les jardins d'Idalie derrière l'ambassadeur de Turquie, Esseyd-Ali, et

pour attirer ses regards se coiffaient en turban et s'habillaient à l'odalisque[1], auraient été bien déçues si elles avaient vu dans ce portrait de Castellan de quelle manière s'afflublaient à Constantinople les femmes qu'elles prétendaient imiter.

Mais il ne suffisait pas à Castellan de peindre des princesses du Phanar ; sa réputation « avait percé jusqu'au sérail » où il se flattait d'obtenir « autant de succès que Gentil Bellin en eut dans le xve siècle auprès de Mahomet II ». Les circonstances ne lui permirent pas de faire le portrait du sultan Sélim III. Par un de ces revirements subits, si fréquents en Turquie, la Porte avait décidé que la compagnie d'artillerie légère que le général Aubert Dubayet avait amenée à Constantinople pour servir de modèle aux troupes turques, partirait dans les vingt-quatre heures. On profitait de l'occasion pour faire repasser en France Castellan et tout le personnel de la mission Ferregeau.

Le 6 juin 1793, ayant eu à peine le temps de faire ses adieux au « respectable M. Ruffin, le

1. Maurice HERBETTE. *Une ambassade turque sous le Directoire.* Paris, 1902, in-12.

Nestor des agents de France dans le Levant », à qui il était redevable d'une partie des connaissances qu'il avait acquises sur la Turquie, Castellan quittait Constantinople ; il débarquait quelques mois plus tard en France ; son camarade, Manzoni, moins heureux, était presque au même moment enfermé sur les côtes de la mer Noire, dans les prisons de Sinope.

L'expédition d'Égypte avait amené la rupture des relations entre la France et la Porte ; M. Ruffin était avec le personnel de l'ambassade interné aux Sept Tours ; et après avoir quelque temps servi de maison d'arrêt pour ceux des Français qui n'étaient pas conduits dans les forteresses d'Anatolie, le Palais de France devenait au lendemain de l'incendie de Péra qui avait détruit l'ambassade d'Angleterre, la résidence de Lord Elgin.

*
* *

Le Palais de France avait perdu bien de son ancienne splendeur, quand après avoir passé trois années de captivité au Château des Sept Tours, M. Ruffin put en reprendre possession :

les salons où le comte de Choiseul-Gouffier avait avec ses artistes mené une vie si brillante, ne contenaient plus que quelques meubles dépareillés qu'un inventaire dressé au moment du départ de Lord Elgin énumérait avec complaisance ; mais la vieille maison avec ses murailles presque nues suffisait pour abriter les citoyens dévoués à qui était imposée la tâche de rechercher et de rapatrier leurs nombreux compatriotes enfermés dans les bagnes de Constantinople, dans les forteresses de la mer Noire ou relégués dans quelques lointaines villes de l'Anatolie. Il fallut aux membres de la Commission de secours organisée à l'Ambassade sous la présidence de M. Ruffin, fréter plus de 14 navires pour renvoyer à Marseille toutes les victimes qu'avait faites la rupture des relations entre la France et la Porte. Cette liquidation était à peine terminée que le général Sébastiani venait, sur l'ordre du Premier Consul, apporter quelques encouragements aux colonies françaises du Levant.

Melling fut l'une des premières personnes qui furent présentées à l'envoyé extraordinaire de Bonaparte. Le peintre de la sultane Hadidjé

songeait alors à s'éloigner du Bosphore que troublaient de trop fréquentes révolutions; Sébastiani n'eut que peu d'efforts à faire pour le décider à s'établir à Paris. Bientôt en effet, muni des recommandations les plus flatteuses de M. Ruffin pour le Ministre des Relations Extérieures, Melling partait pour la France.

L'Orient qui fut toujours si goûté à Paris y jouissait alors d'une popularité nouvelle; la campagne d'Égypte l'avait fait mieux connaître. Caraffe n'avait pas manqué de profiter de cet engouement pour exposer les dessins qu'il avait rapportés de son voyage. Cassas imitait son exemple; quant à Castellan, il faisait servir ses dessins à illustrer la relation de son voyage à Constantinople et en Morée. Pouqueville et Beauvoisins publiaient en même temps les impressions que leur avait laissées leur séjour au milieu d'une nation qui retenait alors toute l'attention du maître de la France.

Melling ne pouvait choisir un meilleur moment pour apporter ses dessins à Paris. Didot entreprenait aussitôt de les éditer et en attendant que pût paraître l'ouvrage dont un prospectus officiellement adressé par Talleyrand

aux agents du Ministère des relations extérieures annonçait l'intérêt, une médaille d'argent venait récompenser Treuttel et Wurtz qui avec Née pour les gravures, et Lacretelle pour le texte, donnaient aux Parisiens à l'exposition de l'Industrie française en 1806, la primeur des planches les plus belles.

Le Bosphore, que tant d'artistes montraient ainsi aux Français dans les premières années du xixe siècle, n'avait plus pour l'interpréter à Constantinople même qu'un seul peintre, l'ancien architecte de la compagnie du citoyen Pampelonne. Michel-François Préaulx était resté en Turquie alors que tous ses compagnons d'aventures s'étaient fait rapatrier, et ce dut être une bonne fortune pour le général Gardane que de l'y trouver en 1807 quand il se préparait à partir pour son ambassade de Perse. L'*état du personnel* publié par le général dans la relation de son voyage, ne mentionne pas, il est vrai, le nom de Préaulx parmi ceux des membres de la mission, mais il est cité dans le journal de Rousseau et dans celui de Tancoigne, et les Archives du Ministère des Affaires étrangères conservent un précieux re-

cueil de dessins que le général Gardane remit le 27 août 1809 à son retour de Perse au ministre des Relations Extérieures, Champagny. La signature de Préaulx ne se retrouve que sur un seul de ces 40 dessins; mais il suffit de les feuilleter pour se convaincre qu'ils sont tous de la même main; qu'il s'agisse de monuments (comme l'église de Nicée ou l'inscription d'Auguste à Angora), de représentation de costumes (comme les soldats du Nizam Djedid), de paysages (comme la vue de Tokat ou celle de Sultanieh), de scènes historiques (comme l'enterrement dans un couvent d'Arménie du capitaine Bernard, ou la réception de l'ambassade chez Tchapan-Oglou à Yousgat), on ne peut qu'admirer la facture aisée de ces dessins à la plume ou quelquefois légèrement teintés, d'une composition si variée et si vraie. Préaulx n'a certes pas été bien servi par les graveurs; la vue de Bayazid reproduite par Jaubert dans son *Voyage en Perse* ne donne qu'une médiocre idée de son talent et si on ne le connaissait que par les planches des ouvrages d'Andréossy ou de Pertusier, on s'expliquerait difficilement qu'un amateur d'un goût aussi

éclairé que le comte de Choiseul-Gouffier ait recherché ses œuvres. L'ancien ambassadeur, rentré de l'émigration, avait fait paraître en 1809 le deuxième volume de son *Voyage pittoresque de la Grèce* et il aurait voulu avoir pour le troisième volume dont il préparait la publication, quelques vues d'Orient dessinées par Préaulx; il avait exprimé ce désir à l'artiste le 4 mars 1810[1] :

Je vous ai écrit il y a plus de trois mois, mon cher Préaulx, mais je ne reçois de vous, ni du baron de Hubsch, aucune réponse quoiqu'il soit arrivé néanmoins un assez grand nombre de courriers ; je crains que vos lettres n'aient été perdues. Je veux donc vous renouveler tous mes remerciements de l'attachement que vous m'avez exprimé dans vos dernières lettres et que je sais apprécier. Je désirerais, mon cher Préaulx, que vous voulussiez bien m'envoyer quelques calques des dessins que vous avez faits dans la Troade afin de les comparer aux dessins que j'en ai déjà et d'enrichir mon ouvrage de ceux que je n'aurais pas. Les moindres copies ont de l'intérêt pour moi et nous saurons en tirer parti. Il ne me faut que de simples traits et sur chacun deux lignes d'explication qui me feront comprendre quels objets sont représentés et d'où la vue a été prise.

Je ne sais si vous avez été dans la Chersonnèse ; il s'y trouve des objets dont je serai charmé d'avoir des croquis, tels que les ruines d'Eléonte et le tombeau de Pro-

1. *Archives de l'ambassade de France à Constantinople,* vol. 261.

tésilas. Je joins ici une petite carte qui pourrait vous guider, vous, ou tout autre voyageur qui voudrait se rendre sur les lieux. Il y en a bien peu qui ne veuillent voir les Dardanelles et qui ne s'y arrêtent; c'est l'affaire de prendre un bateau où il n'y a ni fatigue, ni danger à éprouver pour aller faire cette reconnaissance.

Dites-moi franchement, mon cher Préaulx, si vous seriez capable de me donner une grande marque de dévouement et dont je vous saurais un gré infini : consentiriez-vous à faire une course de dix à douze jours dans les Dardanelles et les environs, si je réalisais l'idée que j'ai d'envoyer à Constantinople un jeune grec fort intelligent, qui m'est en ce moment attaché comme secrétaire.

Toutes les lettres ainsi que les paquets que vous voudrez m'adresser doivent être remis pour plus de sûreté sous une enveloppe extérieure à l'adresse de monseigneur le Prince de Bénévent, vice-grand électeur. Je passe ma vie chez lui et alors il n'y a ni retard, ni lettres égarées. Croyez, mon cher Préaulx, que je serai très reconnaisant de ce que vous ferez pour moi et que je chercherai toutes les occasions de vous prouver l'intérêt et l'affection que je vous ai montrées, il y a déjà bien des années dans des temps plus heureux sans doute pour moi, mais dont le souvenir doit me donner quelques droits sur votre cœur.

Et quelques jours après, le 18 mars, Choiseul-Gouffier ajoutait :

Depuis que cette lettre est écrite, mon cher Préaulx, il est arrivé plusieurs courriers de Constantinople qui ne m'ont rien apporté ; j'en suis très peiné, mais je ne vous prie qu'avec plus d'instance de m'envoyer des calques de vos dessins de la Troade ; je ne manquerai

pas de dire qu'ils sont de vous et de vous faire connaître sous l'aspect le plus favorable. Je saisirai cette occasion d'annoncer en public votre voyage en Perse, les beaux dessins que vous y avez faits et le projet que vous avez de les publier. Mon ouvrage étant répandu, cette annonce peut vous donner des grandes facilités quel que soit le parti que vous prendrez...

Il ne semble pas que Préaulx ait répondu au désir de Choiseul-Gouffier ; ses travaux à l'ambassade l'absorbaient alors entièrement. Nommé en 1811 par le Général Andréossy, dessinateur de l'Ambassade, Préaulx était devenu en quelque sorte le collaborateur de l'Ambassadeur dans ses recherches sur *Constantinople et le Bosphore,* et s'il le quittait un instant, ce n'était que pour aller retrouver l'aide de camp du général, le capitaine d'artillerie Charles Pertusier qu'il accompagnait dans ses *Promenades pittoresques.* Hôte familier de la maison de France, vivant tantôt auprès de M. de Rivière avec qui il fit en 1816 une traversée dont un charmant album de croquis nous a conservé le souvenir[1], tantôt auprès du général Guilleminot à qui en 1827, il offrait un dessin représentant le Palais de Thérapia[2], Préaulx

1. Cet album appartient à M. Gaston Auboyneau.
2. La vue du palais de Thérapia, dessinée par Préaulx,

continuait à Constantinople les traditions des Van Mour, des Favray, des Melling, et c'était ses cartons, bien modestes il est vrai, en comparaison de ceux de ses devanciers, que voyageurs et artistes venaient feuilleter pour trouver quelques dessins qui pussent plus tard leur rappeler leur séjour en Turquie. Avec les peintres qui parcoururent alors l'Orient, Dupré, Forbin ou Lachaise, Préaulx connut les derniers janissaires et vit le faste des sultans jeter son dernier éclat.

Les réformes du Sultan Mahmoud firent abandonner aux Turcs leurs beaux costumes, leurs hauts turbans aux formes étranges, leurs robes aux couleurs éclatantes. Le Bosphore perdit ainsi son décor traditionnel, mais le souvenir de tout ce pittoresque qui, trois siècles durant, avait réjoui les yeux des artistes et des voyageurs, ne pouvait disparaître. Les derniers volumes du *Voyage pittoresque de la Grèce* et du *Tableau de l'Empire ottoman,* dont les circonstances politiques avaient si longtemps retardé l'achèvement, étaient publiés en

appartient à l'amiral Humann, petit-fils de l'ambassadeur Guilleminot.

1820 et en 1822, et ces ouvrages dus à la munificence de Choiseul-Gouffier et de Mouradgea d'Ohsson allaient rester comme un monument élevé par les artistes du xviii° siècle au pittoresque oriental où les Ottomans pourraient, le jour où ils seraient devenus curieux de leur histoire, voir leurs ancêtres revivre sous le crayon de Melling, de Cassas ou d'Hilaire, leur vie dans toute sa splendeur et dans tout son charme.

APPENDICE

ESSAI DE CATALOGUE

DES TABLEAUX ET DESSINS
FAITS EN TURQUIE AU XVIII^e SIÈCLE
PAR DES ARTISTES FRANÇAIS OU ÉTRANGERS.

CARAFFE (Armand-Charles)

Pensionnaire de l'académie de France à Rome en 1788, mort à Paris en 1812 ; a voyagé en Egypte et en Turquie de 1788 à 1789.

Salon de 1796 : — trois dessins d'Orient : famille arabe, extérieur d'un café turc, mariage grec.
Salon de 1799 : — 14 dessins qui d'après le *Journal de Paris* « ont du caractère et sont touchés avec esprit » (n° 28 de l'an VIII, p. 133).
Mamelouks s'exerçant à la course ; tournois turc ; pompe funèbre ; danseuses arabes ; danse albanaise ; extérieur d'une mosquée avec les diverses attitudes de la prière ; un Turc à cheval ; les lutteurs ; une peste ; voitures de Turcs à Constantinople ; mariage grec ; extérieur d'un café ; arabes bédouins campés près des Pyramides.
Salon de 1800 : — une esclave et une dame du Caire ; un musulman dans un naufrage.
Salon de 1802 : — dix dessins qui, d'après le livret, faisaient « partie d'un ouvrage sur les mœurs des peuples de l'Orient » :

portrait de Sélim III, sultan régnant ; réunion de santons et de derviches occupés à la lecture du Coran ; cérémonie de la circoncision ; une fiancée à cheval conduite en pompe chez son mari ; pompe funèbre d'un jeune grec de l'île de Pathmos ; marche d'une caravane ; des femmes cultivant des fleurs sur les tombeaux ; intérieur d'un harem ; police exercée par l'eunuque noir et l'eunuque blanc ; salle extérieure d'un bain, danse, musique, toilette des femmes ; salle intérieure d'un bain.

L'ouvrage de Brugnière et Olivier, pour lequel ces dessins étaient faits, ne contient que l'un d'entre eux : voir planche IX de l'*Atlas pour servir au Voyage dans l'Empire Othoman,* par OLIVIER. Paris, an IX, in-4°.

Nous avons acquis à la vente Scheffer *les lutteurs* du salon de 1799 ; N. G. Auboyneau possède une épreuve non terminée d'une gravure faite d'après cette gouache, à propos de laquelle *le Journal de Paris* écrit dans ses critiques du salon de 1799 : « Nous avions pensé que l'auteur dans son voyage en Turquie avait pris l'idée de ces dessins d'après nature ; mais la composition du dessin qui représente *les lutteurs* existe dans une estampe ancienne qui nous est connue. Le citoyen Caraffe qui en a suivi exactement l'intention, lui a donné plus de style et un meilleur caractère de forme ; nous ne lui faisons point un crime de ses réminiscences et nous ne révoquons point en doute l'originalité de ses autres compositions. »

CARBOGNANO (COMIDAS DE)

Drogman de la légation de Naples, a dessiné quelques vues de Constantinople qu'il a fait graver dans son ouvrage : *Descrizione topografica dello stato presenti di Constantinopoli arrichiata di figura,* de Cosimo Comidas de Carbognano, Bassano, 1794, 1 vol. in-4°.

CASSAS (L.-F.).

(1756-1827).

Arrivé à Constantinople avec l'ambassadeur Choiseul-Gouffier, le 27 septembre 1784, Cassas n'y séjourna que quelques semaines ; il parcourut aux frais de l'ambassadeur, de 1784 à 1787, les îles de l'Archipel, l'Egypte, la Syrie, puis au retour de ce voyage, la Troade (Voir ci-dessus pages 154 et 158).

Le *Voyage de Syrie*, publié en 1798, contient entre autres planches, une gravure de Levasseur représentant le Cortège du Sultan le Jour du Bairam. Nous avons acquis à la vente de la collection Scheffer la gouache originale d'après laquelle cette gravure a été faite.

Huit dessins de Cassas, gravés par L.-J. Masquellier, Mathieu et Coiny, et représentant des vues de la Troade, sont insérés dans les tomes II et III du *Voyage pittoresque de la Grèce*.

Cassas a exposé au Salon de 1804 une vue du sérail et d'une partie de la ville de Constantinople prise des hauteurs de Péra et au salon de 1814, une vue de Constantinople prise des hauteurs de Péra.

La plupart des dessins rapportés par Cassas de ses voyages avaient été conservés par la famille de l'artiste. Ils ont été dispersés au mois de janvier 1878 :

Catalogue de tableaux, gravures et dessins composés par L.-F. Cassas pour les grands ouvrages publiés par lui sur la Syrie, la Palestine et l'Egypte... dont la vente aura lieu par suite de la nomination d'un administrateur provisoire des biens de Mad. veuve C₊₊₊. les 14, 15 et 16 janvier 1878.

En parcourant ce catalogue on ne peut s'empêcher de déplorer la dispersion d'œuvres si intéressantes pour

l'étude des monuments, des mœurs et des costumes de l'Orient à la fin du xviii^e siècle. Sans parler des tableaux, aquarelles et dessins représentant des paysages des différentes contrées visitées par Cassas ou donnant la description des cérémonies et des scènes auxquelles il avait assisté (n^{os} 126 à 173 et 175 à 190), on aurait trouvé dans cette collection des documents précieux :

N° 209. — Étude de figures turques, armes diverses, animaux, costumes des différentes parties de la Palestine, Basse Egypte, etc., 135 pièces.
N° 232. — Tombeaux turcs, 23 pièces.
N° 233. — Constantinople ; dessins d'après nature à la mine de plomb, 18 pièces.
N° 234. — Brousse ; plan général et détail, 8 pièces.
N° 235. — Brousse ; vue générale, 7 pièces ;
N^{os} 236-242. — Syrie, Liban, Palmyre.
N° 254. — Vues, paysages du voyage d'Ephèse, 173 pièces.

CASTELLAN

(1772-1838).

Élève de Valenciennes, attaché en qualité d'architecte à la mission de l'ingénieur Ferrégeau, séjourna à Constantinople pendant quelques mois en 1797. Nommé membre de l'Institut en 1815.

Castellan a signé *Castellan del. et sculp.* les planches, qui illustrent la relation de ses voyages en Orient et dont la dernière édition a paru en 1820 : *Lettres sur la Morée, l'Hellespont et Constantinople.*

Neuf de ces planches montrent des vues des Dardanelles ou de Lampsaque ; nous donnons ici la liste de celles qui se rapportent à Constantinople et dont quelques-unes sont très intéressantes au point de vue documentaire :

Illumination de la mosquée dite La Validé ; — Mosquée du Sultan Achmet ; — Vue de Constantinople prise des fenêtres du Palais de France ; — Porte et fontaine du Sérail ; — Citerne antique à Constantinople ; — Tombeau du Sultan Soliman ; — Champ des Morts ; — Prairie de Buyukdéré ; — Indjirly Kieuschk ; — Kiz Kirlessy, la tour de la fille.

Il a publié en 1812 sous le titre *Mœurs, usages, costumes des Othomans et abrégé de leur histoire,* six volumes qui contiennent 72 planches de costumes dessinés d'après des documents rapportés de ses voyages :

Prince héritier du trône, sultane favorite ; — Vizir, Sultan — Musicienne, danseuse, surveillante du harem ; — Qizlar Agha (chef des eunuques noirs), Odahlic (femme du harem) ; — Capou Aghacy (chef des eunuques blancs) ; — Itchoglan écrivant avec le calam, maître d'écriture ; — dulbendaragha (porte-turban du Sultan) ; Silehdar (porte-épée du Sultan) ; — Itchoglan Agacy (page du Sultan), Tezkiredjy Bachy (secrétaire du Sultan) ; — Tchenky Avrety (danseuse) ; Tchenky danseur) ; — Capydjy Bachy (chef des concierges) ; — Mam- (louks ; — Grand Vizir de l'armée ; — Spahy, Dély ; — Reis efendy (ministre des affaires étrangères), Turdjeman (interprète) ; — Tchaouch Bachy (premier introducteur), Tchaouch (introducteur ordinaire) ; — Sekben Bachy (3ᵉ officier des janissaires), Jegnitchéry (janissaire en habit de cérémonie) ; — Echedjy (cuisinier), Echedjy Bachy (chef des cuisiniers des janissaires) ; — marmite des janissaires, porteur de cuiller à pot ou capitaine des janissaires ; — officier inférieur des janissaires, sergent major des janissaires chargé d'inscrire leurs noms ; — janissaire dans son costume ordinaire ; Topdjy (canonnier du Nyzam Djedid), Nefer (soldat du Nyzam Djedid) ; — Hammal (portefaix), Sacca (porteur d'eau) ; — Levendy roumy (marin grec), Levendy (soldat de marine) ; — Hammam (bain turc) ; — Turbeh (tombeau d'un sultan), Moufty (chef de la loi) ; — Chef des ulémas, Cadi de Constantinople ; — Derviches tournans ; — Derviche, derviche de Syrie ; — Postures pour faire la prière ou namaz ; — Mosquées ; — Fontaine ; — Femme d'Alep, d'Antioche ; — Turc dans une pelisse, dans son shall ; — Coiffures ; — Femme turque de province, de Constantinople ; — femme grecque, femme en habit de ville ; — femme bédouine, arabe bédouin ; —

bédouin battant le beurre dans un vase ; — turc de S^t Jean-d'Acre, femme arabe du désert ; — syrien ; femme égyptienne ; — Curdes ; — femme turque d'Asie faisant du pain ; — femmes druzes moulant du blé ; — turc de Tunis, de Damas ; — bosnien, tartare ; — juif arménien ; — femme de l'île de Syra ; — albanais ; — femme de Scio, de Samos, de Mételin ; — femme de l'île d'Andros ; — femme de Syra, de Chypre ; — femme de l'Argentière, de Scio ; — marchands de Caimac. de Légumes ; — repas turc ; — pêcheries.

CHOISEUL-GOUFFIER (Comte de).

(1752-1817).

Un certain nombre de dessins signés du nom de l'ambassadeur ont été gravés dans le *Voyage pittoresque de la Grèce* : tome I^{er}, des vues de quelques îles de l'Archipel et la représentation de la réception de Choiseul-Gouffier chez Hassan Tchaouch Oglou, arrangée par Moreau le Jeune ; tome II, vues des ruines de Pergame et du cap Baba ; tome III, un frontispice représentant une vue d'Athènes.

FAVRAY (le chevalier A. de).

(1706-179 ?).

Pour l'œuvre turque de Favray, voir pages ci-dessus 97 à 100.

FAUVEL.

Fauvel vint plusieurs fois à Constantinople pendant l'ambassade de Choiseul-Gouffier. Plusieurs dessins de lui sont gravés dans le tome III du *Voyage pittoresque de la Grèce* :

Vue de la pointe du Serai prise de Galata ; Kourou tchesmé ; Defterdar Bournou ; les vieux châteaux du Bosphore.

GUDENUS (Baron de).

Secrétaire de l'ambassade d'Autriche à Constantinople, attaché à l'ambassade impériale à la paix de Belgrade en 1740.

Collection des Prospects et Habillemens en Turquie dessinés d'après nature par le B. de G. et dédiés à Ses Excellences Messeigneurs les Ambassadeurs qui sont et qui ont été à Constantinople par l'Acad. Imp. d'Empire.

Cette collection comprend une feuille d'avertissement et trente feuilles de planches, les dix premières, gravées par I.-G. Thelot — « aux dépens du négoce commun de l'Académie Impériale d'Empire, ledit négoce les vend à Vienne, Augsbourg et autres villes d'Europe par et chez MM. leurs Commissaires avec privilège et défense de Sa Majesté Impériale et Royale de s'en faire par copies, » — représentent des vues des différents quartiers de Constantinople prises du Palais de Suède à Péra.

La onzième feuille contient « un plan de la ville de Constantinople avec ses fauxbourgs et leurs environs situés à l'orient et l'occident, tiré de la carte du sr de Riben pour l'intelligence des vues présentées dans ce Recueil avec les chiffres qui sont notés sous les dix premières feuilles ».

A partir de la douzième feuille la dédicace est modifiée ; elle s'adresse non plus à « Messeigneurs les Ambassadeurs », mais « à tous les protecteurs mécènes et amateurs des arts libéraux et belles-lettres ».

Les feuilles 12 à 22 sont gravées par L. Landerer, C. A. Pfanz et J. Wachsmouth. Elle comprennent les vues du Séraï ou Palais du grand Seigneur, de la

mosquée du Sultan Achmet, de la mosquée Solimanié, de Edrene ou Adrianopel, de Ghermanloï, d'un han à Ghermanloï, des ruines de la porte de Trajan.

La planche 23, gravée par I. D. H. représente trois chameaux avec tous les détails de leur harnachement.

Les feuilles 24 à 30 forment une suite spéciale, avec un titre en allemand traduit en français :

« *Collection amusante de différentes modes d'habits dont se servent les habitants de la terre en général, la manière de s'habiller des Turcs en particulier, le tout dessinés d'après nature par J. v. G., gravé par de différents graveurs, donné au jour au dépens du négoce.....*

Les planches gravées par I. D. H. ou par J.-C Kilian portent toutes la mention « croqué d'après nature par le B. de G. » ; elles sont divisées en deux parties, montrant chacune deux ou trois figures représentant dans tout leur détail le costume des principaux personnages de la cour du Grand Seigneur :

Pages du grand seigneur à une visite publique ; — Kapudschi ou portier du Seraï ; Deli, avanturier et bouffon du grand Vizir ; — Tschorbaschi, capitaine des Mataratschi ; — Tchorbaschi, capitaine ou commandant d'une chambre de janissaires en habit de cérémonie ; — Atschi Baschi, chef de cuisine d'une chambre de janissaires ; Bostandjchi en habit ordinaire ; — Alley tchausch ou Fourrier de la cour du Vizir pour les cérémonies ; — Janissaire tchausch, Fourrier d'une orta en habit de cérémonie ; — Palefrenier de l'empereur ; — Janissaire en habit de cérémonie ; — Mataratschi ou garde du grand Vizir ; — Janissaire en habit de cérémonie.

La précision de ces dessins fait bien comprendre l'appréciation que faisait du talent du Baron de Gudenus, son voisin de tente pendant la négociation de la paix de Belgrade, M. de Peyssonnel, secrétaire de l'ambassadeur de France, M. de Villeneuve. « Gudenus

dessine à merveille, et on n'a point encore vu de dessins des mœurs de ce pays ni plus nombreux, ni plus exacts, ; il a pris aussi des vues avec toute la précision possible, et son recueil sera fort curieux. » (Lettre de M. de Peyssonnel à M. de Caumont, Constantinople, 6 décembre 1740. — Bib. nat. mss. nouv. acquisition franc. 6834, fol. 132.)

Les dessins faits par le baron de Gudenus pendant son séjour en Turquie et les planches qui ont servi à les graver, sont conservés par le chef de la famille de Gudenus au château de Tannhausen, près de Gratz.

HILAIR (J.-B.).

Hilair accompagna le Cte de Choiseul-Gouffier dans sa croisière de 1776 et c'est à lui que sont dues non seulement la plupart des illustrations du *Voyage pittoresque de la Grèce,* mais encore un grand nombre de celles du *Tableau de l'Empire Ottoman.*

Les petits tableaux et les dessins rapportés d'Orient par Hilair paraissent avoir été très recherchés par les amateurs à la suite des publications de Choiseul-Gouffier et de Mouradjea d'Ohsson. L'un de ces tableaux : Paysage représentant des ruines d'architecture avec figures d'hommes dans le costume du Levant, fut exposé en 1782 au Salon de la Correspondance ; d'autres figurent dans les catalogues des principales collections qui se sont vendues à la fin du xviiie siècle : *Catalogue d'une collection de dessins des trois écoles,* 1er novembre 1783 ; — *Catalogue de tableaux des trois écoles du Cabinet de* M. X., 1783 ; — *Catalogue d'une belle collection de tableaux,* 14 avril 1784 ; — *Catalogue d'une collection de tableaux et de dessins des trois écoles,* 6 décembre 1787 ; — *Supplément du catalogue du citoyen de La*

Reynière, 3 avril 1793 ; — *Catalogue de feu* P. François Basan, an VI ; — etc.

Les œuvres orientales d'Hilair perdirent de leur vogue au cours du xixe siècle ; mais le Musée des Arts Décoratifs qui avait déjà remis en lumière le talent de cet artiste en exposant quelques charmantes feuilles de costumes signées de lui, vient de donner avec l'Exposition de l'Orientalisme aux xviie et xviiie siècles une nouvelle occasion d'apprécier Hilair, dont nous pouvons actuellement citer les œuvres suivantes :

Le Sultan Abdul Hamid I, gouache, à M. Boppe.

Femmes chrétiennes de Constantinople, en toilette d'hiver, autour de Tandour, peinture sur bois, id.

Femmes chrétiennes de Constantinople, dans leur salon d'été, peinture sur bois, id.

Habitant de la Carie, dessin gravé par R. Lemire, planche 93, fig. 2, tome I, *Voy. pitt. de la Grèce*, id.

Habitant de la Carie, dessin gravé par M. Lemire, planche 93, fig. 3, tome I, *Voy. pitt. de la Grèce*, id.

Cavalier turc, gouache, id.

Habitants de l'île de l'Archipel, aquarelle, id.

Femme de l'île de Siphanto, peinture sur bois, à M. Féral, et dessin mine de plomb, gravé par M. A.-J. Duclos, planche 9, tome I, *Voy. pitt. de la Grèce*.

Danse grecque dans l'île de Paros, gravé par Martini, tome I, *Voy. pitt. de la Grèce* ; à Mad. S. Meyer.

Ruines du Temple de Mars à Halicarnasse, peinture sur bois à M. Wildenstein, gravé à l'eau-forte par Marillier et terminé au burin par Dambrun, planche 99, tome I, *Voy. pitt. de la Grèce*.

HUNGLINGER von YNGUE (A.-M.).

A rapporté du séjour qu'il a fait en Turquie en 1798 et 1799 des dessins qu'il a publiés en 1800 sous le titre :

Abbildungen herumgehender Krämer von Constan-

tinopel nebst anderen Stadteinwohnern und Fremden aus Egypten, der Barbarey und dem Archipelagus nach der natur zu Pera bey Constantinopel gezeichnet im Jahre 1799 von Andreas Magnus Hunglinger von Yngue römischer ritter, der K. K. Akademie der bildenden Künste historienmahler, der Elementischen des schönen Künste und Wissenschaften zu Bologna mitglied und der Kaiserlischen K. Theresianischen adelichen dann auch der K. K. Orientalischen akademie der zeichenkunst Lehrer, — Wien Gedruckt mit albertischen schriften 1800.

L'ouvrage dédié à l'académie des langues orientales et au comte Constantin de Ludolf, ambassadeur du Roi de Sicile à la Sublime Porte, comprend 24 planches en couleur, gravées par F. Assner et par K. Ponheimer:

 I. Kiraz! Kiraz! Il venditore di cirigie.
 II. Fragules! Fragules! Il venditore di fravole.
 III. Fidani Karanfil! Il venditore di erbe odorifere.
 IV. Faze Sud! Il venditore di latte.
 V. Tchanak yogurd! Il venditore di latte denso.
 VI. Kaskaval peineri! Il venditore di formagio fresco.
 VII. Tazé Kaïmak! Il venditore di fior di latte.
VIII. Tazé bakla! Il venditore di fave fresche.
 IX. Muhalebim! Il venditore di pasta di riso.
 X. Gelpazela! Il venditore di ventaglii.
 XI. Scherbet asklama buz! Il venditore di bevanda dolce.
 XII. Buz! Il venditore di ghiaccio.
XIII. Tschitschek Suim war! Il venditore d'aqua di fiori.
 XIV. Dschigerler al! Il venditore di coratelle d'agnelli.
 XV. Otschiakler supüraim! Lo spazza cammino.
 XVI. Balik! Il venditore di pesci.
XVII. Semiddschi! Il venditore di pasta frolla.
XVIII. Scheker, Scheker! Il venditore di zuccherini.
 XIX. Ei schall, Fassim war! Il venditore di schall e berettine.
 XX. Salep cainar, cainar! Il venditore di bevande calde.
 XXI. Taze buazam war! Il venditore di paste calde.
XXII. Dülbend jemeni! Il venditore di mussaline e India.
XXIII. Semis Tauklar! Il venditore di Polle.
XXIV. Il pulitore di Pippe.

LIOTARD (Jean-Étienne).

(1702-1789).

Parti de Naples en 1737 avec le chevalier Ponsonby, plus tard Lord W. Bessborough, Liotard visita les îles de l'Archipel, Smyrne et Constantinople; passant ensuite en Valachie, il arriva à Vienne en 1743. Les tableaux et les dessins faits au cours de ce voyage ont valu à cet artiste le surnom de « peintre Turc ». L'œuvre orientale de Liotard déjà inventoriée dans plusieurs ouvrages : Ed. Humbert, A. Revilliod et Tilanus, *la vie et les œuvres de Jean-Étienne Liotard;* Baud-Bovy, *les Peintres Génevois,* sera mieux connue encore quand le Catalogue des dessins du Musée du Louvre aura donné la liste complète des dessins conservés dans cette précieuse collection.

Nous indiquons ici les gravures faites au xviiie siècle d'après les dessins orientaux de Liotard :

Un effendi, ami du Testerdar ou du grand trésorier de l'Empire, gravé par Tardieu.

Une dame de Constantinople, id.

Sadig-aga, grand trésorier des mosquées, dessiné à Constantinople d'après nature, gravé par J. C. Reinsperger.

Méhémet aga, frère de Sadig, id.

Un nain du Grand-Seigneur, dessiné dans le sérail, id.

Dame de Smyrne, id.

Une dame franque de Galata et son esclave.

Une dame franque de Péra recevant visite.

Ces deux dernières planches portent la mention : dessiné d'après nature à Constantinople par J. E. Liotard, les visages gravés à Vienne par lui et les figures par Joseph Camerata.

LUCIARI.

Peintre de lord Elgin, ambassadeur d'Angleterre à Constantinople, en 1799.

MANZONI.

Natif d'Ancône, Manzoni partit de Toulon le 18 vendémiaire an IV (10 octobre 1795), à bord du vaisseau de ligne le *Républicain*, en qualité d'aspirant de marine. Arrivé à Constantinople le 3 pluviôse suivant (23 février 1796), il y séjourna jusqu'à la déclaration de guerre entre la France et la Porte (28 août 1798) ; il fut alors arrêté et emprisonné dans la forteresse de Sinope. A son retour en France il publia quelques dessins de costumes, sous le titre :

Costumes orientaux inédits dessinés d'après nature en 1796, 1797, 1798, gravés à l'eau forte, terminés à la pointe sèche et coloriés, avec des explications; tirés à 250 exemplaires — à Paris, chez l'éditeur, rue Montmartre n° 183, près le Boulevard, au Bureau du Journal des Dames, 1813.

Ce recueil comprend 25 planches ; dont les six premières sont de M. Pécheux, peintre d'histoire, né à Turin, et se rapportent à une ambassade persane venue à Paris en 1809. Les planches 7 à 25 représentent les costumes suivants :

Soldat de marine ; — Marchand de Crimée ; — Marchand arménien ; — Interprète des langues orientales à Constantinople ; — Tartare, courrier de la Porte ottomane ; — officier de gendarme de campagne ; — canonnier turc ; — soldat d'infanterie turque ; — soldat d'artillerie à cheval ; — porte-drapeau de cavalerie asiatique ; — eunuque noir du grand sérail du Sultan ; — femme du sérail ; — Sultane ; — femme turque

de Constantinople ; — femme d'un européen de Constantinople ; — porteur d'eau de Constantinople ; — portefaix de Constantinople ; — femme de Sinope chez elle ; — femme de Sinope à la promenade.

MAYER (Luigi).

Les dessins originaux que Louis Mayer avait faits pendant l'ambassade de Sir Robert Ainslie qui résida à Constantinople de 1776 à 1792, ont donné lieu à plusieurs publications imprimées sous les auspices de l'ambassadeur :

— 1. *Views in Egypt, from the original drawings in possession of Sir Robert Ainslie taken during his Embassy to Constantinople by* Luigi Mayer, *engraved by and under the direction of Thomas Milton, with historical observations and incidental illustrations of the manners and customs of the native of that country.* London, 1801.

— 2. *Views in the Ottoman Empire, chiefly in Caramania.* London, 1803.

— 3. *Views in Palestina.* London, 1804.

Ces deux derniers volumes contiennent 96 planches en couleur ; il n'y en a plus que 71 dans l'ouvrage paru en 1810, sous le titre :

— 4. *Views in Turkey in Europe and Turkey in Asia.*

Un choix de ces planches non coloriées et en petit format, a paru en 1833 sous le titre :

— 4. *A series of twenty four views illustrative of the Holy Scriptures, etc.*

Un dessin de Mayer a servi à l'illustration de la relation par Reimers de l'ambassade russe de 1793, *Reise der russich Kaiserlichen ausserordentlichen Gesandtschaft an die othomanische Pforte in Jahr 1793* (St-Pétersbourg, 1803, in-4).

MELLING.

Sur Melling, voir ci-dessus pages 165-182 et 198-200.

Le *Voyage pittoresque de Constantinople et des rives du Bosphore, d'après les dessins de* M. MELLING, *architecte de l'Empereur Selim III et dessinateur de la sultane Hadidgé, sa sœur,* publié en 1819 à Paris par Treuttel et Wurtz, comprend un volume de texte et un album gr. in-fol. contenant 48 planches gravées par Schroder, Le Rouge, Pillement fils, etc.

Nous croyons devoir donner ici la liste de ces planches si précieuses pour l'histoire de Constantinople et de la vie au Bosphore à la fin du xviiie siècle :

1. Vue de l'île de Ténédos dans l'Archipel.
2. Vue des Dardanelles.
3. Vue des isles des Princes (La côte d'Asie à droite et Constantinople dans le lointain).
4. Vue de Constantinople, prise de la tour de Léandre.
5. Vue générale du Port de Constantinople, prise des hauteurs d'Eyoub.
6. Vue générale de Constantinople prise de la montagne de Boulgourlou.
7. Vue du Château des Sept Tours et de la ville de Constantinople telle qu'elle se présente du côté de la mer de Marmara.
8. Vue générale de Constantinople prise du chemin de Buyuk-Déré.
9. Vue d'une partie de la ville de Constantinople avec la pointe du Sérail prise du faubourg de Péra.
10. Grande place de l'hippodrome à Constantinople.
11. Marche solennelle du Grand Seigneur, le jour du Baïram.
12. Vue de la première cour du Sérail.
13. Vue de la seconde cour intérieure du Sérail.
14. Intérieur d'une partie du harem du Grand-Seigneur.
15. Intérieur d'un salon du palais de la sultane Hadidgé. — Sœur de Selim III.
16. Cérémonie d'une noce turque.

17. Kiâhd-Hané. Lieu de plaisance du Grand Seigneur.
18. Vue de Kara-Aghatch, au fond du port.
19. Aqueduc de l'empereur Justinien.
20. Vue de l'arsenal de Constantinople.
21. Vue de la place et des casernes de Top-Hané.
22. Vue de la place et de la fontaine de Top-Hané.
23. Vue de Beschik-Tasch.
24. Vue d'Aïnali-Kavak près de l'arsenal.
25. Vue du champ des morts, près Péra.
26. Intérieur d'un café public, sur la place de Top-Hané.
27. Vue de Kadi-Kieuï.
28. Kiosque de Bébek.
29. Palais de la Sultane Hadidgé à Défterdar-Bournou.
30. Vue de l'entrée du Bosphore et d'une partie de la ville de Scutary, prise sur la tour de Léandre.
31. 1re vue de la partie centrale du Bosphore, prise à Kandilly.
32. 2e vue de la partie centrale du Bosphore, prise à Kandilly.
33. 3e vue de la partie centrale du Bosphore, prise à Kandilly.
34. Vue des anciens châteaux d'Europe et d'Asie sur le point le plus étroit du Bosphore.
35. Vue de Hounkiar-Iskelessi. Echelle du Grand Seigneur.
36. Vue générale du Bosphore prise de la montagne du Géant.
37. Prairie de Buyuk-Déré.
38. Vue du village de Thérapia.
39. Vue de Keffeli-Kieuï et d'une partie de Buyuk-Déré.
40. Vue de la partie occidentale du village de Buyuk-Déré.
41. Vue de la ville de Scutari, prise à Péra.
42. Vue de la partie centrale de Buyuk-Déré.
43. Vue de la partie orientale de Buyuk-Déré.
44. Fontaine de Sari-Yéri, près Buyuk-Déré.
45. Vue de l'embouchure de la Mer Noire.
46. Vue de la grande arcade de Baktché-Kieuï et du vallon de Buyuk-Déré.
47. Vue de l'un des Bend, dans la forêt de Belgrade.
48. Vue du grand Bend, dans la forêt de Belgrade.

MERCATI (Gaetani).

James Dallaway, aumônier et médecin de l'ambas-

sade d'Angleterre, a inséré dans son livre *Constantinople ancien et moderne*, publié en 1797, plusieurs vues de Turquie et des dessins de costumes d'après Mercati, qui avait accompagné sir Robert Liston pendant son ambassade à la Porte, de 1793 à 1796.

PRÉAULX (Michel-François).

Venu à Constantinople en 1796, comme architecte dans la compagnie d'artistes et d'ouvriers engagés pour organiser sous la direction du citoyen Guion-Panpelonne les ateliers de l'armée et de la marine, Préaulx continua à résider en Turquie après que la guerre d'Egypte eut obligé ses compagnons à quitter le service ottoman ; il se trouvait encore à Constantinople en 1827.

A notre connaissance aucun des dessins qu'il a faits au cours de ce long séjour en Orient n'a figuré dans une exposition, et nous n'avons jamais relevé son nom dans un catalogue de vente de collection particulière.

Le modeste talent de cet artiste était cependant apprécié par ceux de ses contemporains qui s'intéressaient aux choses turques, et plusieurs ouvrages parus dans la première moitié du xix° siècle contiennent des gravures faites d'après des dessins de Préaulx.

1. — *Constantinople et le Bosphore de Thrace pendant les années 1812, 1813, 1814 et pendant l'année 1826*, par le général Andreossy. Paris, 1828, in-8°.

Les dix planches de l'*Atlas* qui accompagne cet ouvrage sont dessinées par Préaulx ; cinq d'entre elles portent la mention « dessin de Préaux, lithogr. de Langlumé ».

Pl. I. — Face occidentale d'Youm Bournou. Grotte basaltique à la face orientale des Cyanées.
Pl. VI. — L'Atmeïdan, avec la mosquée du Sultan Ahmed.

Pl. VII. — Châteaux d'Europe et d'Asie et fontaine du Sultan Sélim.

Pl. VIII. — Grottes et terrains volcaniques dans le golfe de Kabakas.

Pl. IX. — Fort de Kilia sur la mer Noire.

2. — *Atlas des promenades pittoresques dans Constantinople et sur les rives du Bosphore,* par M. Charles PERTUSIER, gravé par M. PIRINGER, d'après les dessins de M. PRÉAULX. Paris, H. Nicolle, 1817, in-folio.

1. Vue de la partie méridionale de Constantinople.
2. Vue de la porte dorée.
3. Vue de la maison impériale des eaux douces d'Europe.
4. Vue de la place de Top Khané.
5. Vue de Fener-Baktché et de la campagne de Chalcédoine.
6. Vue de Constantinople, depuis la pointe du Sérail jusqu'à la tour du janissaire Aga.
7. Vue du fond du port et du bourg d'Eyub.
8. Vue du kiosk des conférences de Bebek.
9. Vue du tombeau du sultan Suleïman.
10. Vue de la place de l'hippodrome.
11. Vue des établissements de la marine.
12. Vue de la caserne et du champ des morts de Péra.
13. Vue de l'une des enceintes funéraires d'Eyub.
14. Vue d'Anadoli Hissar.
15. Vue du kiosk des eaux douces d'Asie.
16. Vue de la côte d'Asie depuis la montagne du géant jusqu'au cap de Tchiboucli.
17. Vue de la fontaine et de la côte de Scutari.
18. Vue de la vallée de Dolma Baktché.
19. Vue de Thérapia.
20. Vue de Constantinople depuis la tour du janissaire Aga jusqu'à son extrémité du côté de terre.
21. Vue de la prairie de Buyuk-Déré.
22. Vue du Binde de la Validé.
23. Vue de la Vallée du Grand-Seigneur.
24. Vue de Buyuk-Déré.
25. Vue de Fanaraki et des Cyanées.

3. — *Voyage en Arménie et en Perse,* par JAUBERT. Paris, 1821.

Page 29. Vue de Bayazid « dessiné sur les lieux par Préaux ».
Page 352. Mosquée de Sultanieh.

Le dépôt des archives du Ministère des Affaires étrangères conserve un précieux album de dessins à la plume faits par Préaulx au cours du voyage qu'il fit dans la suite du général Gardane, ambassadeur extraordinaire de l'Empereur auprès du Schah de Perse; à son retour en France, le général Gardane avait remis le 27 août 1809 au Ministre des Relations Extérieures. Champagny, 53 dessins de Préaulx, à la plume ou coloriés ; ces dessins furent versés le 2 septembre 1825 par la Direction Politique aux archives ; mais la série n'était plus complète ; il y manquait d'après l'inventaire six dessins à la plume :

Pointe de Chalcédoine ; — tombeau d'Annibal avant Nicomédie ; — vue de Nicomédie ; — ruines d'un palais à Nicomédie ; — vue d'un pont près Keusi-Devremout ; — mosquée à Torbade ;

et sept dessins coloriés :

Réception de l'ambassade chez Tchapan Oglou à Yousgat ; — entrée à Bayazid ; — vue du château de la fille près Miané ; — pont de la fille près Miané ; — pont de la fille près Miané ; — ruines d'une mosquée à Casirim ; — mosquée veuve à Casirim ; — vue de Kars Kodjion, maison royale près Téhéran.

Les dessins qui restent sont reliés dans le volume *Perse,* Mém. et doc. 5 ; il nous a semblé intéressant d'en donner ici la liste pour la première fois :

Eglise à Nicé, in-folio.
Bey Bazar, petit in-folio.
Angora, petit in-folio.
Angora, Monument d'Auguste, petit in-folio.
Tokat, petit in-folio.
Environ de Tokat, petit in-folio.
Monument près Tokat, petit in folio.
Kouleh Hissar, petit in folio.
Kara Hissar Sahib, petit in-folio.
Rocher entre Tokat et Niksar, petit in-folio.
Fête à Erzéroum ; grand sujet, double in-folio.
Couvent antique avant Bayazed, colorié, in-folio.

Mont Ararat, petit in-folio.
Enterrement du capitaine Bernard dans un couvent arménien, petit in-folio.
Réception du Général Gardane chez le gouverneur de Tauris ; lavis ; petit in-folio.
Mosquée à Tauris, colorié, petit in-folio.
Caravanseraï Guilek près Tauris, colorié, petit in-folio.
Pont de Miané, colorié, petit in-folio.
Vue de Sultanieh, colorié, in-folio.
Grande mosquée de Sultanieh, double in-folio.
Mosquée extérieure de Sultanieh, double in-folio.
Tombeau à Sultanieh, colorié, in-4º.
Camp de Sultanieh, double in-folio.
Tour de Ray, petit in-folio, colorié.
Monuments à Bisitoun.
Soldats de Nizam Djedid, colorié, in-4º.

M. Gaston Auboyneau qui possédait depuis quelques années déjà dans sa Bibliothèque orientale quelques dessins de Préaulx, provenant de la succession de l'orientaliste Raiffé qui les avait rapportés de Constantinople en 1811, a acquis récemment un charmant album de croquis fait par Préaulx, soit à Constantinople même, soit au cours d'une traversée en 1816 entre Marseille et Constantinople, en compagnie de l'ambassadeur marquis de Rivière.

Le dernier dessin que nous connaissions de Préaulx, *Une vue du Palais de France à Thérapia* offerte à Madame Guilleminot femme de l'ambassadeur de France « par son serviteur Préaulx », porte la date de 1826 ; il se trouve en la possession de l'un des descendant du général Guilleminot, l'amiral Humann.

REVELEY (Willey).

Architectecte et peintre qui accompagna en Orient, en 1786, Sir Richard Worsley et prépara l'illustration du *Museum Worsleyanum* (voir ci-dessus page 155).

RIVIÈRE (François).

D'après Mariette, Rivière serait né à Paris et aurait été élève de Largillière. Il voyagea en Orient dans les dernières années du xviie siècle et dans les premières années du xviiie. Il mourut en 1746 « dans un âge extrèmement avancé », à Livourne où il s'était retiré depuis longtemps déjà. « Ce peintre peut marcher avec ce qu'il y a de mieux ; il a un beau génie et il entend bien le clair obscur. C'est dommage que ne s'étant pas produit sur un meilleur théâtre, il soit demeuré inconnu (*Abecedario*, IV, 405). »

Au dire de Siret, « les tableaux d'assemblées et de danses turques de Rivière étaient fort recherchés en Italie ».

Nous ne connaissons de Rivière qu'un tableau oriental, en notre possession :

Personnage en costume turc, debout à côté d'une console drapée d'une étoffe rouge et sur laquelle se trouve avec quelques fleurs un grand vase antique.
Signé : peint par Jean Jacques François RIVIÈRE à Alep le 24 septembre 1697.

ROSSET (François-Marie).

Un album de costumes orientaux conservé sous le n° Od. 19 au Cabinet des Estampes de la Bibliothèque Nationale porte la mention : *Mœurs et Coutumes turques et orientales dessinées dans le pays en 1790,* par ROSSET, sculpteur de Lyon. Nous n'avons pu trouver aucune indication sur un artiste lyonnais de ce nom, mais nos recherches nous ont permis d'identifier l'auteur de ces dessins avec François-Marie Rosset, fils du sculpteur de Saint-Claude, Joseph Rosset, qui d'après D. Mon-

nier [1] avait été attaché à une ambassade en Turquie et avait « parcouru en artiste les plus belles contrées de l'Asie Occidentale d'où il avait rapporté un recueil de costumes dessinés par lui-même ». Nommé professeur de dessin à l'école centrale du Jura à Dôle en 1797, Rosset continua ses fonctions à l'école secondaire qui la remplaça ; il mourut à Dôle le 29 mai 1824.

L'album du Cabinet des Estampes contient 85 planches presque toutes in-folio, dessinées sur papier épais et colorées en teintes douces, sans signature ; les premières se rapportent à la Turquie, puis viennent des dessins représentant des costumes d'Arménie, de Palestine, de Grèce, d'Egypte et de Perse ; les vingt-trois dernières planches sont des vues de paysages.

Nous donnons ici la liste des feuilles se rapportant au costume turc.

1. — Turc avec ses femmes.
2. — Femmes turques avec leurs esclaves.
3. — Turcs en voyage, prenant leur repas dans une forêt.
4. — Danseuses turques.
5. — Femmes turques ; leur manière de faire leur pain.
7. — Femmes turques pleurant sur la tombe de leurs parents.
9. — Turque de Damas.
14. — Coiffures des femmes turques d'Alep ; dans un jardin.
15. — Tartares ou soldats turcs.
16. — Coiffures des femmes turques de la ville d'Antioche.
19. — Turcs de Tunis.
22. — Derviches, ou moines turcs.
32. — Africain jouant avec des femmes turques.
48. — Turc de St Jean d'Acre.
49. — Un Turc avec le turban.

Nous possédons un dessin en couleur de Rosset, portant sa signature et représentant la même scène que le n° 3 de l'album du Cabinet des Estampes.

1. *Les Jurassiens recommandables.* Lons-le-Saunier, 1828, in-8°, p. 330.

Mme Levert a prêté à l'Exposition Orientale du Musée des Arts décoratifs trois dessins de Rosset :

1. Danseuses turques ; cette même scène est représentée dans la feuille n° 4 de l'Album du cab. des Estampes et dans un dessin que possède M. G. Schlumberger, de l'Institut.
2. Femmes turques avec leur esclave ; Album, n° 2.
3. Juives de Damas ; Album, n° 13.

SCHMIDT (Joseph-Ernest).

Malgré toutes nos recherches et celles des conservateurs du Musée de Vienne, il ne nous a été possible de retrouver aucun renseignement sur cet artiste qui accompagnait en 1749 le comte de Virmond dans son ambassade à Constantinople.

SEMLER (Johann).

D'origine suisse, cet artiste faisait comme J.-E. Schmidt partie de l'ambassade du comte de Virmond.

Sur ces deux peintres, voir : *Historische Nachricht von Röm. Kayserl. Gross-Botschafft nach Constantinopel*, etc. *der Hoch und wohlgebohrne des K. K. Reichs graf Damian Hugo von* Virmondt, etc., von Gérard Cornelius von den Driesch, Sr. Excellens secretar und historiographus. Nurnberg, 1723, page 219.

SERGUIEW.

Serguiew accompagna en 1793 Koutousow dans son ambassade extraordinaire à Constantinople. Quelques-uns des dessins qu'il a faits à cette occasion ont servi à illustrer la relation de l'ambassade publiée par Reimers : *Reise der russich Kaiserlichen ausserordentlichen gesandtschaft an die othomanische Pforte in Jahr 1793*. (St-Pétersbourg, 1803, in-4) :

SMITH (Francis).

Smith accompagna Lord Baltimore dans son voyage au Levant en 1763. Il fit paraître en 1769 sous le titre *Eastern Costume* un recueil de 26 planches qui toutes portent la mention « engraved from the collection of the R.-H. Lord Baltimore »; gravées par M. Liart, J. Caldwell, P. Mazell, G. Witalbo, R. Pranker, J. White et W. Byrne, elles représentent, d'après leur légende anglaise :

A Polander in the dress of the Court; — a Polish girl of Swanietz; — a greek Princess of Wallachia; — a grecian woman; — a greek woman of Tino; — a greek woman of Miconi; — a greek woman of Scio; — the grand vizir; — Mufti; — Reis effendi, principal secretary of state; — Chiaus bachi; — aga, a turkish gentleman; — Kislar aga, chef of the Black eunuchs; — One of the grand Signiors foot guards; — spahis or horse soldier; — seliktar aga; — arshi asta, officer and cook of the janissari; — boustangi, gardener of the seraglio; — arshi, cook of the seraglio; — an armenian girl; — a turkish dancer, dancing before her master; — a jewish girl; — a turkish lady going with her slave to the bath; — a turkish lady at home.

Un certain nombre de ces planches ont été reproduites par l'éditeur vénitien Viero dans ses recueils de costumes, publiés à la fin du xviiie siècle; d'autres par Thomas Jefferys dans son *Recueil des habillemens des différens peuples* (Londres, 1772, in-8°, tome III).

Smith avait rapporté de son voyage plusieurs tableaux; l'un d'eux : *vue panoramique de Constantinople et de ses environs,* a été exposé au Salon de la Royal Academy en 1770; un autre, *le Grand Seigneur donnant audience à l'ambassadeur d'Angleterre* a été gravé par R. Pranker; cette planche porte, comme celle des costumes du Levant, la mention « ungraved from the collection of the right honorable Lord Baltimore ».

TONIOLI (Ferdinando).

On connaît plusieurs gravures d'après les tableaux du peintre Ferdinando Tonioli que le baile de Venise, le cavalier Juliani, avait amené avec lui dans son ambassade à Constantinople :

1. Sultan Abdul Hamid I^{er}. F. Tonioli pinxit, James Fittler sculp. 1789.
2. Jussuf Pascia, grand vizir. Buste. Ferd. Tonioli pinx. Vincent Giaconi sc. 1788.

TOTT (François Baron de).

(1733-1793).

Attaché à l'ambassade de France à Constantinople sous M. de Vergennes, résident du roi auprès des Khans de Crimée, inspecteur général des consulats du Levant, le Baron de Tott fit de 1754 à 1776 de nombreux voyages en Orient. Il était assez bon dessinateur. Plusieurs planches, signées de lui, illustrent l'édition in-4º de ses *Mémoires* et dans le tome I^{er} du *Voyage pittoresque de la Grèce*, Choiseul-Gouffier a fait graver par J. Mathieu

Une vue du village de S^t Georges de Skyros, dessinée d'après nature par M. le Baron de Tott.

VAN MOUR (J.-B.).

Pour l'œuvre turque de Van Mour, voir ci-dessus page 41 à 55.

TABLE DES MATIERES

Avant-propos v

I. — Jean Baptiste Van Mour, Peintre ordinaire du Roi en Levant (1671-1737). 1

II. — Antoine de Favray, Chevalier de Malte et Peintre du Bosphore (1706-179 ?). 57

III. — Les « Peintres de Turcs » au xviiie siècle. . . . 101

IV. — Les Artistes et la Société de Constantinople à la fin du xviiie siècle.. 145

Appendice. — Essai de Catalogue des tableaux et dessins faits en Turquie au xviiie siècle par des artistes français et étrangers. 207

www.ingramcontent.com/pod-product-compliance
Lightning Source LLC
Chambersburg PA
CBHW071527220526
45469CB00003B/669